# 苏州城市音乐研究

SUZHOU CHENGSHI YINYUE YANJIU

吴磊 主编

苏州大学出版社
Soochow University Press

图书在版编目（CIP）数据

苏州城市音乐研究 / 吴磊主编. -- 苏州：苏州大学出版社，2020.8
ISBN 978-7-5672-3146-7

Ⅰ.①苏… Ⅱ.①吴… Ⅲ.①城市文化—音乐文化—研究—苏州 Ⅳ.①J605.2

中国版本图书馆CIP数据核字（2020）第118282号

| | |
|---|---|
| 书　　名 | 苏州城市音乐研究 |
| 主　　编 | 吴　磊 |
| 策划编辑 | 孙腊梅 |
| 责任编辑 | 杨　柳 |
| 装帧设计 | 吴　钰 |
| 出 版 人 | 盛惠良 |
| 出版发行 | 苏州大学出版社（Soochow University Press） |
| 社　　址 | 苏州市十梓街1号　邮编：215006 |
| 网　　址 | www.sudapress.com |
| E - mail | sdcbs@suda.edu.cn |
| 印　　刷 | 苏州工业园区美柯乐制版印务有限责任公司 |
| 邮购热线 | 0512-67480030　　销售热线：0512-65225020 |
| 网店地址 | https://szdxcbs.tmall.com/（天猫旗舰店） |
| 开　　本 | 700 mm×1 000 mm　1/16　印张：10.5　字数：177千 |
| 版　　次 | 2020年8月第1版 |
| 印　　次 | 2020年8月第1次印刷 |
| 书　　号 | ISBN 978-7-5672-3146-7 |
| 定　　价 | 48.00元 |

凡购本社图书发现印装错误，请与本社联系调换。
服务热线：0512-67481020

# 目　录

费克的"苏南姑苏情结" …………………………………………… 王小龙 001

中国音乐文化研究的"城市转向"：兼议"音乐苏州学"及其建构 … 王小龙 011

从苏、昆两剧的兴替看吴地音乐审美趣味的嬗变 ………………… 俞一帆 022

城市音乐研究的区域化和地方性
　　——以评弹的"海派"和"苏派"为例 ………………………… 张延莉 036

探寻江南风格民族器乐作品的意蕴 ………………………………… 曹虹云 053

浅析吴歌保护的现状及传承之方 …………………………………… 程文文 062

论苏州评弹的传承与发展 …………………………………………… 戴　蔚 070

家在苏南
　　——陈聆群先生的故乡情怀 …………………………………… 丁卫萍 078

城市音乐视野下传统音乐的兴衰更替研究
　　——以苏州弹词音乐为例 ……………………………………… 霍运哲 087

廊桥蜿蜒通幽处，妙伶昆曲三绕梁
　　——谈昆曲与园林的内在因缘 ………………………………… 李　林 095

民国流行歌舞在无锡的传播

——基于《锡报》音乐资料的研究 …………………………… 李晓春 104

十里烟波江以南,五音六律徽十三

——浅谈江南文化中的古琴艺术 …………………………… 陆小丫 118

《枫桥夜泊歌》创作构想 ………………………………………… 罗　成 126

江南古代吴歌溯源 ……………………………………… 罗　成　杜青梅 131

近代音乐家与苏州大学近代早期音乐教育 …………………… 田　飞 144

苏州评弹

——苏州城市音乐文化与音乐艺术的交融 ………………… 王晨宇 158

# 费克的"苏南姑苏情结"

王小龙

(常熟理工学院 江苏 常熟 215500)

**摘 要:**

音乐家、戏剧作家费克一生与苏州和苏南文化结下了不解之缘,其创作的音乐和戏剧作品都呈现出浓烈的"苏南姑苏情结",苏州可以说是他精神上的"第二故乡"。中华人民共和国成立后,费克创作了大量反映苏州和苏南文化的音乐、戏剧作品,这既与他的感情偏好和深入基层、为大众写作的创作宗旨有关,又与中华人民共和国成立后苏南人民热爱和平、讴歌新社会的社会大环境有莫大的关系。解读费克与苏州和苏南文化有关的音乐、戏剧创作,对深入理解以苏州为中心的吴地音乐的独特风格有很大的帮助。

**关键词:**

费克 音乐创作 戏剧创作

费克(1918年1月19日—1968年12月18日),祖籍湖北省天门市净潭乡蒋家湾,生于江西南昌。原名蒋晓梅,笔名明之、吴明之、石坚、刘中里等。中共党员,1937年投身于抗日救亡文艺活动,1941年加入以周恩来同志为首的中共中央南方局领导的新中国剧社,并先后在南昌、武汉、长沙、贵州、昆明和上海等

国民党统治区开展抗日民主文化活动。1948年,在中共上海地下党的组织安排下,费克进入苏北解放区,先后在华东新华书店、华东工委宣传部工作。1949年4月,费克以随军记者的身份随华东野战军四纵二十三军南下,参加了渡江战役,随后转到地方,筹建苏南文联,任苏南文联的副秘书长兼音乐组长。中华人民共和国成立后,费克作为江苏省音乐家协会的创始人之一,担任过中国音乐家协会南京分会(即后来的江苏省音乐家协会)副主席、中国音乐家协会第二届常务理事,曾任江苏省委宣传部文艺处副处长、江苏省歌舞话剧院院长、江苏省文化局省剧务工作委员会负责人,并曾当选为江苏省第一届、第二届、第三届人大代表。1968年在南京逝世。

费克出身于城市平民家庭,少年辍学从业,饱尝社会底层人民生活的艰辛。投入抗日救亡文化活动后,他始终和广大人民群众站在一起,在党的领导和田汉、聂耳、夏衍等老一辈革命文艺家的指导和感染下,从一开始,"为人民大众而创作"的思想就深深地在他心里扎下了根,并成为他一生坚持的方向。1948年,田汉在上海青年出版社出版的《费克歌曲集》上所作的序言,珍贵地记录了费克在与田汉合作时所表达的创作理念:

我只知道大家要什么我就写什么……我说的"大家"是指广大的劳苦人民。我不会背叛广大劳苦人民去写供奉少数剥削者或者落后市民的黄色歌曲……我也不会轻易原谅我自己的,我将不断地学习,不断地写。我将从写作中去学习,同时为大众,为表现大众呼声而写。①

费克的一生是奋斗的一生、创作的一生。他在其所经历的我国各个历史时期都留下了作品。在国民党统治区进行抗日救亡文艺活动和进步文化活动时,他创作了著名的讽刺性说唱歌曲《茶馆小调》《五块钱》《为什么》等。这些歌曲辛辣、尖锐地讽刺了国民党反动派统治时残酷、黑暗的社会现实,在国民党统治区群众中引起了强烈的反响,被各个阶层的人民群众广泛传唱。中华人民共和国成立前,在苏北解放区和渡江战役中,他创作了《我们的歌》《还要出一把大的力量》等鼓舞士气、激励人心的革命歌曲。中华人民共和国成立以后,费克同

---

① 田汉.田汉全集:第16卷 文论[M].石家庄:花山文艺出版社,2000:603-604.

志以满腔热情创作了《勇敢走向前》《撒开天罗地网》《大家努力来生产》《智慧的花儿开不败》《工农联盟朝着一个方向》等群众歌曲。抗美援朝战争爆发后，费克同志率中国音乐家协会成员赴朝鲜创作，在战火纷飞的战场上，他们用长达五个月的时间，创作了《英雄的阵地英雄的炮》和大型清唱剧《英雄的高地》等音乐作品。在负责筹建江苏省音乐家协会和领导江苏音乐界的工作中，他组织抢救了无锡著名二胡艺人阿炳的原始资料，指导整理了一批有价值的民歌，如《撒趟子撩在外》《绣兜兜》《南通号子》《打麦号子》《夸新郎》等，并对地方传统民歌进行了创作和改编。其中脍炙人口的歌曲有江苏著名民歌《拔根芦柴花》《搭凉棚》和锡剧曲调《新大陆调》等。

费克同志还是一位重要的戏剧活动家。早在抗日救亡文化活动中，他就自导自演了不少进步戏剧，为田汉等剧作家创作的戏剧配音、作曲。1962年，他参加了周恩来亲自组织的在广州举办的全国话剧歌剧创作座谈会。在此后的短短四年里，费克先后创作了话剧《雷锋》《天京风雨》《红色路线》和电影《满意不满意》等。这些话剧和电影作品在省内外上演后，受到了社会的广泛好评。

从以上简介中我们可以看到一个勤勉为人民写作、为人民工作的文艺创作家、文艺界领导的一生。他的创作横跨音乐、戏剧两大领域，且硕果累累，其作品在当时影响很大，有的至今仍然是经典名作。虽然他在世只有短短50个春秋，但是留给后世的遗产是丰厚的。2018年12月，江苏省文联、江苏省音乐家协会在南京艺术学院举办了纪念费克同志一百周年诞辰活动暨《费克音乐、戏剧作品集》首发式。

一、费克的苏州缘

费克一生与苏州结缘，主要源于他遇到了苏州籍的、后来成为他终身伴侣的曹珉。1937年抗战爆发后，他立即辞去了江西上饶小学音乐教师的工作，返回南昌，参加那里的抗敌后援会宣传大队，教唱抗日歌曲并任音乐指挥。曹珉是苏州一大户人家的女儿，家在观前街山门巷，原为苏州幼师的在读学生。抗战爆发后，18岁的曹珉和几位同学从苏州出发前往大后方，也来到南昌，参加了抗敌后援会宣传大队，主要从事话剧表演，也参加合唱。由此两人结识，在抗日救亡文艺活动中逐渐相爱，并结为革命伴侣。

1949年,费克从渡江部队转入地方,与被组织安排在苏州老家养病的妻子曹珉会合,共同在驻无锡的《苏南日报》及苏南文联工作。费克时任苏南文联的副秘书长兼音乐组长。1949—1950年,两人在无锡工作、生活,写下了十多首革命歌曲。1951年后,费克一家定居南京。抗美援朝结束后的1954年,他利用不少时间来苏南采风,足迹遍布苏州、无锡、宜兴等地,因此,他除了对苏中、苏北的民风、民俗、民歌很熟悉,改编创作了《拔根芦柴花》等苏中民歌之外,对苏州与苏南的民俗、民风也相当熟悉。苏南采风为他搜集、整理和创作具有苏南风格的音乐和戏剧作品奠定了坚实的基础。因此,费克在之后的音乐和戏剧创作中都涉及了不少有关苏州和苏南的题材。

如果说,中华人民共和国成立前,费克的主要活动范围是在西南地区的话,中华人民共和国成立后,费克工作、生活的核心地区则是在苏南。南京、无锡、苏州,是费克后半生了解最为透彻的几座城市。

**二、费克在苏州地区的采风活动**

2019年,费克家人一行(四子一女)以及费克生前好友的子女等共同来到昆山巴城,举办了一场纪念费克的座谈会,缅怀费克的音乐贡献,并调研费克在巴城搜集、整理昆山巴东民歌《搭凉棚》的故实。据昆山著名音乐理论家、昆山市原文化馆馆长杨瑞庆先生介绍,费克先生是1954年来昆山巴城进行民歌采风、录制、记谱的。另据费克的家人介绍,1950年费克曾参加苏南土地改革工作队,在巴城工作过,就在那时他第一次听到了巴城民歌,这才有了后来去巴城采录民歌的活动。

约在1954年的7月间,费克作为组长,带领路行等音乐家来巴城搜集昆山民歌。当时巴城遇到了水灾,费克等人是冒着一定的风险前来采风的。接待省里采风组的是渡江干部邱红女士、中华人民共和国成立初期从宜兴支援昆山文化建设的蒋志南先生。他们经过走访调查,发现了昆山周市的农民歌手唐小妹和巴城的歌手张爱宝。唐小妹和张爱宝为采风组演唱了很多民歌,其中都不约而同地唱了《搭凉棚》,这间接说明了该曲在昆山地区的流行。

费克等人回到南京后,对这首《搭凉棚》进行了记谱,并且打算将这首民歌与当时的《拔根芦柴花》一起搬上舞台,以进一步扩大这首民歌的影响力。记

谱过后,费克还给该曲加上了前奏、间奏和结束句。在与路行商量时,路行认为原先的十二月花名歌词太长,就选择了四季时序的歌词重新填词,成了今天传唱的模样。

1954年年底,江苏省歌舞团决定抽调昆山的民间青年歌手去集训,排练《搭凉棚》,经过面试,共选拔出6位女歌手前往南京,又历经三个月的训练、磨合,最终在全省巡演了《搭凉棚》这首民歌,从而使这首昆山民歌走出了昆山。①

现年80多岁的蒋志南先生也参加了座谈会。他不仅介绍了当年接待费克一行的情况,还拿出了一张珍贵的照片,这是当年6位姑娘在南京集训时与苏南文联领导的合影。这使得这一历史记忆变得鲜活可感。

《搭凉棚》作为苏南优秀民歌,曾被收入苏教版初中音乐教材,我国许多优秀歌手如张也、远征等都演唱过该曲,并录制了唱片。这首歌通过许多重要媒体如CCTV等,得到了广泛传播。2010年上海世博会期间,昆山民歌手周俊莹演唱了《搭凉棚》,并连续展示了30场,将这一优秀民歌推向了国际。《搭凉棚》的问世,费克等音乐家居功至伟。

查阅费克的相关文献,有发表于《人民音乐》1954年第2期的《关于搜集太平天国革命时期的民歌》论文一篇。《人民音乐》于1954年共出刊6期,该文应该是完稿于4月之前。文章以书信的形式写成,对在苏州搜集太平天国革命时期民歌的过程做了介绍,重点介绍了他如何选择采访对象以便得到切实有用的资料的情况,文后附有珍贵的太平天国歌谣三首,采自苏州城与昆山县城,均流传于苏州地区。费克认为,搜集太平天国歌谣,一定要抓住时机立即行动,因为当时经历过太平天国活跃时期的健在老人已经很少了;搜集太平天国歌谣还要选对地方,要选那些太平军活动时间长、范围广的地区;搜集太平天国歌谣还要选对人,要选七八十岁以上的老人,因为只有他们才是真正的见证者,而且,这些人中,只有农民和手工业者才有可能会传唱太平天国歌谣。费克还谈了采访搜集的方式方法:先要了解大体情况,选择合适采访对象,然后召开"老人会",从面上了解一些情况。面对搜集到的材料的取舍问题,费克先生也谈到了,他

---

① 参见杨瑞庆《昆山巴城民歌〈搭凉棚〉的发现和传承》,该文选自苏州市文联编《2016年度苏州市文联文艺理论研究》(内部资料),第130-143页。

认为要"见东西就要"。今天读费克的这篇文论,有关实地考察的经验,非常符合民族音乐学的"六个 W"原则;而且他还重点谈到了消除文化隔阂问题、集会访谈法和材料取舍问题。这篇文章至今仍然是对民族音乐学田野考察方法有启发意义的一篇文论。在政论性文章铺天盖地的当时能发表如此见解,实属难能可贵。

### 三、费克有关苏州或苏南风格的音乐创作

从《费克音乐戏剧作品集》中所收作品判断,作于1938—1941年的《弄堂小娃娃》《捉蟋蟀》可能是受了妻子曹珉的影响而创作的儿童歌曲风格的作品,因为曹珉是苏州女子师范学校毕业的,而费克也曾做过小学老师,他们在这方面可能有共同的爱好。这两首儿童歌曲均用五声音阶写成,有强烈的黎氏儿童歌舞剧音乐风格。另一首同时期的《江南好》,以六八拍写成,歌词是反语,描写了抗战初期江南民生凋敝的惨状,乐曲未标明调性,是以清角为宫的简谱"相对固定唱名法"记谱的,实际为商调式,是一种哀怨的歌调。

1946年,费克为电影《忆江南》所作的插曲《采茶歌》《罗大嫂和王二姐》是他在上海创作的,音乐语言有明显的江浙音乐风格,全篇没有一个偏音,而且《罗大嫂和王二姐》还用了独唱加和音的形式,类似于江南宣卷"和调"的音乐形式。1946—1947年,他在上海创作的江南风格的歌曲还有电影《鸡鸣早看天》的插曲《野海棠》、歌曲《菊花黄》、儿童歌曲《墙上一棵草》等。

1949年年底至1951年间,费克夫妇在无锡工作和生活,他先后创作了《幸亏来了共产党》《撒开天罗地网》等20多首苏南风格的歌曲,均以五声性调式音阶、简朴明快的民谣风格写成。《大家努力来生产》注明"用无锡方言唱",还有《穷根在哪里》歌词采用苏南方言,曲调则是典型的民歌风。这些歌曲,有的是歌颂新政权的,有的是鼓励生产的,有的是宣传社会新风的,有的是宣传新的婚姻政策的,还有的是勉励干部要自律的,节奏和曲调像民谣一样朗朗上口,可以说是中华人民共和国成立后配合将党的政策宣传到基层的极好材料。

短短一年多,费克为什么有如此旺盛的创作激情?当然一方面是中华人民共和国成立后的巨大欣喜释放了他的创作力,另一方面也许是当时苏南的社会状况感染了他。中华人民共和国成立后,苏南地区的劳动人民感受到了新社会

发生的巨大变化,从而喜悦之情溢于言表,乐于歌唱,涌现了像常熟白茆、无锡东亭、太仓双凤等全国闻名的"歌乡"。费克在此时歌曲多产不是偶然的。

因此,中华人民共和国成立后,费克的音乐、戏剧创作一扫过去的激愤、苦闷,而变得激情昂扬、幸福奔放,这无疑是时代翻开的新一页在他作品中的投射。

费克在1958年曾写过有关歌曲创作的讲义①,并且在南京师范大学等大学讲堂做过演讲,该讲义没有谈及苏南风格的歌曲创作问题。但是,其在1951年撰写的文章《对歌曲创作上的几点意见》却显现了他对地方风格问题的重视。文末谈到,同样是宣传土地改革的歌曲,叶林作曲的《啥人养活啥人》在苏南就得到了广泛传唱,原因就在于"作者在参与苏南地区农民运动的斗争过程中,充分地体验到了并掌握了苏南农民的思想感情和苏南农村总的特性,并能恰当的、充分的在作品中表现出来",由此,费克认为"我们的创作如果不从此时此地出发,而用一些千篇一律的一般化的东西来到处硬套,总是套不恰当的"②。费克写作该文的主旨是宣扬创作时的"群众路线",要从具体的群众群体出发。但是本文在客观上却涉及了如何形成苏南风格的核心问题,那就是以掌握苏南农民的思想感情和苏南农村总的特性为基础。

### 四、费克有关苏州的戏剧创作

费克最著名的四部戏剧作品中有三部均与苏南有关,一部为《天京风雨》,一部为《红色路线》,还有一部流传最广的电影剧本《满意不满意》。

《天京风雨》一剧,由时任江苏省文化局局长的周邨(笔名邨夫)与费克共同创作。初稿于1959年在无锡完成,后四易其稿,至1962年才面世演出。内容反映了太平天国后期领导层的内部斗争,以及忠王李秀成的雄心壮志和壮举,故事的地点在南京和苏州之间游走。《红色路线》由费克独立创作,1963年在无锡、宜兴、南京三易其稿,内容是配合农业集体化、合作化改革的。剧中人物使用了很多苏南方言,如"推板""桥归桥、路归路""停停当当"等,增强了该剧的苏南色彩,一看便知是发生在苏南农村的事。

《满意不满意》是根据苏州滑稽剧团优秀剧目《满意勿满意》改编的。《满

---

① 费克.费克音乐戏剧作品集[M].南京:江苏凤凰文艺出版社,2018:149-177.
② 费克.对歌曲创作上的几点意见[M]//苏南文联筹委会.苏南创作歌选(第一集),1951:18-20.

意勿满意》自 1958 年首演以后,曾在三年之内演出了三千多场,观众达几十万人次,被当代评论家赞为"运用滑稽艺术反映社会主义新人物新生活的重要开端"。费克等人的电影剧本于 1963 年才完稿,编剧为费克、张幻尔、严恭,由费克执笔,严恭导演。严恭也是当年新中国剧社的成员,与费克是多年的文艺战友,中华人民共和国成立前就合作了电影《鸡鸣早看天》,这部电影的插曲由费克谱曲。电影的拍摄于 1963 年完工,1964 年在全国上映。该剧讲的是苏州得月楼饭店 5 号青年服务员杨友生认为服务业是"伺候人的工作",只有工人、农民才是生产者,因此,他不愿从事这一行业,对待顾客态度也非常不好,工作中出了很多纰漏和笑话,后来经过师父及周围同事和组织的教育,又结合亲身经历,才知道服务行业也是为人民服务的、不可或缺的,最后以喜剧结局结束了全剧,该剧表现了当时政府提倡的"人人为我、我为人人"的主题。

该电影一经上映即受到官方、舆论界和学界的好评,"全国人民实实在在乐了一把,神州处处笑逐颜开,一时间'满意不满意?'成为人们的口头语"①。

值得注意的是,该电影有着浓郁的苏州地域文化特色。正像有的评论者指出的那样:

虽然在其后大部分地区看到的"国语版"仅保留了苏州话的"响堂"和部分人物的地方方言,不过外景、实景的电影的呈现方式也展现了舞台上没有的浓浓水乡风情。如刻意增加在拙政园中的相亲,水乡小桥流水、依河民居、水上交通的城市格局,评弹表演、苏绣手艺等,无一不体现出浓烈的小城镇风情,也为我们保留下了十分珍贵的 20 世纪 60 年代江南小城历史影像。②

影片选择了苏州这样一个中小城市,以一个服务行业的年轻人的思想改造及其婚恋为题材。它不仅回避了上海式都市文明,也回避了热火朝天的社会主义工业建设对于城市文化的掩盖。虽然全国大多数观众看到的"普通话版",已经将原有的苏州滑稽戏的地方特色消解殆尽,但仍然大量保留了江南水乡含蓄隽永的城市风格。片中杨友生所在"得月楼"的苏州名菜、服务员吆喝叫菜

---

① 秦翼.重读《满意不满意》——兼论"十七年"喜剧电影的艺术特点[J].南京师范大学文学院学报,2010(4):150-155.

② 秦翼.迎合与独特——从滑稽戏《满意勿满意》到喜剧片《满意不满意》[J].电影评介,2016(18):12-16.

的吴侬软语,杨友生相亲时作为背景的充满水乡意蕴的苏州园林,水乡独有的出门见河抬头见桥的城市格局、依河而建的民居、民间的苏绣高手、评弹演出等,无一不体现出强烈的江南小城镇风情,也使《满意不满意》成为或许不能表达摩登的都市风情,但不乏意蕴的一部喜剧电影作品。①

电影中的两个关键剧情处使用了极富苏州性格的音乐品种,将剧情推向了高潮。第一处是杨友生不慎将腿摔伤,恢复期间来到书场,听到苏州弹词《雷锋》,想到自己伤病期间护士同志不计前嫌,对自己进行了无微不至的照顾,由此悟出了"毫不利己,专门利人"的精神。这一情节以歌颂雷锋的苏州弹词音乐推动了杨友生的心理变化。第二次是杨友生阴差阳错被一家单位当成他师父,推去给工人师傅做有关"为人民服务"的报告,在报告时,他解剖了自己的问题所在:没有意识到"不愿意伺候别人"是一种"剥削阶级"思想,而"毫不利己,专门利人"才是无产阶级的思想。认识到这一层,他真正实现了思想的转变,做完报告回到家,他又唱起了苏州小调《银纽丝》,把"保证让顾客满意,大家都开心"表达了出来。这一段剧情幽默而又轻松地展示了主人公内心的彻底转变,把剧情推向了一种类似大团圆的结局,满足了观众心理上对主人公转变的期待。以音乐作为构思全剧、推动剧情的重要因素,汪人元指出,这样的手法是后来样板戏的重要表现手段,是"从戏曲本体论的角度对音乐功能的充分调动和深化"②。这方面费克的做法可以说与样板戏不谋而合。

## 五、结论

费克一生以聂耳为楷模。聂耳的作品反映了以上海为中心的大都市的劳苦大众在抗战时期的呼声,费克在中华人民共和国成立前创作的《茶馆小调》《五块钱》也反映了国民党统治区的西南都市广大人民群众特别是底层民众对当局的不满。他们都抓住了时代主题,反映了都市生活。

中华人民共和国成立后,费克因命运的机缘与苏州、苏南文化有了交集,他的视野也由城市扩展到了乡村,并且又一次用自己的文艺作品记录和艺术化地

---

① 秦翼.重读《满意不满意》——兼论"十七年"喜剧电影的艺术特点[J].南京师范大学文学院学报,2010(4):150-155.

② 汪人元.京剧"样板戏"音乐论纲[M].北京:人民音乐出版社,1999:19.

反映了当时转折期苏州和苏南的城市、农村风貌,使苏州和苏南的地域文化在全国得到了张扬。

从费克创作的苏南题材的音乐、戏剧作品可以看出费克对于音乐在苏南(吴地)的社会功能有着广泛而深入的了解:一方面,音乐是构成苏南社会传统的要素之一;另一方面,音乐又可以作为改变社会传统的重要因素。因此,费克在苏南一边搜集整理地方民歌,一边又着重进行改编创作,使之符合新社会的政策宣传需求。在其戏剧创作中,他还有意识地将音乐作为戏剧的主导结构因素加以利用,取得了很好的艺术表现效果。

费克的创作呈现出浓烈的"主旋律"特征,但是与地方风格结合得很紧,采用了老百姓喜闻乐见的风格与语言,因此受到了人民群众的喜爱,也实现了他"为劳苦大众创作"的创作理想。

今天,我们缅怀费克这样的先辈,可以从他身上继承为大众而创作的理念,努力切合当今大众的所思所想,并为他们代言,以创作出富有时代性和群众性的好作品。

改革开放后的苏州,以自己独特的方式向这位革命文艺先驱致敬。1986年,苏州著名舞蹈家于丽娟创作了舞蹈小品《担鲜藕》,反映的是穿红戴绿的农家妹子挑着两筐鲜藕走来,脸上洋溢着丰收的喜悦。水井边,农家妹子用草帽盛水洒在鲜藕上,鲜藕舒展身姿,时而与农家妹子交流情感,时而相互逗趣。热闹过后,农家妹子挑起鲜藕继续赶路,快乐的歌声洒满乡间小路。该舞蹈小品的音乐采用的就是费克搜集整理的苏中民歌《拔根芦柴花》和苏南民歌《姑苏风光》,再一次反映了苏州作为江南小城对水乡劳作题材的钟情。该舞蹈小品在1986年举行的全国民间音乐舞蹈比赛中荣获一等奖。

当今社会日益多元化、地方化,苏州已从当年的小城发展成举世闻名的大都市,对于如何创作出反映当今苏州这样一座大都市的好作品,回顾费克当年的创作轨迹,也许能得到有益的启示。

# 中国音乐文化研究的"城市转向"：
# 兼议"音乐苏州学"及其建构

王小龙

(常熟理工学院　江苏　常熟　215500)

**摘　要：**

目前我国城市化率已接近60%。城市居民逐渐成为我国人口构成的主体。文化研究，包括音乐文化研究，也需要适应这样的大变革，以便为创造出符合新时代需求的城市音乐文化服务。近年来，音乐学界提出的"音乐地方学"研究议题，既是区域音乐文化研究的深入，也是音乐文化研究"城市转向"的一个预兆。

苏州作为中国著名的历史文化名城之一，音乐文化历史积淀深厚，当代音乐文化的发展也独树一帜，有历史与现代"双面绣"之美誉。因此，"音乐苏州学"作为学术概念提出，正当其时。以"音乐苏州学"议题为抓手，深入探讨音乐与文化的关系，可以让我们对苏州音乐的历史与当下以及苏州音乐的独特品性有更为清晰的认知，从而为未来苏州音乐的发展勾画出更为合理的蓝图。

"音乐苏州学"是以城市音乐人类学为依托的，有关苏州城市音乐研究的体系化、结构化、学理化研究，属于"地方性知识"音乐研究议题，重点在于研究和揭示苏州音乐区别于其他地区的独特品质。因此，"音乐苏州学"的研究范围很广，不仅可以研究苏州音乐的类别、历史、音乐家及其作品，也可以研究苏州音乐的社会环境、居民生活与音乐的关系，以及苏州在音乐方面与长江三角

洲兄弟城市、城镇的互动关系,等等。其体系建构可从"静态的二维模式"和"动态的互动模式"两方面入手。"静态的二维模式",指时空二维,时间,即苏州音乐的历史研究;空间,指苏州音乐的类别研究。"动态的互动模式",则指的是时空演变和转换中的苏州音乐的文化表征和内涵特质。在夯实前者研究的基础上,有意识地加强对后者的研究,是揭示苏州音乐"苏州性"的重要路径。

**关键词:**

音乐文化研究  城市转向  音乐苏州学  体系建构

## 一

聂高辉、邱洋冬在《中国城镇化影响环境污染的预测与分析》一文中预测,到2020年,我国城市化率将达到60.44%,2030年将达到70.99%。① 这就意味着中国的农村人口已经不再是大多数,城市居民逐渐成为中国人口构成的主体。相应地,社会结构也将发生巨大的变化。

1900年以前的中国传统音乐的主体是基于农耕文化的背景发展起来的,因此,形成了民歌、歌舞、戏曲、曲艺和民间器乐等艺术体裁,以及强调含蓄内敛、中和之美的美学品格。中国发生城市化转型后,一些音乐品种已经或者正在淡出人们的视线,比如劳动号子现在基本上已经消失,山歌也只能在舞台上听到。而一些原本就在市镇诞生或者活跃的音乐品种,又将焕发新的生命力,如小调、说唱和戏曲音乐、器乐等。正如章建刚、王亮在对山西省民间音乐的传承与保护进行研究时指出的那样,民间音乐有一种对于新时代、新环境的适应能力,只要有效激发其在新环境下的生存基因,就会得到令人惊喜的发展。②

苏州市的城镇化水平一直领先全国,2017年已达到78%,2020年将达到

---

① 聂高辉,邱洋冬.中国城镇化影响环境污染的预测与分析[J].调研世界,2017(10):10-16.
② 章建刚,王亮.山西省民间音乐遗产的传承与保护[M].北京:中国社会科学出版社,2007.

80%,这已经达到发达国家城市化发展水平。历史上,苏州及其周边小城镇就一直以"南方经济、商贸中心"而出名,有"水乡天堂"之称。在此基础上诞生的苏州小调、昆曲、苏州评弹、苏剧等一直是市民娱乐消遣的重要方式。一些伴随着宗教信仰的音乐形式也一直存在,如以玄妙观为代表的佛教音乐,以灵岩山寺为代表的道教音乐,还有各地盛行的宣卷音乐,等等。

城市又是求新求变的集中地,因此,近代上海成为20世纪中国新音乐的中心也就毫不奇怪了,苏州因与上海地缘的亲近关系,在不少传统音乐品种上形成了互动,如古琴、苏州评弹等。进入21世纪,苏州也展现出引领音乐潮流的勇气和实力,先是由台湾地区作家白先勇引燃,打造了青春版《牡丹亭》,在高校影响达五六年之久;近几年,又先后成立了苏州交响乐团、苏州民族管弦乐团等,均产生了巨大的社会反响。

## 二

自从2010年中国传统音乐学会第十六届年会将"区域音乐文化研究"列入大会主要议题之后,有关区域音乐文化的研究越来越成为传统音乐研究的一个重要组成部分,而且不断生发出新的研究点。2012年年初,洛秦发表的《"音乐上海学"建构的理论、方法及其意义》,标志着以大都市为考察点的区域音乐研究正式进入学界的公共视野。2015年夏,"音乐北京学"学术研讨会召开,与前者一南一北,呈现呼应之势。此次会议还推出了一个新名词"音乐地方学",将"音乐上海学""音乐北京学"囊括其中,将区域音乐文化研究提升到了"学"的高度。有学者认为,这一名词的提出与过去站在区域地理标志的立场看音乐现象完全不同,是出于学术界对世界多样性文化保护的一种警醒与自觉。它的新意在于以"文化持有者的内部眼界"看问题,不只是理解文化载体,发现文化行为的初衷,更重要的是理解人们创造它们的原因以及它们对人们生活的意义和影响。①

---

① 李玫."音乐地方学"——区域划分的版本3.0?[J].人民音乐,2015(12):62-63.

"音乐地方学"一南一北"双城记"上演后,产生了一些余波,如2018年年初,一场以"'一带一路'语境下的'音乐哈尔滨学'"为主题的学术论坛在哈尔滨举办。"音乐哈尔滨学"又进入了学界的公共视野。限于笔者狭隘的阅读视野,不知道诸如"音乐重庆学""音乐广州学""音乐香港学""音乐武汉学"等有没有提出,但是笔者认为如果已经提出也应是预料之中的,因为每一个城市都有自己独特的历史和当下,其音乐发展的路径以及人们对当地音乐文化的态度和感情也必有其独特性。

## 三

苏州这座城市很古老,如果从吴王阖闾命伍子胥建筑"阖闾城"算起的话,有2 500多年的历史了;如果以隋朝开皇九年易吴州之名,以"姑苏山"的缘故命名为"苏州"算起,则苏州城得名也有1 500多年的历史了。悠久的历史,留下了许多动人的传说,其中就有不少与音乐有关。比如早在吴越争霸时期吴娃宫就歌舞升平,楚汉决战时的"十面埋伏""四面楚歌",唐代寒山寺的"夜半钟声",元明之交吴王张士诚与其策士的风雅唱和,直至明代昆曲的全面流行,"张吴丝为弦,买吴儿为歌,而选吴之能歌者教之"①(明万历时),清代乃至民国苏州评弹的呖呖莺声等,无不昭示着苏州与我国音乐历史发展的密切关系。苏州,是一座有音乐性的城市。

现已被列入《世界人类口头与非物质文化遗产名录》的昆曲、古琴,均与苏州有关,吴歌、江南丝竹、玄妙观道教音乐、苏剧、苏州评弹、民族乐器制作技艺等均以苏州为流传地或流传中心。了解中国传统音乐绕不开苏州。

苏州这座城市也很现代。2016年和2017年,苏州市分别成立了苏州交响乐团和苏州民族管弦乐团,短短两三年的时间,两个乐团就在国内产生了较大的影响力,甚至在国际上也有了一定的知名度,给苏州的现代性抹上了浓厚的音乐色彩。

---

① 明万历时有人形容徽商汪少洲父子语。引自南京大学范金民教授2019年9月9日在"江南运河文化论坛"上的演讲文章《源头活水:明清江南运河城镇与江南文化的繁盛》。

有人说苏州是"传统"与"现代"的"双面绣",笔者认为,音乐上也是如此。

## 四

"音乐哈尔滨学"可以提出,"音乐苏州学"为什么不可以?且"音乐苏州学"作为学科提出,有其存在的理由。

第一,以苏州为中心的吴文化研究一直是我国地域文化研究的"显学",有丰厚的学术积淀。

第二,苏州出现的音乐文化现象一直是学界关注的热点,如常熟虞山琴派、苏州吴门琴派、吴歌与苏州小调、苏州弹词、昆曲、苏剧等,其中有关昆曲的研究已经成为"曲学",文献尤其丰富。器乐里除了古琴外,江南丝竹、苏州乐器制作也吸引了学界不少的目光。

第三,新近已经有学者提出"苏州学"① 这一概念,与"上海学"恰成回应之势。

## 五

张伯瑜指出,"音乐地方学"的学术理论来源是城市音乐人类学,洛秦、汤亚汀也表达了类似的观点。苏州作为有着2 500多年历史的城市,以城市音乐人类学为指引,构建"音乐苏州学"当为其不二选择。

过去我们习惯上认为中国传统音乐的主流是民歌、民间歌舞、曲艺、戏曲、器乐五大类,大部分音乐品种都是中国农耕文化的产物,具有很强的乡土性,因此,在追溯音乐文化生成背景的时候,提到城市的机会比较少。"音乐地方学"概念提出后,一个重要的变化就是我们比以往任何时候都要重视城市音乐文化,开始重视以城市为中心的音乐文化是如何产生、发展与影响人民生活的。这也说明我国城市化的快速推进使学界转移了学术焦点。

---

① 参见曹俊主编"苏州学"研究丛书十种,如《世界视野下的苏州:"苏州学"论文集》(人民出版社,2018年6月版)。

张伯瑜在文章中指出,城市具有一种区域"中心性"的特点,房价高就是地区"中心性"的一种显现,音乐发展也离不开这种"中心性"。因而,"音乐苏州学"的提出,正是因为历史上的苏州在江南地区具有一种"中心性",这种"中心性"到元、明和清代中期前达到了极致。当然自上海开埠以后,上海成了长三角的新中心,苏州的作用和中心地位相对降低,但是苏州在苏南地区的中心地位还是不可撼动的。

## 六

既然"音乐苏州学"能够成立,且未来有可成学科之势,那就必须探讨其独特的学科研究对象、研究内容和方法。

有学者指出,"音乐地方学"是个偏正结构词,偏重"地方学",故而"音乐苏州学"偏重于"苏州",因此,这是一门有关苏州音乐历史与当代发展的学问集合体。

我们也可以借助洛秦教授提出的"音乐人事与文化"研究模式,认为"音乐苏州学"就是研究苏州音乐人、音乐事与苏州这座独特城市之间互动关系的一门学问。

这里笔者要指出的是,"音乐苏州学"不能把视野仅仅局限在苏州城内,还应包含其周边的卫星城市和城镇,如昆山、常熟、太仓、张家港,甚至包括现今无锡的一些地区。因为在历史上,苏州的治下一直处于变动之中,但是昆山、常熟、太仓在历史上基本没有大的变化。这些城镇在历史上城市化水平和地位非常高,影响的"中心性"也很强,它们与苏州构成了一种互动互补关系,共同构成了苏南地区城市文化的特色结构。

关于研究的内容,笔者认为,除了借鉴民族音乐学和城市音乐人类学主要侧重研究音乐与文化的关系之外,也不能忽略对音乐本体的研究。因为苏州地区的音乐形态本体有着极高的水平,现今的研究根本没有穷尽其艺术堂奥。比如,笔者最近研究的"堂名",其奏乐的一人多角复杂性令人吃惊。这还是普通民间乐手的演奏,如果是名家,想来应该更加令人赞叹。因此,只有音乐与文化

研究并行不悖,我们才能深入理解苏州音乐。

苏州的音乐品种繁多,光是我们过去重视不够的、与信仰有关的就有宣卷、神歌、太保书、钹子书等多种形式。器乐中的提琴等,我们过去也不太重视,为什么会用这些在音乐常规编制里不太见到的乐器?这本身就是很有意思的研究课题。

从历史的角度看,苏州地区修志的传统相当悠久,给我们留下了大量的地方志史料,其中与音乐相关的史料有许多还未能得到重视和有效利用。最近笔者在研究明代虞山派琴宗严天池的时候就发现《虞山书院志》中竟然有歌诗资料,包括演唱时的乐队配置、演唱的节奏与乐谱等。这些给我们研究明代苏州地区的音乐生态增添了具体化的材料。

从当今的角度去解读,苏州的音乐团体较之过去更加丰富多样,光是苏州音乐家协会下属的机构就有古琴分会、计算机音乐分会、音乐文学分会、合唱分会、古筝分会、钢琴分会、民族管弦乐分会、吉他分会、管弦乐分会、苏州市爱乐乐团等,可谓洋洋大观。即使是普通居民生活场所也有很多可供挖掘的研究课题,比如2019年6月,常熟新开了一家名为"永旺梦乐城"的购物、饮食、娱乐一体化的大型商场,由于是一家日本企业投资的购物中心,超市和娱乐场所内的厅堂音响播放的都是日本音乐(包括流行歌曲与器乐曲),而一家家商铺播放的又都是中国流行曲,由此构成了一幅多样而有趣的"声景"。这就是一种值得玩味的多元文化并置的现象。查阅该购物中心官网,他们的口号是"将通过充满'惊喜、感动、欢悦'的'炫亮的城市建设',向中国的顾客、地区、社会提供前所未有的价值和魅力"[①]。这样一种声景,也是在诠释这种理念吧。

关于研究的方法,笔者认为还是以文献与实地考察结合的方法为最主要的。从文献来看,关于苏州的文献相对丰富,既是"音乐苏州学"可资借鉴的对象,同时也是构成苏州文化传统的一部分,不可能绕开。从实地考察来看,苏州与周边城镇的互动关系就像苏州密布的水网那样你中有我、我中有你,因此,必须采用联系的、动态的眼光去仔细观察、品味这一现象,思考其现象背后的本质

---

① 详见 http://www.aeonmall-china.com/ch/guide.html.

意义。

# 七

"音乐苏州学"研究的根本目的,在于揭示苏州音乐区别于其他地区的本质特征,抑或本质属性。

笔者据有限的体悟认为,苏州音乐的本质属性可以"雅""博""融""恬"概之。

先说"雅"。历史上有人形容昆山腔的演唱风格为"功深镕琢,气无烟火,启口轻圆,收音纯细","声则平上去入之婉协,字则头腹尾音之毕匀"①,现今有人评价苏州评弹名演员盛小云的演唱是声音清丽而不单薄,行腔高亢而不滞重;甜美之中富韵味,舒展之中见挺拔,充分展示了苏州弹词"雅"的一面。有趣的是,苏州弹词名家中,蒋月泉、徐云志,包括现在的高博文更为人熟知一些,而杨振雄、蒋云仙、朱雪琴的熟悉程度就低一些,这还是"雅"与"俗"的分野问题。

崇尚"雅"的这种传统也不是一开始就在苏州形成的,这是苏州文人士子逐渐繁荣后的产物。特别是在明代中后期,由于苏州赋出天下十之七八,加上"江折文人數",苏州土产甚至有"状元"一项,因此社会风气崇雅尚文的传统开始形成。

这种"雅"还有当今"先进文化"的含义,当时最有名望、最好的文人都集中在苏州,比如明末著名的复社,核心成员全是苏州人,其主张都是当时最富前瞻性和号召性的。现今苏州民族管弦乐团之所以这么富有声望,也是因为其所走的路线有"先进文化"的因素在里头,如委约作曲家为乐团写新作,在全球著名音乐厅首演成功后再向其他地方铺开,实行演奏员定期全员考核制等,都保证了他们的演出是最新、最好的。

"博"。历史发展到明清,状元苏州半,这些文人高官除了将自己温文尔雅

---

① 摘自明代戏曲声律家沈宠绥《度曲须知》。

的处事方式带到京城、带到官场外,也将祖国大江南北的文化引入苏州。严天池在《琴川汇谱序》中说:"予邑名琴川,能琴者不少,胥刻意于声而不敢牵合附会于文,故其声多博大和平,具轻重疾徐之节。即工掘不齐,要与俗工之卑琐靡靡者悬殊。予游京师,遇大韶沈君,称一时琴师之冠。气调与琴川诸士合,而博雅过之。予因以沈之长,辅琴川之遗,亦以琴川之长,辅沈之遗。而琴川诸社友,遂与沈为神交,一时琴道大振。"①"博大和平""博雅"是严天池等开创的虞山琴派的特点,也是苏州音乐的属性之一。近代,苏州一地就儒、道、佛、回、基督教音乐兼具,可谓洋洋大观。

"融"。数千年文化的发展,使苏州音乐具有了一种兼容并蓄的消化力。明嘉隆年间魏良辅将北曲引入南曲,使昆曲形成"南北合套"体制。张野塘则"并改三弦之式,身稍细而其鼓圆,以文木制之,名曰弦子"②,成为现在南方书弦的鼻祖。广为人知的苏州民歌《大九连环》,将苏州民歌《码头调》(《剪靛花》)与全国各地其他曲调(《满江红》《六花六节》《湘江浪》等)熔为一炉,道尽了姑苏的四季寒暑、岁月风光。

"恬"。苏州音乐有一种天然的恬然之气。吴越争霸时范蠡功成后泛舟湖上,隐逸七十二峰,成为历代苏州文人尊崇的对象。苏州文化人有一种强烈的市隐心态,这才造就了苏州园林的发达,也赋予了苏州音乐一种不急不躁、温柔敦厚的中庸之风,"具见君子之质,冲然有德之养,绝无雄竞柔媚态"③。

这些特点的形成,本质上既是由在中国农耕文化基础上建立起来的地域城市文化背景决定的,也与明清以来苏州独特的历史发展轨迹密切相关。

当然笔者的体悟还很粗陋,但是揭示苏州音乐独特品质的工作是有意义的。它的根本目的在于为今后探究苏州城市发展的独特性服务,防止城市发展的同质化。

---

① 录自《松弦馆琴谱》。
② 陈昌勇,费蓉,熊辉.名人与寿县文化[M].合肥:安徽大学出版社,2016:144.
③ 摘自徐上瀛《溪山琴况》之"恬"况。

## 八

现在也许可以给"音乐苏州学"进行一个总的描述了:"音乐苏州学"是以城市音乐人类学为依托的,有关苏州城市音乐研究的体系化、结构化、学理化研究,属于"地方性知识"音乐研究议题,重点在于研究和揭示苏州音乐区别于其他地区的独特品质。因此,"音乐苏州学"的研究范围很广,不仅可以研究苏州音乐的类别、历史、音乐家及其作品,也可以研究苏州音乐的社会环境、居民生活与音乐的关系,以及苏州音乐与周边长江三角洲兄弟城市、城镇的互动关系,等等。其体系建构可从"静态的二维模式"和"动态的互动模式"两方面入手。"静态的二维模式",指时空二维,时间,即苏州音乐的历史研究;空间,指苏州音乐的类别研究。"动态的互动模式",则指的是时空演变和转换中的苏州音乐的文化表征和内涵特质。在夯实前者研究的基础上,有意识地加强对后者的研究,是揭示苏州音乐"苏州性"的重要路径。

## 九

苏州有多所高校和高职院校,在苏高校可成立"音乐苏州学"研究联盟,这样既可携手研究,又可略有分工和区隔。比如,苏州科技大学可以着重研究苏州音乐的当下演绎情况,常熟理工学院可以多研究苏州古文献、方志中的苏州音乐,苏州大学则可以从理念、方法上进行总的提升,并利用苏州大学出版社的优势集中出版"音乐苏州学"的相关成果。

当然也可采用课题制形式,将国内外有志于研究"音乐苏州学"的专家学者吸引过来,以带动"音乐苏州学"研究水平的整体提升。这方面上海音乐学院"音乐上海学"研究团队已经率先做出了示范,可以请教洛秦教授和他的团队成员,苏州大学的田飞老师也已经参与其中,有先期研究经验可供借鉴。

十

  民族音乐学或者音乐人类学的学科发展,有赖于各大高校开设这一学科的硕士、博士专业。在部分行政主管的关心指导下,一些高校和科研院所成立了相应的研究机构,比如上海音乐学院在上海市教育委员会的直接关心下成立了"上海高校音乐人类学 E-研究院",使得研究趋于常态化,使一些专题研究得以一步步推向深入。相应地,"音乐苏州学"如果在今后要有质的突破,苏州大学、苏州科技大学就应当设置相应的硕博专业,苏州市委、市政府及其他行政主管部门也应该助力在苏高校成立相应研究机构,以推进该研究的逐步深入。

(此文原发表于《浙江音乐学院学报》2020 年第 2 期,内容略有调整)

# 从苏、昆两剧的兴替看吴地音乐审美趣味的嬗变

俞一帆

(上海音乐学院　上海　200031)

**摘　要：**

　　苏、昆两剧是苏州地方戏曲的主要剧种。在较长的历史时期内，它们不仅体现了吴地人民的审美趣味和审美态度，而且在其形成发展的过程中将这种审美趣味与体裁形式自然融合，成为中国传统艺术的精粹。这种审美趣味贯穿于江南文化艺术的方方面面，其所反映的是以吴地气韵精神为内核的江南文化的美学共性，是雅与俗、诗性与现实性的对抗交融。本文以苏、昆两剧数百年来的兴衰更替为线索，以地域文化为轴心来论述审美趣味在吴地两种传统戏曲中的反映和嬗变。

**关键词：**

　　苏剧　昆剧　审美趣味　江南美学　吴文化

　　"审美趣味"主要是指审美主体对各种审美对象的相对稳定的主观审美情趣、偏好、态度和鉴赏力。[①] 审美趣味从审美实践中产生，在一定历史时期和文

---

① 邱明正,朱立元.美学小辞典[M].上海:上海辞书出版社,2007:113.

化生态中生成和发展,它以主观爱好的形式体现出审美主体对艺术形式美的认识、接受或评价。审美趣味既受到文化生态、审美对象的特性制约,又受到意识形态、主体审美观、价值观、阶层文化及风俗传统等的影响。作为审美观念的重要组成部分,在某一文化生态下,审美主体的普遍审美趣味同样会影响艺术创作的方向,左右艺术发展的风格特性,甚至引发艺术形式的兴衰更替。

将审美趣味研究从个体投向群体,横向上以某一地域文化为轴心,纵向上以具有代表性的艺术体裁之发展流变为脉络,结合艺术风格、审美心理及文化地域观等研究方法来进行探索,是当下艺术学理论在跨学科视角下发展的趋势。"地域文化"的概念是以历史地理学为中心展开的文化探讨,这里使用的"地域"概念通常是指沿袭古代或约定俗成的地理区域,虽然这种分界已经没有地理学上的价值,但它在人们的观念中逐渐积淀成了文化分界的标志,例如华夏文明中的荆楚文化、吴越文化(江南文化)、齐鲁文化等。

宋至明清,得益于得天独厚的自然地理条件、富庶经济和学风底蕴,以吴地姑苏城为中心的江南文化圈逐步成为中国古典艺术高地,苏州地区的建筑(园林)、手工艺(丝绸、版画、雕刻)、书画、文学、戏曲(苏剧、昆剧)、曲艺(弹词)、琴学、江南丝竹等艺术门类形成了具有一定美学共性的风格特征,展现了江南文化的气质气韵、文化精神。

近年来,诸多学者也将研究视角投向了江南城市生活中特有的审美文化、结构与功能理论,形成了以地域文化为轴心来研究城市文化精神与审美品格的选题方向。① 这其中若谈到吴地的音乐文化,引领剧坛风骚两个多世纪的昆剧被普遍认为是吴地音乐美学特征的代表,是江南审美观念在音乐中的极致体现。昆剧作为中国最古老的剧种,产生于元末,后经魏良辅改革,兼收南、北曲之长,成为"百戏之祖"。昆剧美学体现了江南审美文化之大雅,水磨调行腔软糯细腻,念白儒雅,剧本曲文秉承中国古典文学佳作,加上舞台华丽、演员扮相考究,依赖士大夫阶层的支持,因而被视为"雅部",属当时的高雅音乐。

然物极必反,极雅之后昆曲逐渐脱离市民大众的审美基础,清道光后昆剧

---

① 例如,刘士林的《江南审美文化的现代性价值》、沈洁的《明清苏州城市审美文化研究》等。

由盛转衰。此时另一种原本属于市井平民阶层的曲艺形式——苏州滩簧在兼收昆曲与南词的特征后,得到了极大的发展并兴盛起来。《湖阴曲》初集序云:"在皮黄未兴之前,所有唯一戏剧则昆曲是也。顾其文辞典雅,音节繁缛,非一般社会所能领略。江浙之间,有演为浅俗白话,如苏沪滩簧等,大都白多唱少,调极简单,仅起落稍佐琴弦……"①清代乾嘉年间及其之后,"以乱弹、滩王(按:滩簧)、小调为新腔","而观众益众",相比之下,昆曲等"老戏"一上场,"人人星散矣"②!据记载,苏滩戏班在当时的苏州城已有几十副之多,后一直繁荣到民国时期(尤其是在1927—1937年),苏滩艺术活动中心转至上海,从业者达400多人,几乎每个游艺场和喜庆堂会皆有苏滩班子演出。

一般来讲,曲艺发展为戏剧,是我国许多地方戏剧都走过的道路。苏滩也不例外,原本是戏曲体的曲艺,逐渐发展为戏剧。但由于种种原因,苏滩至苏剧的发展道路非常缓慢,经历了许多挫折。从清代的兴盛到民国末年的衰亡,再到中华人民共和国成立后50年代苏剧团的重建,苏剧始终无法重现当年滩簧时期的繁盛。转眼看清中期开始走向衰落的昆剧,近年来老戏新生,在国内外掀起了热潮。苏、昆两剧之兴替往复,背后的原因正是地域音乐审美趣味在历史发展中的变化。

社会变革、经济形势、政府决策或非遗传承等种种缘由,都是促使音乐艺术发展的外力作用。从音乐文化发展自身的角度来看,艺术作品创作与社会审美观念的契合与否,亦是其兴衰的内力,譬如昆曲之"雅正"就是审美观念作用下声腔及其行腔被改良、被选择的结果。从这个角度来说,一部音乐体裁风格的发展史就是一部音乐审美趣味的发展史。明代《曲律》中写道:"……入唐而以绝句为曲,如《清平》《郁轮》《凉州》《水调》之类;然不尽其变,而于是始创为《忆秦娥》《菩萨蛮》等曲,盖太白、飞卿,实其作俑。入宋而词始大振,署曰'诗余',于今曲益近,周待制、柳屯田其最也;然单词只韵,歌止一阕,又不尽其变。而金章宗时,渐更为北词,如世所传董解元《西厢记》者,其声犹未纯也。入元而益漫衍,其制栉调比声,北曲遂擅盛一代。……迨季世入我明,又变而为南

---

① 中国曲协研究部.曲艺艺术论丛:第6辑[M].北京:中国曲艺出版社,1985:116.
② 钱泳.履园丛话[M].北京:中华书局,1982.

曲,婉丽妩媚,一唱三叹,于是美善兼至,极声调之致。"①

由此可见,艺术的种类、形式在审美观念的作用下不断变迁、发展,艺术形式的兴衰更替,是因为旧的形式不能适应新的社会内容和审美需求。几百年来,苏、昆两剧的兴替背后体现出的正是吴地音乐审美趣味的嬗变。因此,只有进一步梳理、分析该地区音乐审美趣味的流变,才能够更好地为吴地音乐艺术的创作和传承提供参考。

一、昆剧之雅兴于诗、立于礼、成于乐

"雅"字,在中国古代原指华夏地区通行的官方语言。中国古代最早的词典名曰《尔雅》,尔,近也;雅,正也;尔雅者,近于正也。"雅"字,有纯正的、符合规范的、高尚的、通行于社会上层而不同于流俗的意思。中国传统的"雅"文化就是以雅言、雅礼、雅乐为载体,作为官方正统意识形态的组成部分。它的维护者和推动者,主要是传统的文人士大夫阶层。《论语》云:"子所雅言,诗、书、执礼,皆雅言也。"《荀子》言:"君子安雅。"儒教成为传统雅文化的总代表,在士大夫那里,文化理念的核心及其一切活动的过程与目的,只能是"参稽六经,近于雅正"②。可见,对"雅"的要求,是所谓正统意识形态对主流社会阶层从语言(雅言)、行为(雅礼)到艺术(雅乐)的全方面要求。

昆剧被认定为"雅部正音"的官方音乐,决定了昆剧音乐的主要美学特点就是所谓的"文雅趣味"。魏良辅在《南词引正》中有言:"惟昆山为正声,乃唐玄宗时黄幡绰所传。"③这当然有王婆卖瓜、宣传鼓吹之嫌,但昆山腔能够成为南曲正统、独霸剧坛并获得官方认可,一定是由于昆剧艺术在形式和内容上较强地表现出雅文化所赋的美学特征。

"城市是人类文化和历史的缩影,是人类以自身实践活动创造物质和精神文明、改造世界的集中反映。城市审美文化区别于其他审美文化的一个显著特征即是其审美的视域是基于城市这一特殊的环境,基于城市中审美涉及的诸多

---

① 中国戏曲研究院.中国古典戏曲论著集成(四)[M].北京:中国戏剧出版社,1959:55.
② 范晔,司马彪.后汉书(下)[M].长沙:岳麓书社,2009:1207.
③ 江苏省昆山市巴城镇志编纂委员会.中国名镇志丛书:巴城镇志[M].北京:方志出版社,2017:106.

方面。"①对以城市、地域和人文环境作为审美趣味形成的土壤进行研究,是借助人类学的方法解析审美观念,形成内力,亦可看作是结合审美文化学、地域文化学来回答音乐审美观念的变化问题。

明清时期,江南苏州被誉为"天下第一繁雄郡邑"。康熙年间,更有"东南财赋,姑苏最重;东南水利,姑苏最要;东南人士,姑苏最盛"②的记载。这一时期江南经济、交通、商贸的高度发达和得天独厚的自然条件给苏州城市带来了建筑、手工艺、织造业的全面繁荣,世人更是得出"人间都会最繁华,除是京师吴下有"③的结论。然而,经济的繁荣仅仅是明清吴地风雅美学形成的物质基础,同园林、书画、文学等其他艺术形式一样,昆剧更多地依赖苏州府自宋以来鼎盛不息的学风、文风,以学为家风,这才是吴地的文脉精神对音乐美学观念及其艺术创作所起到的主要作用。

唐宋年间,苏州府学、县学兴起,范仲淹引领的教育之风使得吴地之学,甲于东南。据文献记载,苏州除了著名的紫阳、文正、正谊等书院外,至明洪武八年(1375)已建有社学(即村学)共737所④,形成了以府学为核心,书院、社学和私塾星罗棋布的完整教育体系。"崇文尚学"渐渐成为吴地民风、家风,一时家家礼乐、人人诗书,故而科举鼎盛、人文荟萃。在全民崇学和家庭书香的熏陶下,苏州孕育并繁荣了昆剧。明清时期,不仅昆剧伶人以生于苏州一带者为多,演出活动频繁,还出现了专门管理戏曲演出的行会机构"梨园总局"。以李玉和朱氏兄弟为代表的苏州作家群,将昆剧创作推向了高峰,繁盛时昆剧剧目创作达3 000部,听戏赏乐成为吴地人民生活、娱乐和社会交往的主要方式。

"趣味文雅"是姑苏文人审美观念在昆剧艺术中的体现,集中表现在剧本文学、角色行当、唱腔身段、曲体构成及舞台戏楼这五方面。

其一为行文之雅,即昆剧剧本、唱词具有较高的文学性。如《牡丹亭·惊梦》中【步步娇】唱词:"袅晴丝吹来闲庭院,摇漾春如线。停半晌整花钿,没揣

---

① 李萍.城市审美文化的内涵及其独特视域[J].南京艺术学院学报(美术与设计版),2009(3):110-111.
② 陆允昌.苏州文史研究[M].上海:文汇出版社,2015:10.
③ 摘自《韵鹤轩杂著·戏馆赋》,《明清笔记谈丛》本。
④ 徐静.吴文化概说[M].苏州:苏州大学出版社,2014.

菱花偷人半面,迤逗的彩云偏。我步香闺怎便把全身现?"这一段唱词中的格律、韵脚、用词之精美,给人带来了丰富的审美意象,是文辞韵律之雅的典范。这样的文辞在经典折子戏中不胜枚举,曹雪芹借黛玉之口评价为"词藻警人,余香满口"。

明代江南文坛上出现了"吴中四才子"①,画坛聚集了"吴门四家"②。这些文人群体不仅书画诗赋皆通,还实际参与了苏州园林设计建造,更积极投身昆曲剧本的创作,他们作为文化艺术创作中特殊的审美群体,同样参与了昆剧艺术的创作。他们的文学造诣反映了当时吴地社会高度发达的诗文底蕴,也正是这种崇尚典雅文学的审美趣味造就了江南社会对昆剧美的推崇。

其二为角色行当之雅。昆剧行当划分之细和讲究是其他地方戏剧无法企及的,这也是雅文化在戏剧中的极致体现。昆剧主要分生、旦、净、末、丑五大行当。所谓"四庭柱一正梁",四庭柱为生、旦、丑、末,一正梁为净。生行下含大官生、小官生、巾生、穷生、雉尾生五个家门;旦行下含老旦、正旦、作旦、刺杀旦、五旦、六旦六个家门;净行下含大面、白面、邋遢白面三个家门;末行下含老生、副末、老外三个家门;丑行下含副丑、小丑两个家门。另专设谓之杂的家门,为扮各色群众场面角色和次要群众配角而设的一个比较庞杂的家门。③ 不同的角色行当在扮相、行腔、选角、身段等方面都有系统而严密的讲究,牢牢遵循传统规范,是礼、正观念的体现。

其三为唱腔之雅。昆剧行腔讲究"软、慢、细、雅",一唱三叹。沈宠绥在《度曲须知》中总结昆曲声腔特征为:"尽洗乖声,别开堂奥,调用水磨,拍挨冷板,声则平上去入之婉协,字则头腹尾音之毕匀,功深镕琢,气无烟火,启口轻圆,收音纯细。"④昆曲演唱善用"掇""叠""擞""嚯""豁""断"这六种技法,也

---

① 祝允明、文徵明、徐祯卿、唐寅。
② 沈周、文徵明、唐寅、仇英。
③ 邵凯洁.漫议昆剧角色家门[J].艺术百家,2004(6):68-71.笔者按:老旦行当如《牡丹亭》杜母;正旦如《窦娥冤》窦娥;作旦如《邯郸梦》番儿;刺杀旦如著名的三刺三杀戏码;五旦即闺门旦,如《牡丹亭》杜丽娘;六旦即贴旦,如《西厢记》红娘;武旦如《扈家状》扈三娘。此外正旦中还有一种较为特殊的翘袖旦,如《蝴蝶梦》田氏等。大官生如《长生殿》唐明皇,小官生如《琵琶记》蔡伯喈,巾生如《牡丹亭》柳梦梅,穷生如《绣襦记》郑元和,雉尾生如《连环计》吕布等。老生如《牧羊记》苏武,副末如《荆钗记》李成,老外如《浣纱记》伍子胥等。
④ 中国戏曲研究院.中国古典戏曲论著集成:第5集[M].北京:中国戏剧出版社,1959:198.

常用"琐哪腔""滑腔"和"拿腔",这种行腔特征与吴地方言的音韵相关,体现了吴地语言的纤细婉转。昆曲音乐曲调与唱词的四声有机结合,形成的昆曲具有严格的规范化的四声腔格。"曲牌多作长短句,各曲的句数、用韵及各句的字数、四声平仄等都有一定的格式"①,代表了在当时儒学"和雅"美学意识的影响下,江南地域文化和审美趣味结合而成的最佳形态。也只有昆剧如此蜿蜒婉转的声腔形式才能承载清丽繁缛的文辞内容,达到极雅的美学境界。

其四是曲体之雅。昆剧曲牌根据位置不同而分为引子、过曲、尾声。引子有长有短,有半阕有全阕,数量庞大。过曲有两类,一类正曲,包括令、引、近、慢等,另一类为集曲。各受结构特点的制约,后又发展为大、小、细、粗四类。尾声多为三句十二板结构。昆剧的曲体结构是一套庞大复杂的系统,有着严格的制约和规则。

其五是戏台之雅。文人对昆剧美学的极致追求还体现在舞台、演出活动的环境中,许多士族在私宅院内搭建戏台,蓄养家庭戏班。昆剧演出舞台置于江南园林建筑中,是将昆剧人物表演的音韵动态置于园林建筑与自然空间景观的静态意境中,营造出五感皆雅的美学通感。除了园林内的静态戏台,更有游船画舫的动态戏台。陆揖《兼葭堂杂著摘抄》记云:"只以苏杭之湖山言之,其居人按时而游,游必画舫肩舆,珍馐良酝,歌舞而行。"②

## 二、自由逸趣与浪漫诗性

除了坚守高雅之趣以外,明清吴地文人及世族家庭崇尚以与现实政治保持距离的退守姿态来换取心灵和艺术的生存空间。昆剧作为这种理想和态度的衍生品,除了体现中国历史上最为雅致的生活方式外,还蕴含了文人群体对生命最高的自由理想之观念,整体表现出"越名教而任自然"的魏晋风度,是吴文化发展出的启蒙精神对封建儒教意识形态的反抗。

比如最有代表性的"生而不可与死,死而不可复生者,皆非情之至也"这种贯穿生死、虚实之间的"至情"观念。汤翁将奇幻与现实揽入剧中,让杜丽娘为对抗潜在的反面角色——禁锢的礼教意识而甘愿赴死,虽以死而复生、欢喜团

---

① 武俊达.昆曲唱腔研究[M].北京:人民音乐出版社,1993:12.
② 巫仁恕.奢侈的女人:明清时期江南妇女的消费文化[M].北京:商务印书馆,2016:138.

圆为剧终,实质上却是一出具有狂飙意义的浪漫主义悲剧。

除了《牡丹亭》之外,还有花魁女许身卖油郎、小红娘智勇成姻缘、女尼思凡归俗等传奇题材,大多表现了挑战伦理、至情至性、尚俗纯真、诗意自由的审美趣味和精神追求。吴地审美趣味的偏爱影响并左右了戏曲音乐的发展,千百年的雅乐传统从最初的阶级功能转向了对个体情感和生命形式的戏剧性表达,是具有浪漫主义意味的,是自由超逸的。

### 三、由雅入真的世俗谐趣

诙谐的审美趣味,一方面是戏曲艺术受到明末崇真尚俗的思想观念影响的结果,另一方面也与吴地居民原本的性格、语言、思维特征契合。苏州人的性格具有两面性,既文雅娴静,又市侩风趣,这两种性格特征并非对立矛盾,而是和谐一体的。比如吴地方言中,家常俚语机智诙谐、形象生动,惯用大量谚语、歇后语、副词、形容词来描述各类自然或社会现象,在表达喜怒哀乐等情感、情绪,或表达对事物和人物的看法,尤其是负面评价时,吴地居民习惯性地使用讽刺、夸张的俗语来表达,常常令人听后既羞愧又捧腹。"汤罐里煮鸭——突出一张嘴""矮子肚里疙瘩多"这些方言俚语充溢着吴地居民机智、幽默的性格气质,虽然市侩、犀利,但其发音软糯、表达婉转的特点依然让人直呼"宁听苏州人吵架,不听某地人说话",这是由雅而派生出的俗,蕴含了一种睿智通透带来的笃定犀利,亦俗亦真。

这类审美趣味在昆剧中早已有显露,尤其在以苏白表演为主的净丑角色中,也深受人民喜爱。而清末兴起的苏州滩簧更是在吴地审美观念的作用下,雅、俗二趣结合在一起的典型。

清末在经济衰落、社会动乱的大环境下,受过句读、音韵、格律知识的教育,并且能有闲情逸致去深解戏文、审音度律、品味昆剧之雅的阶层主体越来越少,昆剧过于风雅的审美趣味逐渐丧失群众基础。与此同时,苏剧的前身——苏州滩簧繁荣起来,同治年间《温州竹枝词》有云:"弦管朝朝那得闲,歌声人语总绵蛮,当筵不爱西昆曲,更唤滩簧档子班。"[1] 乾隆年后,因昆曲开始衰落,不少昆

---

[1] 雷梦水,潘超,孙忠铨,等.中华竹枝词3[M].北京:北京古籍出版社,1997:2180.

曲艺人改唱苏州滩簧。滩簧这类在市井坊间流传的说唱曲艺逐渐替代昆剧,成为江南地区人民群众普遍接受的音乐艺术形式。

苏州滩簧历史悠久,前身可追溯到明清以前的说唱曲艺,上承唐代变文,是在说唱驭乐传统的基础上,不断吸收民间小调、歌曲发展起来的一种曲艺,亦被学界认为是所有南词滩簧的源头。洛地先生主张:"南词滩簧一般认为源自吴地的'南词弹唱',为昆清曲唱的姊妹艺术,并较多地受到昆的影响,其成于苏州,故又有'苏(州)滩(簧)'之称……"①江西、福建等地的学者亦持此种观点。清乾隆年间,苏滩就开始在苏州及周边地区广泛流传,而这恰恰与昆剧的没落形成兴替。苏滩最初的表演形式在民初《清稗类钞》中可见记载:"滩簧者,以弹唱为营业之一种也。集同业五六人或六七人,分生、旦、净、丑脚色,惟不加化装、素衣围坐一席,用弦子、琵琶、胡琴、鼓板。所唱亦戏文,惟另编七字句,每本五六出,歌白并作,间以谐谑。"②

苏滩的独特之处在于它在发展过程中出现了有别于苏浙其他地区滩簧的特点:它兼有南词滩簧和花鼓滩簧,即前滩和后滩两类。一般来说,滩簧分为南词和花鼓。戏曲体的滩簧,如苏滩(前滩)、南词、赣州南北词、台州滩簧等,属于南词滩簧;说唱体的滩簧,如苏滩(后滩)、锡剧、沪剧以及浙江甬剧、姚剧、湖剧等,剧目多为民间诙谐小戏,属于滩簧腔系另一分支,即花鼓滩簧。而苏滩是唯一一门兼有南词(前滩)与花鼓(后滩)的地区滩簧。

这一特性与吴地审美文化中雅俗趣味的传承交融、发展变化是分不开的。

苏滩的前滩,主要体现了滩簧艺术对昆剧的融合吸收,前滩将当时雅极至繁的昆剧白话精简,在保留剧本情节的同时,又保留江南滩簧曲调的清丽婉转。苏滩的科白在前滩中也与昆曲大致相同,有的稍改通俗而已。引子大多是把昆曲中的引曲截尾留头地搬用,虽不常用,但保留了许多昆曲曲牌,如【点绛唇】【急急枪】等。比如苏滩《春香闹学》中的六经调,也是从昆曲中变化出来的。

前滩的剧目许多与昆剧相同,从千百部昆剧中挑选出几十部经典折子戏创作成苏滩的主要剧目,如《西厢记》——《游殿》《闹简》《寄柬》《拷红》,《白兔

---

① 洛地.戏曲音乐类种[M].北京:艺术与人文科学出版社,2002:221.
② 熊月之.稀见上海史志资料丛书1[M].上海:上海书店出版社,2012:502-503.

记》——《养子》《送子》《出猎》《回猎》《相会》,《孽海记》——《思凡》《下山》,《牡丹亭》——《闹学》,《荆钗记》——《男舟》《女舟》《绣房》,《花魁记》——《湖楼》《受吐》《雪塘》《独占》,等等。这些都是昆曲中深受人民欢迎的剧目,改编时把原来昆曲中的大段科白改成了唱词。

比如《西厢记·拷红》一折戏在昆剧和苏剧中有完全不同的表达方式。在昆剧中,这折戏由老旦(崔夫人)与花旦(红娘)对唱完成,红娘被打后,约有300余字的长段科白,约需20分钟完成。这一折【桂枝香】由崔夫人先唱,拷问红娘,红娘仅唱了"那日闲庭刺绣,把此情穷究,道张生病染沉疴,小姐说同我到书斋问候,使红娘暂回,小姐权时落后"与"想做了鸾交凤友,慢追求始末根由事,望夫人索罢休"两段,道出崔莺莺与张生的幽会实情。随后的剧情是【拷红】这一折戏的中心,红娘以相府夫人不可悔言失信,劝说崔夫人履行自己当初"退得贼兵者愿将小姐妻之"的承诺,从而成功劝服崔夫人,促成这段姻缘。

在昆剧中这一出"劝服"的戏剧表达几乎全部通过科白完成,并无唱段。而在移植到苏滩后,《拷红》发生了较大的改变,用苏滩常用曲调之"太平调"演唱,整出折子戏被凝练为:"小红娘跪在尘埃地,夫人啦问我私会在何时期;今日里我把前情来说,怪只怪夫人无道理。他们并非私相聚,正大光明会佳期。夫人当时亲口许,愿将小姐许他成夫妻。"这四句一板三眼,用花旦腔,不唱拖腔,干脆、利落、俏皮。

这一例昆剧到苏剧的移植,是苏剧对昆剧剧目改编的常用手法。为了适应大众阶层的审美趣味,艺人演唱的虽然是原昆剧剧目,但已完全将昆剧滩簧化了。曲调根据滩簧音乐的要求重新编构。滩簧的音乐融合宣卷、弹词与苏南的民歌俗曲而成,由于语言、唱腔的相似,苏滩既有昆剧的声韵,表达又更贴近世俗真情,亦俗亦真,让原来高阁风雅的昆剧剧目走向市井。

而在丑角戏的部分,苏滩相比昆剧有了很大改动并丰富了原先的科白。凡苏滩中丑稚等次要角色的戏,都比昆曲里的科白生动、丰富得多。

苏剧后滩戏则大多由艺人创作,没有本子,依靠口传心授。据说,后滩共计十八出,至今已无法考证其完整名目,流传下来的有《卖青炭》《卖矾》《卖草囤》《卖橄榄》《捉垃圾》《荡湖船》《卖橄榄》《借靴》等花鼓滩簧,主要表现了日常生

活、家长里短等内容，拥有极强的俗文化属性。一方面，后滩的弹词说唱很好地连接了剧情叙述，更有一些对社会时事进行批评讽刺的时代新剧和优秀艺人，一定程度上体现了苏滩在发展中萌发出了某种现实主义的创作观念。另一方面，绝大多数后滩依然以娱乐消遣大众为表演目的，难以维持较高的艺术内涵，这也为后来民国末年苏滩发展走向低俗滑稽、衰败埋下了一定的祸患。

从曲艺发展为戏剧，是我国很多地方戏剧走过的道路，苏滩也不例外。作为以戏曲体为主的曲艺，苏州滩簧从清中晚期风靡至民国初年，在白话昆曲折子戏的前滩上，加上杂剧、滑稽、世事内容的后滩，再发展出化妆苏滩，缓慢探索着戏剧化之路。

苏滩无论是唱词文本、行当家门、唱腔身段、曲体构成还是舞台戏楼，都体现了审美趣味逐步化繁为简、去雅化俗或俗乐雅化的交融过程，既保留有吴文化中雅的审美趣味，又更加释放了吴文化中俗的纯真谐趣。

急剧的社会变革常常使大众迂缓散漫的审美历程骤然加快步伐，苏、昆两剧的兴替从戏曲艺术的发展角度反映了审美观念的现代性萌芽，由风雅浪漫的自由诗性走向化繁为简、亦真亦俗的道路，并带有一定的现实主义色彩。

但遗憾的是，苏滩在往戏剧发展的过程中并不顺利。民国末期的衰落一方面是由于其艺术形式一味向大众审美趣味妥协，在近代上海话剧、宣卷、魔术、滑稽、文明戏甚至流行歌曲的艺术形式中沉沦，成为不伦不类的混合物。题材内容走向低俗、庸俗，甚至重色轻艺，这当然有审美趣味的培养问题。另一方面也是苏剧艺术本身存在的问题，是这门艺术的自身缺陷桎梏了它的发展。比如对比昆剧两百年间已积累有数百种之多的曲牌，滩簧的基本曲调太过单一，主要为太平调，其余还有快板、孩儿腔、流水板、费伽调、弦索调、迷魂调等。太平调的特点是容量大、音域宽、节奏稳，可以随着生、旦、净、丑角色的变化，展现不同的演唱风格。从音乐的角度来说，太平调的唱法固定、音乐旋律固定单一，很难承载更多戏剧性的内容，因而无法更深入地表现出人物内心的情感状态。

但苏剧并非全然逊于昆剧，以前滩经典剧目《花魁记·醉归》为例。这部剧来源于昆剧《花魁记·受吐》一折，讲述了卖油郎秦钟在西湖边偶遇"花魁女"王美娘，心痴神迷，一心求娶的故事。秦钟辛苦一年，积得十两银子，欲与美

娘相处一夜,奈何美娘酩酊归来,和衣而睡,又渴又吐,不得安宁。秦钟殷勤伺候,空坐一宵。王美娘醒来后感动于秦钟的志诚可靠,最终良缘得续。在剧本情节一致的情况下,苏剧王美娘的传承表演比昆剧的活泼爽朗,更有雅致风韵,虽为花魁女却知书达礼,不逊名门闺秀,令人垂怜。秦钟穷生也更有诗书气息和正人君子之感,苏剧这一出戏的戏剧表现大大出彩于昆剧。但哪怕《花魁记》这一部优秀苏剧代表也存在明显的题材缺陷,那就是苏剧曲调主要以滩簧曲调为主,单一的曲调、七言唱词极大地限制了音乐在人物表情、叙事等方面的推动作用,不利于戏剧发展。在表现王美娘与秦钟互诉身世,王美娘逐渐爱上秦钟,劝他离开时,三大段唱词仅依靠不断重复的太平调进行,大大阻碍了其戏剧性和音乐性的发展。

  有学者在讲到民国国风苏剧团对这一出《醉归》的精湛表演时认为,苏剧中王美娘醒后感动并倾心于秦钟,自知穷书生与她难成眷侣,因此虽内心渴望与他再相见,却拿出二十两白银赠予秦钟,叮嘱他不要再来。苏剧的演绎将一对情浓意蜜却不得不分手的男女心理表现到了极致。[①]

  可见在民国初年苏剧中心转移至上海后,受到话剧、文学等其他现代文艺创作的影响,苏剧在编排、刻画人物性格时更注重念白、唱词的立体丰满。同昆剧相比,苏剧表现的花魁女与卖油郎的爱情故事更有女性主义、自由平等的时代内涵,以至于有学者得出苏剧反哺昆剧的结论。[②]

### 四、展望:雅俗之趣向戏剧性最终美学意识的转变

  苏、昆两剧在中华人民共和国成立后又发生了第二次兴替,那就是苏剧在20世纪50年代的兴盛和昆剧在近十年掀起的热潮。据史料统计,50年代的苏剧团,共演出了200多个剧目,演职员队伍扩展至320余人,另有分团驻地南京。仅1963年这一年中,苏州的苏剧团共演出267场,观众人数达24万。[③] 在昆剧没落的岁月里,苏、昆两剧融合,两剧团合并,剧团在艺术上虽"以昆养苏",但经济上却是"以苏养昆"。可见"文化大革命"前,苏剧有过一次短暂复

---

① 朱恒夫.论昆剧与苏剧的关系[J].江苏社会科学,2012(1):178-184.
② 朱恒夫.论昆剧与苏剧的关系[J].江苏社会科学,2012(1):178-184.
③ 此则资料由苏州戏曲博物馆已故研究员桑毓喜统计、提供。转引自:朱琳."认知启蒙"走向"文化自觉"——基于苏剧的调研及思考[J].民族艺术研究,2014(2):69-76.

兴,随后即走向低谷。

今天,作为两支都产生于苏州地区的姊妹剧种,这边昆剧蜚声国际,经过大胆的改革、创新,顺应当代社会的发展潮流和审美趣味,出现了与科技、电子、多媒体、实景等多种形式融合的新昆剧,一票难求;那边苏剧却门可罗雀,不仅剧目流失、后继无人,更到了濒临终结的境地。

最终还是要回到如何发展苏、昆剧的问题上。苏剧作为非物质文化遗产之一,是进行博物馆式的保护传承,还是向昆剧学习大胆创新?是一味迎合,还是重视培养当代受众群体的审美趣味?近年来,昆剧的繁荣离不开当代舞美科技以及商业运作对昆曲之"雅"、之"浪漫"的全力铺设,青春版《牡丹亭》的热潮是当代受众的审美趣味与新挖掘的传统戏剧美学的契合点造就的。它复兴的并非是古老的昆山腔之韵律美(毕竟吴语方言具有地域限制),而是这部戏构建的整体的戏剧美学意象——至雅极美、浪漫人文,引起了社会对古典艺术美学的复古和追崇。

不可忽略的是,昆剧中本身就有不少值得挖掘的美学观念。《牡丹亭》讲的是情,是生死,是有关自我的存在,更是一种体现了"未知生焉知死"的反理性哲学。它以极度抽象的至情至性摒弃了日常的生活和生存,是这种抽象的情,或者说是个体意识,将人引向某种深沉的狂热。整部剧讲了情又不仅仅是在说情,而是一种意识的觉醒和打破一切无惧无畏的意志。在剧中人物自我意识被压抑的现实中,"未知死焉知生"的觉悟使人物完成了对生死的跨越,对现实与虚幻的超越,这是该剧包含的哲学意义。这种更深厚的戏剧内核才是老戏新生的主要原因。

随着苏、昆两剧原本的文化生态的消失,地域边界的模糊,以吴地方言为主的唱词、角色装扮、身段、科白都成了新时代审美视域中的一种文化象征。雅或俗的审美趣味已经不再是推动戏剧发展的主要动能了。对于剧本创作而言,当下的苏、昆两剧同其他传统戏剧一样面临着艺术创作的普遍问题,那就是在本民族审美观念的作用下,中国传统戏曲重抒情、叙事的文本内容,轻音乐、戏剧的艺术形式和内涵,使得戏剧作品要求的张力、冲突、悬念及其背后的理性意向整体缺乏。我们期待能够挖掘或创作出更多像《牡丹亭》这样兼具吴文化审美

趣味和当代美学内涵的苏、昆剧佳作,让苏、昆这两枝吴中戏曲之花能够历久弥新,桂馥兰香。

# 城市音乐研究的区域化和地方性
## ——以评弹的"海派"和"苏派"为例

张延莉

(上海音乐学院　上海　200031)

**摘　要:**

　　城市音乐的研究往往将某一城市作研究空间的限定,然而笔者在研究中发现,某些乐种的诞生与发展跨越了城市的界限,更具有区域文化的特点。如评弹发源于苏州,兴盛于上海,其根源来自江南文化,或者说吴越文化,在上海得到极大发展的评弹又反哺苏州,从根本上来讲,评弹既不是上海的也不完全是苏州的,它是江南文化的符号式曲种。随着城市规模的不断扩大,长三角城市群的逐渐成形,上海与苏州在地缘上的无限趋近,更加需要将区域观纳入城市研究的视角。同时,以海派文化著称的现代城市上海与传统城市的代表苏州有着不同的城市风格,这也造成了评弹在这两座城市浸润出不同的风格,形成了海派评弹和苏派评弹的不同韵味和发展方向。因此,对于城市音乐的研究既要考虑其区域性特征,也要关照其地方性特点。

**关键词:**

　　城市音乐　评弹　区域化　地方性

　　城市音乐研究是区域音乐文化研究的一种,而且是特殊的一种。随着城市

音乐研究理论、方法、成果的积累,城市音乐研究近年来逐渐成为学术研究的热点,在国内形成了多个学术群体,如"音乐上海学""音乐北京学""音乐岭南学"等。上海与北京都是城市概念,岭南则是区域概念,包含了多个城市,本文试图以评弹在上海与苏州两座城市发展的情况为个案,探讨城市音乐研究的区域化与地方性问题。

一、城市音乐研究的范围

有关城市音乐这个概念,虽然首次提出是在内特尔的《八个城市的音乐文化:传统与变迁》一书中,但他并没有对此进行界定。根据目前所知的英文文献,尚未发现有人对"城市音乐"下过定义。在国内,洛秦曾在《八个城市的音乐文化:传统与变迁》的译者序中这样表述:"城市不仅是个地理环境概念,更重要的是个文化空间概念。'城市音乐'应该是音乐存在的一种文化空间范围,而不是具体音乐体裁或品种;更由于城市中的音乐通常是多元性、多样化的存在,并且不断变化、更新,因此很难从音乐体裁类型来规定这一概念的外延。"[1]他在《城市音乐文化与音乐产业化》一文中进一步界定:"城市音乐文化是在城市这个特定的地域、社会和经济范围内,人们将精神、思想和感情物化为声音载体,并把这个载体体现为教化的、审美的、商业的功能作为手段,通过组织化、职业化、经营化的方式,来实现对人类文明的继承和发展的一个文化现象。……同时,我们也将认识到,城市音乐文化的系统性,它与整个城市构成一个有机体;在这个有机体中,音乐文化作为社会要素中的一个重要部分,和城市经济和市政要素一起形成一个完整有序的整体,从而达到城市复杂的机构、层次、多元和综合性中的音乐文化特殊的作用。"[2]薛艺兵也认为:"我们通常所谓的'城市音乐'原本就不应该是某种特定音乐体裁或音乐种类的名称,而是指在'城市'这种地理和文化空间中存在的各种音乐,不论这些音乐生于何处、产于何地、去向哪里,只要其在城市中存在着,或曾经存在过,只要这类音乐以及创作、表演、传播、接受这类音乐的人和事与城市相关联,它就是我们所要研究

---

[1] 布鲁诺·内特尔.八个城市的音乐文化:传统与变迁[M].秦展闻,洛秦,译.上海:上海音乐学院出版社,2017:译者序.
[2] 洛秦.城市音乐文化与音乐产业化[J].音乐艺术,2003(2):41.

的并且因研究而界定的'城市音乐'。"①

从以上城市音乐的界定中我们可以发现,对于城市音乐的研究范围,从物理空间上来看,通常聚焦于某一个城市内,但事实上,某些乐种的诞生与发展跨越了城市的界限,更具有区域文化的特点。如评弹发源于苏州,兴盛于上海,其根源来自江南文化,或者说吴越文化,在上海得到极大发展的评弹又反哺苏州,从根本上来讲,评弹既不是上海的也不完全是苏州的,它是江南文化的符号式曲种。基于此,对于城市音乐研究中的某些特殊个案,因为曲种发展的历史渊源,需要将区域化的观念纳入研究中。随着城市规模的不断扩大,长三角城市群的逐渐成形,上海与苏州在地缘上的无限趋近,更加需要将区域观纳入城市音乐研究的视角。与此同时,以海派文化著称的现代城市上海与具有2 500多年历史的中国传统城市的代表苏州有着不同的城市风格,这也导致了评弹在这两座城市浸润出不同的风格,形成了海派评弹和苏派评弹的不同韵味和发展方向。

## 二、城市音乐研究的区域化

本文所提的城市音乐研究的区域化,强调在城市音乐研究中需要将文化的区域观纳入个案研究,避免因城市的行政区划割裂了文化的血脉相连。区域相对于城市而言范围更广,若干城市构成一个区域。区域的划分有很多方式,在经济领域经常提到长三角、珠三角、京津冀,这是以港口城市为中心划分的经济区域;区域文化研究中经常会提到荆楚文化区、吴越文化区、巴蜀文化区、齐鲁文化区、燕赵文化区等,这一划分要追溯到先秦时期。评弹从大的文化区域来看属于吴越文化区,具体而言则是环太湖流域说吴语方言的地区,评弹界有"南抵嘉兴,北达武进"的说法,评弹流行的区域就在这个范围内。

苏州是评弹的发源之地,上海是评弹的兴盛之地,纵观评弹发展历程,评弹的中心经历了从苏州到上海,近年来又回到苏州的过程。唐力行在《从苏州到上海——评弹与都市文化圈的变迁》一文中提道:"近代以来,评弹的中心由苏州向上海转移。上海与苏州相邻,同属'南抵嘉兴,北达武进'的都市文化圈的

---

① 薛艺兵.中国城市音乐的文化特征及研究视角[J].音乐艺术,2013(1):65.

核心。这一变化是与太平天国运动在江南的发展紧密联系在一起的。在这场战争中,苏州人口损失了约三分之二。与苏州所遭到的破坏相比,上海租界却以不可思议的速度繁荣了起来。1860年,太平军挺进苏常,大批江南缙绅商贾携带财产逃入上海租界,以致租界人口激增至30万,1862年又增加到50万,一度曾达到70万。从某种程度上说,正是战争意外地推动了租界的飞速发展,由上海城外的荒芜弃地变成了上海城市的中心。上海在江南的地位也随之改变,不再是松江府属下的普通县城,一跃成为中国最大的贸易中心。苏州逐渐由江南的中心转变为上海的腹地。"[1]20世纪30年代,评弹在其发展的黄金时期甚至突破了苏锡常嘉湖的边界,影响北达南京,南抵宁波。[2] 甚至在几乎所有流派都是产自苏州或上海的情况下,有一个流派侯调产自南京。

从历史源流上可以看到,评弹的流传地不是局限在某一个城市,而是在江南,具体而言是苏南这片区域。而从当今评弹的生态文化圈来看,也是突破了城市的界限。

(一)评弹的生态文化圈

本文所讨论的评弹的生态文化圈从"学"到"演"再到"看",涉及传人、艺人、受众三个群体;从组织机构来看,涉及评弹学校、专业评弹团体、演出空间。评弹的演出市场以苏浙沪流行评弹的区域为限,不受城市和组织机构的影响,无论是上海的书场还是苏州的书场,都是苏浙沪各地评弹艺人的演出地点。上海团的演员时常去苏州城乡的各个书场说长篇,苏州的艺人也会到上海的书场演出长篇。从演员来看,虽然分属不同的评弹团体,但是因为演出或流派特色的需要,上海团的演出也会邀请苏州团的演员,如上海团近年来力推的《林徽因》就邀请了吴中区评弹团的张建珍参演,无锡推出的《徐悲鸿》就集合了苏沪名家共同参演,等等,不胜枚举。从学校来看,虽然上海戏剧学院附属戏曲学校

---

[1] 唐力行.从苏州到上海:评弹与都市文化圈的变迁[J].史林,2010(4):21-31.转引自:吴宗锡.评弹文化词典[M].上海:汉语大词典出版社,1996:398.
[2] 唐力行.从苏州到上海:评弹与都市文化圈的变迁[J].史林,2010(4):21-31.转引自:吴宗锡.评弹文化词典[M].上海:汉语大词典出版社,1996:398.

评弹班实际上就是上海评弹团(现更名为"上海评弹艺术传习所"①)的后备人才基地,但是苏州评弹学校的优秀学生也能顺利进入上海团,用人不受地域与学校的局限。因而,从评弹自身的生态文化圈来看,不受城市的局限。

(二)国家文化、区域文化与城市文化

王笛认为国家文化至少包含三个要素:第一,是由国家权力来提倡和推动的;第二,有利于中央集权的;第三,有一个全国的统一模式。他在《茶馆:成都的公共生活和微观世界(1900~1950)》中如此表述:"我们可以清楚看到国家权力的无限扩张和国家文化的胜利所带来的后果,现代中国比任何时候都更步调统一,但比任何时候都缺乏文化的个性和多样性。以今天的中国城市为例,虽然建筑是丰富多彩的,但城市外观和布局日趋千篇一律。中国今天地域文化逐渐消失,现代化使中国文化日益趋向统一。"②近年来,从传统文化的保护来看,就国家层面而言,评弹被提到了一个全新的高度。无论是"非遗热"还是国家艺术基金资助下的"创作热",对于一直紧跟时代,曾经一度作为政治宣传的"文艺轻骑兵"的评弹而言,诞生"新评弹"是情理之中的。例如《高博文说繁花》就是"非遗创新演艺"的首部委约作品,《林徽因》则是上海市重大文艺创作资助项目。观察近几年的苏浙沪评弹新作品会发现一个现象,许多新作品都是以个人为题材,如上海评弹团的《林徽因》《高博文说繁花》《蒋月泉》《陈其美1911》,无锡阿福文化出品制作的原创中篇评弹《徐悲鸿》,张家港市评弹艺术传承中心原创的中篇弹词《焦裕禄》等。而在这其中有好几部都是国家艺术基金资助的项目,考察国家艺术基金申报指南会发现,"讴歌人民、讴歌英雄人物"的作品是重点资助的对象,国家文化的指导倾向在客观上影响了同一曲种不同地区一段时间内新作品的题材。

国家、地区和城市分别对应国家文化、区域文化与城市文化,相对于城市音乐文化而言,区域音乐文化是若干城市音乐文化的总和;相对于国家文化而言,

---

① 2011年上海市在全国率先开展文艺院团改制,上海戏曲艺术中心成立,原上海评弹团与上海京剧团、上海昆剧院、上海淮剧院、上海越剧院、上海沪剧院归属该中心,并更名为"上海评弹传习所",由之前的国家财政差额拨款改为全额拨款。

② 王笛.茶馆:成都的公共生活和微观世界(1900~1950)[M].北京:社会科学文献出版社,2010:3.

区域音乐文化是整体中的局部。作为一个中间层的概念,区域音乐文化具有国家文化之一的独特性,具有若干城市文化的普遍性。随着区域一体化发展上升到国家战略,城市间在地缘上进一步拉近,相关区域经济、文化政策得到进一步推动,我们对于深化城市音乐的研究,需要厘清三者之间的关系,探索城市音乐研究的新方向。

### 三、城市音乐研究的地方性

（一）历史上评弹的"苏道"与"海道"

追溯"苏道"与"海道"的历史渊源,《试论"苏道"与"海道"评弹的特征差异及共生关系》[1]有载:约始于光绪三十四年(1908),沈莲舫、程鸿飞、凌云飞等在上海创立"申江润余社",沈等创社之初即有抗衡评弹界最早且最具实力的行会组织光裕社的动机。自此评弹在苏州与上海出现组织上的分化,有好事者将两者分誉为"苏道"与"海道":"说书道中,有'苏道''海道'之分,'苏道'称'光裕社','海道'称'润余社'。三十年来,分庭抗礼,门户之见很深。"[2]文章从音乐性、消费偏好、等级观念三方面分述了"苏道"与"海道"的不同。唐力行认为:"可以断定从太平天国战争起到20世纪20年代,评弹的中心已逐渐由苏州转移到上海,其标志就是光裕社上海分社的建立。1924年,经常在上海演出的光裕社成员成立光裕社上海分社,由光裕社副社长朱耀庭担任上海分社首任会长。据《申报》是年8月24日载,社员'已经有200余名'(一说社员共50多人)。[3] 光裕社上海分社积极参与社会事务,提高了评弹艺人在上海的社会地位。评弹中心转移到上海后,直到20世纪60年代,在上海这一移民城市的多元地方戏曲文化中,评弹的受众始终占第一位。"[4]

纵观历史文献,从弹词音乐的相关角度,笔者认为历史上"苏道"与"海道"的区别主要体现在以下方面。

---

[1] 张盛满.试论"苏道"与"海道"评弹的特征差异及共生关系[J].常熟理工学院学报(哲学社会科学),2017(6):9-15.
[2] 冻云.记退隐的女弹词家:说书道中的小沧桑[N].申报,1940-03-10(14).
[3] 吴宗锡.评弹文化词典[M].上海:汉语大词典出版社,1996:214.
[4] 唐力行.从苏州到上海:评弹与都市文化圈的变迁[J].史林,2010(4):27.

1. "苏道"限制女性艺人,"海道"支持男女双档

苏州的光裕社是评弹最为权威的行会组织,十分排斥女性艺人,章程第一条就明文规定:凡同业勿与女档为伍,抑传授女徒,私行经手生意,察出议罚。在"道训"中甚至用"可耻"称之,"所可耻者,夫妇无五伦之义,雌雄有双档之称。同一谋生,何必命妻女出乖露丑,同一糊口,何必累儿孙蒙耻含羞。窃思随园女弟子,儒林间此日犹评野史,女先生市井中至今亦消"①。王燕语、钱锦章、林筱芳等原光裕社成员因与妻女拼档演出,触犯光裕社社规或退出或被开除。1929年,他们聚集起来以男女双档形式演出于苏州、无锡、常熟等地。1934年,吴县有关当局以"男女档有伤风化"为由,禁止男女档在吴县演出。同年底,钱锦章、朱云天等向国民党中央党部南京提出申诉并胜诉,遂于1935年成立普余社,初始仅30人,后发展至70多人(一说近百人),但是按照旧规该社成员在苏州只能演平台书,于是同年该社主要成员进驻上海。当时的上海有着更为开放的城市氛围,早在光绪二十年(1894)就出现了第一家京剧女班戏院——美仙茶园,接着霓仙、群仙、大富贵等女班戏园相继兴建。京剧在形成之初也没有女演员,各色行当的角色全由男演员扮演。至同治末、光绪初,在上海特定的都市文化氛围里,租界开始出现女伶演唱京剧的现象。京戏女班,即坤班,当时沪人称之为"京班髦儿戏"②。有了京剧的先例,书台上的女性弹词艺人并未被沪人排斥,普余社社员初到上海时在南市太平楼及迎宾楼等书场演出,后隶租界的"中南""大中""大中华""南京""远东"等旅社附设书场。40年代初,又扩展在"梅苑""公园""跑马厅"等十余家书场演出。③ 成员以男女搭档形式,演唱大量新开篇和据昆剧改编的对白开篇,现在大家视为司空见惯甚至评弹传统的"男女双档"其实是在这一时期形成的。该社出现了一些在艺术上有一定造诣或影响力的女演员,早期有人称"四大金刚"的徐雪月、唐月仙、沈玉英、醉疑仙;后有"评弹皇后"范雪君,琴调创腔人朱雪琴、黄静芬,丽调创腔人徐丽仙,侯调创腔人侯莉君,等等。在评弹的四个女性流派唱腔中有三位创腔人是普余

---

① 吴宗锡.评弹文化词典[M].上海:汉语大词典出版社,1996:398.
② 上海市文史研究馆.京剧在上海[M].上海:生活·读书·新知三联书店,2009:24.
③ 吴琛瑜.晚清以来苏州评弹与苏州社会——以书场为中心的研究[M].上海:上海人民出版社,2010:235-238.

社成员。

2.开篇与流派——"海道"更重唱

开篇原本是评弹正式演出前用于定场的一段演唱,随着20世纪二三十年代上海广播电台的风靡,评弹与电台碰撞出火花。由《中国无线电》1934年4月第2卷第9期刊载的上海28家电台节目表可知,弹词占90档,位列第一;其次才是昆曲,26档。电台出于盈利以及与观众互动的考虑,设置点播等形式,于是许多电台印制了开篇集,以配合空中书场的播音。这些开篇集一方面反映出当时开篇之多,同时也刺激了艺人的开篇创作,重唱弹词开篇的风气也使得艺人更加重视对自己的演唱技能、风格的探索,这无疑为流派的产生奠定了良好的基础。从有关流派产生的历史时期的统计来看,有11个流派产生于这一时期,如果不算晚清的三大流派,占了总流派的一半。

在这一时期,上海被称为评弹艺人的"大码头",只有在上海唱红才能在业界站稳脚跟,再到别的"码头"才具有号召力,于是才会有张鉴庭的"七进上海"①。评弹在上海的兴盛也使得诸多的流派在上海产生或确立,如小阳调、薛调、严调、蒋调、姚调、张调、杨调、琴调、丽调等。② 1949年之后,评弹艺人的组织形式开始从之前的行会组织向具有一定行政性质的集体或国营剧团转变,以上海评弹团为例,有近10位流派创始人加入。

(二)当今评弹的"海派"和"苏派"

如果说历史上评弹的"苏道"与"海道"体现了评弹发展中心从苏州到上海的位移现象,笔者所提当今评弹的"海派"与"苏派"则体现了在评弹流行区域内,两座城市不同发展路径与追求的"各美其美"的分野。

1.海派评弹的都市化追求和舞台化倾向

(1)海派评弹的都市化追求

创新既是海派评弹的传统,也是海派评弹的追求,都市评弹和海派评弹的提法是上海评弹人提出的评弹发展追求。何为"都市评弹"?上海评弹艺术传

---

① 作为张调创腔人的张鉴庭从17岁第一次到上海演出失败,直到近40岁第七次在上海沧州书场唱红历经23年。张鉴庭"七进上海"的典故广为流传。详见陆予,李茂新.张鉴庭七进上海[J].上海戏剧,1982(5):35-36.

② 秦建国.评弹[M].上海:上海文化出版社,2011:12.

习所的副团长高博文曾经在记者采访时这样答道:"评弹之所以能在上海扎根,是因为它与这座城市气质相通。海纳百川的上海,雅俗共赏的评弹,用传统曲艺灵动的形式,锁住不同阶层的观众,这是评弹本该有的样子。传统经典书目'喂'给老听客,'都市评弹'新篇引领新观众,这就是当下的雅俗共赏。"①海派评弹是海派文化的有机组成部分。海派文化源于19世纪中叶至20世纪初叶的"海上画派",是植根于江南地区的吴越文化,并且融入西方欧美文化,以上海文化为主流的都市文化。历经几代评弹传承人的交棒接力,现今可以说,海派评弹已成为堪与传统苏州评弹比翼齐飞并相互交融的表演新模式,其在传承苏州评弹原汁原味的基础上,从内容到形式均有着与时俱进的艺术创新。② 就都市评弹和海派评弹两种提法的产生语境而言,代表作是《高博文说繁花》《林徽因》③。

《高博文说繁花》改编自金宇澄的沪语长篇小说《繁花》,讲述了20世纪60年代至90年代的上海市井生活。《林徽因》是上海评弹艺术传习所出品的原创中篇评弹,邀请著名评弹编剧窦福龙执笔,讲述了民国才女林徽因的独特性情、学术追求和爱国情怀。《林徽因》和《高博文说繁花》相比于传统书目,在时代上与听客拉近了许多,在人物背景上也离受众群更近,尤其《高博文说繁花》的原著小说的文学价值高,拥有广泛的读者,用影视界的词语形容就是大"IP(知识产权)"。近年来,许多由文学作品改编的IP电影、电视剧风靡,因为原著文学作品所拥有的粉丝对于票房的贡献就足以覆盖掉电影拍摄的成本。小说《繁花》的粉丝一部分也成为评弹版《高博文说繁花》的听客。

据主办方介绍,《林徽因》开创了评弹演出的多个"第一次":第一次为一个剧目的每一回都专门设计了舞美布景;第一次为剧中人物专门设计了服装,拍摄了定妆照;第一次举办了评弹剧本朗读会;第一次设置了两组演员在同一轮演出;第一次进行了演员网络选角PK;第一次有了百万元以上的商业赞助;第

---

① 摘自上海文联原创《四位爷叔,一台〈繁花〉,都市评弹新"繁华"》一文,上海文联微信公众号,2017-10-16。
② 孙光圻.海派评弹面面观——从《繁花》说开来[N].新民晚报,2017-04-22(A27).
③ 孙光圻.都市评弹的魅力——原创中篇评弹《林徽因》赏析[J].曲艺,2016(12):48-50.

一次在电视、移动媒体、车身、户外投放了广告;第一次售出了演出版权。①《林徽因》项目还第一次将"众筹"这种商业模式引入评弹,作品预计成本为50万元,分成100股,每股5 000元,超过五成的股份面向全社会开放。正如上海文广演艺集团总裁吴孝明所言,评弹团不缺这50万元的创作成本,"我们需要策划一桩事件来制造话题,求得关注,而评弹与众筹的联姻,就是这样一桩事件"②。除了众筹的商业模式,《林徽因》还进行了广泛巡演,依托上海市教育委员会和上海戏曲艺术中心,在沪上高校进行了巡演,其后又由苏州市明星演出有限公司独家代理,截至2018年,已进行了四轮全国巡演,共赴19个省市直辖区,近30座城市,演出场次远超一般中篇的演出场次。③

(2)海派评弹舞台化倾向

除了《高博文说繁花》《林徽因》,在上海的评弹演出中还有几类演出形式,如交响评弹、爵士评弹和跨界评弹。爵士评弹和交响评弹类似,都是两个艺术品种的结合,即爵士和评弹、交响乐和评弹的结合。爵士评弹的代表作如"新乐府"系列、"古韵新弹——高博文和他的朋友们新评弹音乐会"等,交响评弹的代表作如《三国风云》和《红楼青衣》等。而跨界评弹实际上是更为宽泛的概念,它涵盖了爵士评弹和交响评弹,泛指评弹和评弹以外的艺术形式结合后的评弹形式。④ 这些新形式的评弹都有一个共同的特点,它们的演出场所并不在传统的书场,而是在音乐厅、剧场等有专业舞台的场所内。表演形式上,以"场"为单位的一次性表演形式,替代了半个月连续表演的说书形式。

2.苏派评弹的城镇化根基和旅游化特色

相较于评弹在上海的都市化、舞台化发展倾向,评弹在苏州的发展呈现出城镇化和旅游化的特点。

(1)评弹在苏州的城镇化根基

相较于上海开埠后的现代化城市发展路径,苏州是一座历史悠久的传统城

---

① 参见《原创中篇评弹〈林徽因〉首演引关注》,上海评弹团官网,2016年3月23日。
② 邵岭.400年评弹率先引入"众筹模式"[N].文汇报,2015-08-12(01).
③ 张延莉.古韵新声:音乐人类学视角下的"新评弹"研究[J].音乐艺术,2019(1):161-175.
④ 交响评弹、爵士评弹、跨界评弹的具体介绍可参见张延莉.古韵新声:音乐人类学视角下的"新评弹"研究[J].音乐艺术,2019(1):161-175.

市,从"泰伯奔吴"到伍子胥奉命选址建立阖闾大城,迄今已逾2 500多年,故它有着属于中国文化的传统城市发展路径。知乎上有一个提问:为什么苏州没有都市感?我们暂且不论以商业和人流量作为"都市感"的评判因素是否严谨,回复这一问题的高赞的回答是:苏州是一座传统的城市,它的发展不是形成若干商业核心区,而是多个区县平行发展,这样的发展模式势必削弱城市的都市感。那普罗大众对于苏州的这种印象是否准确呢?根据苏州市人民政府2019年1月21日发布的《2018年苏州市国民经济和社会发展统计公报》,截至2018年年末,苏州全市下辖5个区(虎丘区、吴中区、相城区、姑苏区、吴江区)、代管4个县级市(常熟市、张家港市、昆山市、太仓市),总面积8 210平方公里,人口总量保持稳定,全市常住人口1 072.17万人,其中城镇人口815.39万人,城镇化率76.05%。① 苏州的昆山市、常熟市、张家港市、吴中区等都有着具有区县特色的、较高的经济发展水平。苏南是我国外资企业和台资企业最为密集的区域。世界500强企业中有近400家落户在苏南,在苏州就有近200家。单一个昆山市,吸引的台资已占全国总额的12%以上,近60亿美元,相当于整个上海台资的总和。② 而大力发展乡镇企业,率先启动农村工业化和城镇化进程的"苏南模式"更是全国各地争相学习的典范。

"城镇、城市和大都市这三个概念具有内在的相关性,它们是一个包含着诸多关联和影响的区域在不断扩大的过程中所经历的三个阶段。城镇是一个地方性聚集体,其周边有一圈很窄的郊区。由于交通与通信的限制,城镇往往发展成一个具有一定自足性的经济单位。城市是一个更加专门化的单位,它往往会成为一个有着更广泛联系的区域的组成部分。大都市则由于交通通信方式的高度发展,往往成为一个世界性单位。这三种城市类型的差异并不仅仅在于居民数量和职业范围的不同,它们在社会机制和个人观念上也有很大不同。"③ 评弹组织机构在苏州的发展情况,不同于上海评弹艺术传习所在上海市的一家

---

① 苏州市人民政府.2018年苏州市国民经济和社会发展统计公报[EB/OL].2019-01-21.http://www.suzhou.gov.cn/news/szxw/201901/t20190121_1041912.shtml.
② 陆和健.区域文化视阈下的近现代苏商[M].北京:社会科学文献出版社,2013:186.
③ 罗伯特·E.帕克.城市:有关城市环境中人类行为研究的建议[M].杭苏红,译.北京:商务印书馆,2016:209.

独大。在苏州的市区中,除了苏州评弹团之外,还有江苏省演艺集团评弹团,以及每一个区的评弹团,如吴中区评弹团、吴江区评弹传承中心、常熟市评弹团、张家港市评弹艺术传承中心、昆山千韵评弹艺术团、太仓市评弹团等。2018年第七届中国苏州评弹艺术节公布的数据是,全市有180多个评弹书场遍布城乡,年均演出达2万余场。①

我们在电影中常常看到导演用一个地标建筑的镜头告知故事发生的城市,看到埃菲尔铁塔就知道是到巴黎了,看到伦敦塔桥就知道是到英国了,看到东方明珠知道是到上海了。无须语言,无须字幕。听到评弹,观众就知道是到苏州了。去年大火的电视剧《都挺好》中选用的评弹音乐,既能推动剧情发展,同时也交代了剧情发生地。如果地标建筑是一座城市的物质符号,那么音乐则是一座城市的文化符号。文化符号不同于地标,后者可以短时间建成,只要足够有特点,无论是备受赞誉还是槽点满满,亮相即可被标记。文化符号需要历史的沉淀,需要时间的雕琢,于潜移默化中融入一个地方人的生活。记得笔者有一次到苏州,住在拙政园附近,因为刚从丽江旅游回来,手机音乐播放的还是《滴答》,这是一首在丽江很流行的歌曲,可是这首在丽江听得很顺耳的歌在彼时彼景怎么听都别扭,似乎与当时所处之地格格不入,于是笔者换了首评弹曲目《赏中秋》,连不怎么听评弹的家里人也顿时觉得顺耳了。为什么会有这样的感受?一方水土养一方人,同样,不同的音乐来自不同的环境,这个环境既是地理环境也是社会文化环境,日常生活中的音乐都是具有听赏背景的。拥有一种文化的最自然方式就是出生于其中,这也就解释了在上海为什么听评弹的都是老人,这些老人可能多是苏州或流行评弹区域的移民,他乡即故乡,但是乡愁难解,评弹是一味药引子,听评弹可以将他们带到某一个儿时熟悉的环境中,这是最熟悉的家乡味。对于苏州人而言,评弹就是其生活中的声音,无论是市中心、城区还是小镇,评弹和小桥流水、庭院深深相伴相生,物换星移,城市飞速发展,城市中的人依然被整合在城市音乐生活中。

---

① 第七届中国苏州评弹艺术节正式开幕[EB/OL]. 2018 − 10 − 16. http://js.ifeng.com/a/20181016/6950485_0.shtml.

（2）旅游景点的评弹演出

苏州作为一座全国闻名的旅游城市，其中的热门旅游景点就有平江路、山塘街、拙政园等，而在这些热门景点几乎都有评弹的身影，尤其是在平江路。被誉为历史文化名街的平江路坐落在苏州市姑苏区，临河的平江路是极有特色的"双棋盘"格局，在这条长约1 600米的街道上，笔者于2019年8月发现了8家评弹演出场所，有叫评弹馆的，也有称茶馆的，它们分别是：平江书苑评弹茶座（平江路17号）、聆韵社评弹茶馆（平江路31号）、伏羲古琴文化会馆（平江路97号）、琵琶语评弹馆（平江路202号）、清语堂（平江路236号）、养心斋评弹馆（平江路238号）、上下若（平江路255—257号）、吴先生茶社（平江路301号），平均下来几乎每隔200米就有一家。茶资根据茶叶的好坏价格不等，笔者去的店中最便宜的是38元一位，可以免费听两首小调或评弹开篇，在免费赠送的开篇里几乎都有蒋调的《梅竹》。两首免费的唱段听完，再要听就需要点唱了，每家都有点唱本，价位根据歌曲的难易程度、长短、演唱形式而有所区别，一首从40元至150元不等。此类评弹馆不只在平江路上有，同样有名的山塘街上也有一家，茶资也是38元起步，但是没有免费赠送评弹演唱，只有付费点唱。在笔者所考察的9家评弹馆中，根据评弹馆口碑及热门程度选了四家做具体分析，分别是琵琶语评弹馆、清语堂、聆韵社评弹茶馆、品味山塘评弹书苑。

从点唱本所显示的曲目数量来看，琵琶语评弹馆共有曲目41首，其中小调类11首，评弹类30首；清语堂共有曲目52首，其中小调类15首，评弹类37首；聆韵社评弹茶馆共有曲目38首，其中小调类9首，评弹类29首；品味山塘评弹书苑共有曲目51首，其中小调类14首，评弹类37首。虽然四家点唱本上都包含了小调和评弹，但是在分类上略有不同，琵琶语评弹馆分苏州方言曲牌小调、男女声对唱、男声篇、高亢激昂性曲目；清语堂分类更简单，只有小调类和传统类；聆韵社评弹茶馆的点唱单上评弹为一大类，内部没有再分，另外还有昆曲类；品味山塘评弹书苑分地方小调·歌曲类、男女声对唱、开篇、选曲类。

在此类评弹馆的演出中，只有演唱没有说书，而对于评弹的唱而言，流派是不得不提的要素。评弹的流派唱腔通常以"某调"称之，迄今为止，笔者从有关

文献中统计出的评弹流派唱腔总计25个左右,《评弹文化词典》①《听书备览》②中统计为25个,这25个流派唱腔分别是:陈调、俞调、马调、魏调、小阳调、夏调、徐调、沈调、薛调、祥调、周调、祁调、蒋调、严调、姚调、杨调、张调、琴调、丽调、侯调、翔调(徐天翔)、尤调、李仲康调、王月香调(香香调)、薛小飞调。《苏州弹词流派唱腔小集》统计有24个(没有薛小飞调),《中国曲艺音乐集成·江苏卷》统计有26个(多一个张福田调)。③ 这些流派通常是在七言一句、上下句结构的弹词基本曲调——书调的基础上,或前人流派唱腔的基础上形成的。

表1 苏州平江路及山塘街4家评弹馆流派统计表

| 序号 | 流派 | 评弹馆 | | | |
|---|---|---|---|---|---|
| | | 琵琶语评弹馆 | 清语堂 | 聆韵社评弹茶馆 | 品味山塘评弹书苑 |
| 1 | 蒋调<br>(含蒋俞调) | 10(4) | 10(4) | 8(3) | 10(4) |
| 2 | 俞调<br>(含蒋俞调、尤俞调) | 1(4+1) | 1(4+2) | 1(3+2) | 1(4+3) |
| 3 | 丽调 | 5 | 5 | 5 | 5 |
| 4 | 尤调<br>(含尤俞调) | (1) | 1(2) | (2) | (3) |
| 5 | 薛调 | 2 | 3 | 3 | 3 |
| 6 | 严调 | 1 | 3 | 1 | 1 |
| 7 | 琴调 | 1 | 1 | 1 | 1 |
| 8 | 陈调 | 1 | 1 | 1 | 1 |
| 9 | 张调 | 2 | 0 | 1 | 2 |
| 10 | 祁调 | 1 | 1 | 0 | 1 |
| 11 | 徐调 | 0 | 1 | 0 | 1 |
| 12 | 香香调 | 0 | 0 | 1 | 3 |
| 13 | 侯调 | 0 | 1 | 0 | 0 |

① 吴宗锡.评弹文化词典[M].上海:汉语大词典出版社,1996.
② 周良.听书备览[M].苏州:古吴轩出版社,2010.
③ 张延莉.评弹流派的历史与变迁:流派机制的上海叙事[M].上海:上海音乐学院出版社,2017:18.

从表 1 我们可以看到,在四家评弹馆中总共涉及的流派有 13 种,占到整个评弹流派的一半之多,其中演唱最多的是蒋调,其次是俞调,随之是丽调。四家店都有的流派是蒋调、俞调、丽调、尤调、薛调、严调、琴调、陈调这 8 个调,仅在三家店有的流派是张调、祁调,两家店有的是徐调和香香调,侯调只在一家店有。在这些流派中,香香调和尤调是更具苏州特色的两个调,在上海流行得并不多。具体到流派的曲目,蒋调基本都是《杜十娘》《战长沙》《刀会》《莺莺操琴》《剑阁闻铃》等,蒋俞调是蒋调和俞调的男女对唱,如《赏中秋》《宝玉夜探》《庵堂认母》等,丽调的 5 首是《罗汉钱》《情探》《黛玉焚稿》《黛玉葬花》《新木兰辞》。而在只有 1 首唱段的调中,曲目也是一致的,如琴调在四家店里都是《潇湘夜雨》,陈调在四家店里都是《林冲踏雪》,祁调在三家店里都是《秋思》,徐调在两家店里都是《寇宫人》。

从以上几个方面的情况来看,开在游客如织的旅游景点的评弹馆,迎合游客猎奇心理的成分比较大,并不是针对评弹书迷的。因为距离平江路步行 15 分钟可达的苏州评弹博物馆(张家巷 3 号)就有针对游客 20 元两个多小时的有说有唱的表演,那是由专业评弹演员演出的地道评弹。对于长年听书的老书迷,还有平均 5 元一次的半月票。

再从评弹馆的从业人员情况来看,既有专业的评弹演员,比如目前网上评价排名靠前的琵琶语评弹馆就有上海新艺评弹团的刘国华,他自称馆主。笔者去采访时,恰逢馆主坐镇,内场并不大,全部坐满,馆主介绍了他和蔡琴参加中央电视台《经典咏流传(第 2 季)》的故事。笔者后来上网查询,果然找到了蔡琴演唱《渡口》的视频,刘国华和搭档吴亮莹演唱了《钗头凤》作为《渡口》一曲的引子。而吴亮莹被介绍是张艺谋导演的《金陵十三钗》插曲《秦淮景》的原唱。品味山塘评弹书苑门口悬挂着《都挺好》评弹原唱马志伟先生的海报,马志伟是吴中区评弹团的弹词演员。从当日笔者点唱的演员水准来看,也确实是专业演员。虽然在采访中大家都说自己是专业评弹团演员,一时之间难以一一确认,但是从实际采录情况来看,除了专业的评弹演员外,在评弹馆中也存在初学不久或是技艺一般的演员。

从演出时间来看,传统书场的演出通常都是 13:00 到 15:00,而评弹馆的营

业时间是11:30至23:00,具体演出时间,工作日是13:30—18:00、19:00—23:00;周末是13:00—18:00、19:00—23:00;节假日是12:30—18:00,18:30—23:00。无论是哪个时间段都比传统书场演出时间长,只要愿意花钱点唱,可以从中午听到晚上,不愿意花钱点唱也可以听到不间断演出的两首免费曲目。

评弹的演出场所除了专门的书场之外还有茶馆,现在在音乐厅、剧场的演出也越来越多,而评弹馆则是一个全新的现象,目前笔者在上海的实地考察中还没有遇到。这样一个新的演出空间、新的演出模式、新的盈利方式,是评弹在苏州特有的现象,而类似的评弹馆并不只是平江路和山塘街才有,在旅游景点更为密集,遍布苏州城区都有类似的空间,而这也与旅游城市苏州将评弹作为城市名片来打造有关系。

## 四、结语

城市音乐研究本就是区域音乐文化研究的一种,本文提出在城市音乐研究中注重区域观与地方性,源于研究个案的历史源流、自身特点。评弹在诞生之初就不是局限在某一特定城市的曲种,它的传播跨越了城市的界限,但是因为方言的关系,依然具有明显的区域范围,这就使得城市内与城市间的发展具有一定的比较意义,如海派评弹的都市化追求与舞台化倾向,苏派评弹的城镇化根基与旅游化特色等。同一曲种在不同城市的不同特色正是取决于城市文化的特点。对于城市音乐的研究,纳入区域化与地方性的观念,既是对城市音乐研究进一步深化的探索,也是对城市文化、区域文化研究的有益补充。

**参考文献:**

[1]布鲁诺·内特尔.八个城市的音乐文化:传统与变迁[M].秦展闻,洛秦,译.上海:上海音乐学院出版社,2017.

[2]洛秦.城市音乐文化与音乐产业化[J].音乐艺术,2003(2):40-46.

[3]薛艺兵.中国城市音乐的文化特征及研究视角[J].音乐艺术,2013(1):64-75.

[4]罗伯特·E.帕克.城市:有关城市环境中人类行为研究的建议[M].杭苏红,译.北京:商务印书馆,2016.

[5]唐力行.从苏州到上海:评弹与都市文化圈的变迁[J].史林,2010(4):21-31.

[6]王笛.茶馆:成都的公共生活和微观世界(1900~1950)[M].北京:社会科学文献出版社,2010.

[7]张盛满.试论"苏道"与"海道"评弹的特征差异及共生关系[J].常熟理工学院学报(哲学社会科学),2017(6):9-15.

[8]张延莉.古韵新声:音乐人类学视角下的"新评弹"研究[J].音乐艺术,2019(1):161-175.

[9]陆和健.区域文化视阈下的近现代苏商[M].北京:社会科学文献出版社,2013.

[10]陆铭.空间的力量:地理、政治与城市发展[M].上海:格致出版社,2017.

# 探寻江南风格民族器乐作品的意蕴

曹虹云

（南京师范大学苏州实验学校　江苏　苏州　215011）

**摘　要：**

本文以长三角区域范围内的民族器乐作品为探讨对象，选取了具有江南风格的部分作品进行介绍，作曲家采用了江南地区特有的"民歌、昆曲、评弹"等音乐元素，充分发挥专业技能和丰富想象力，将其对江南风格、江南文化的认知融入作品。

**关键词：**

江南文化　江南音乐　民族器乐作品

江南地区在上古时期就创造了灿烂的文明。江南文化①从春秋战国时期开始崛起，东晋以后到隋唐开始转型，到明清时期达到高峰。江南文化是东方文化的杰出代表，以崇文、精致闻名于世，是国人心中最具诗意和最有品位的文化之一。江南自古文韵悠长、文艺灿烂，为世人称道。名城苏州，是江南地区的典型代表，她以独有的魅力俘获了众人的芳心。走在饱经风霜、陆离斑驳的石

---

① 杨和平.江南音乐史[M].上海：上海古籍出版社，2016.

板路上,偷偷生长的青苔,沉静中的老宅,似乎在诉说着2 500年的历史。市井间的一招一式,眉眼里的江南柔情,皆让来客如痴如醉。苏州是中国首批历史文化名城,由于"江南"既是地理方位,也是行政区域,更是意象空间,有三重交融的意涵,因而它在不同时期所包含的地域范围有所不同。本文重点探讨的区域范围是基于刘士林所划定的包括江苏、浙江、上海为一体的长三角区域[①]。以这个区域的文化为根源,孕育出了许多江南风格的民族器乐作品,这些作品不仅体现出江南文化的近现代价值和研究意义,而且对当代江南文化也产生了重要的影响。

### 一、二胡作品

《江南春色》是作曲家马熙林和二胡演奏家朱昌耀先生在20世纪70年代后期(1978)合作完成的一首二胡曲。那年,朱昌耀22岁,还是个意气风发的青年,刚大学毕业参加工作。在那个年代,江苏虽然是二胡之乡,但是出现的能够代表江苏或者江南风格特点的二胡曲却十分匮乏。朱昌耀从小就生活在江南,得天独厚的地理优势使他产生了要用二胡来歌唱家乡、赞美江南的创作冲动;再加上他的工作单位江苏省歌舞团需要独奏、合奏演出,参加全国、全省文艺会演等,都促使了《江南春色》这首二胡曲的诞生。都说"艺术来源于生活,又高于生活",他们一起来到美丽的苏州采风,在东山、西山寻找创作灵感,去无锡太湖体验生活,最终决定以江南春天为题材,以苏州民歌《大九连环》为素材,以江南丝竹为演奏手法,创作了这首具有江南风格的二胡佳作。

这首乐曲在1982年的"全国民族器乐调演"中,经过朱昌耀演奏后引起了轰动效应,迅速在全国乃至海外流传开来,并且逐渐成为音乐会上上演率极高的曲目。朱昌耀既是作曲者,又是演奏者,因此对乐曲内容的理解和演绎更加精准到位,在乐曲处理过程中更加细腻柔和、张弛有度,不愧为二胡现代创作作品中的精品。这首乐曲在1984年的全国民族器乐比赛中荣获第三名,此曲的亮点之处在于序曲部分采用了新的二胡演奏技巧——倍音演奏法来连续演奏。

作品巧妙运用了加花变奏、曲调扩充、节奏对比等手法,将一首短小的苏州

---

① 刘士林.江南与江南文化的界定及当代形态[J].江苏社会科学,2009(5):229.

民歌变成了一首悦耳动听、生机勃勃的二胡独奏曲。乐曲描绘了江南三月春光旖旎,杨柳依依,清风拂面,到处呈现着生机勃勃的景象。原版中的乐曲简介如下:乐曲以江南地方民歌为素材,描写了锦绣山河鱼米乡的江南春景,反映了广大人民对它的倾心热爱。春回大地、万物复苏,表达了人们对美好生活的无限热爱与不懈追求。

乐曲采用了以同一主题为基础的多段体结构,共有五个部分。引子"旷野清晨"为散板,节奏、速度自由,带有花指、颤音及一连串泛音,好似湖面泛起的涟漪,给人们传递了春的讯息。引子的开头运用了流水般的、自由舒缓的音乐旋律和晶莹剔透的自然泛音,一下子把人们带到了风景如画的江南水乡,恬静而令人心驰神往。第一部分"春回大地"是全曲的主题音乐,旋律清新、柔美,经过加花变奏,演奏上运用了滑音、打音及同音异指、同指异音等技法,展示了春天生机盎然的景象,表现了人们内心的欢喜。第二部分"万物争春"是对主题音乐的变奏,更加活泼,情绪更加高涨,展示了一幅春暖花开、争奇斗艳的动人画面。第三部分"江南碧翠"是激动人心的广板,作曲家将主部乐段变化再现,节奏拉宽、音域提高,抒发了对江南春景的赞美之情。尾声"欸乃亭湖"是自由的慢板,似乎在向人们展示:黄昏时分,夕阳西下,晚霞在天边透出一抹余晖,湖面上划着小船的渔民唱起歌谣,悠扬的笛声渐渐消失在远方。

2019年4月25日,第二届上海胡琴艺术周圆满落幕。在艺术周上众多异彩纷呈的活动中,"2019江南风格二胡作品(独奏、重奏)征集"音乐会是本届二胡艺术周的亮点,也是体现胡琴艺术作品发展的重头戏。

本次作品征集活动以江南音乐文化为主题,要求作品全面展现江南文化在当代所具有的精神价值和文化内涵,突出时代气息,兼具可听性、思想性和艺术性。参赛选手们需将其对江南风格、江南文化的认知融入创作,借助戏曲、民歌、评弹等"江南元素",充分发挥专业技能和丰富想象力,谱写出风格迥异、个性十足的江南意象和江南韵味。在本次佳作云集的比赛中,李渊清创作的《桃花坞》从42首原创作品中脱颖而出,在"2019江南风格二胡作品(独奏、重奏)征集"活动中拔得头筹。

作曲家的创作灵感来自桃花坞,即现在苏州市桃花坞大街及其周边地区,

历史上多有兴废,直到明代著名画家唐伯虎以卖画所蓄购得桃花坞别墅,取名为"桃花庵",并作《桃花庵歌》,桃花坞才声名鹊起。诗中的"桃花坞里桃花庵,桃花庵下桃花仙。桃花仙人种桃树,又折花枝换酒钱"最为出名,为作曲家提供了创作思路。作曲家自小生活在苏州桃花坞大街,这首作品为怀念儿时而作。全曲采用传统的五声调式,融入苏州评弹音乐元素,围绕五、八度的大跳,这是评弹音乐旋律走向的特征。整首乐曲都采用了大调,从而更好地表现出一种明亮、欢快的感觉,又结合评弹中琵琶三弦的过门乐句而进行创作。

引子部分开头营造了一种梦境,仿佛一下子回到了童年无忧无虑的生活,外公带着作曲家逛庙会,苏州人称逛庙会为"轧神仙",意思为人多拥挤。传说4月14日那天是"八仙"之一吕纯阳的生日,他化身为乞丐、小贩,混在人群中济世渡人。因此每个人都可能是他的化身,轧到他的身边,就会沾上仙气,交上好运。神仙庙附近小摊林立,各色小吃、工艺品、花鸟鱼虫,应有尽有,这些都给作曲家留下了美好的回忆。A 段是较快的中板,采用 C 大调,表现出在桃花坞街市中闲庭信步、怡然自得的轻松感觉。B 段为稍自由的小快板,采用 A 大调。接下来通过一连串钢琴的转调音阶引入二胡独奏乐段,这部分采用 G 大调,以技巧展示为主,表现了街市艺人的一些独门手艺和精湛的技艺,例如,捏泥人、画糖画、江湖表演、杂耍绝活儿的展现。C 段是较为急促的快板,采用 D 大调,表现了车水马龙、热闹繁华的桃花坞街市场景。再现部分 A' 采用 C 大调,开始的钢琴独奏部分要弹奏得灵巧、灵动,模拟马蹄的声音,表现一种马车由远及近的感觉,演奏此段时速度要提升,情绪更要激烈。作曲家为了再现桃花坞街市繁华热闹的场景,再次运用 A 段的主题素材,以转调、加花、复调的形式进行发展变化,并在推至高潮后,运用弓杆敲击琴桶的技法,把大家拉回到现实中,整首乐曲结束。《桃花坞》乐曲结构如图 1 所示。

| 段落 | 引子 | A | B | 华彩 | C | A' |
|---|---|---|---|---|---|---|
| 小节 | 1—7 | 8—64 | 65—99 | 100—101 | 102—144 | 145—192 |
| 调性 | C 大调 | C | A | G | D | C |

图 1 《桃花坞》结构示意图

## 二、古筝作品

古筝曲《枫桥夜泊》由作曲家王建民所作,它取材于张继的同名诗:

月落乌啼霜满天,江枫渔火对愁眠。

姑苏城外寒山寺,夜半钟声到客船。

这首七言绝句可谓妇孺皆知,它是唐朝安史之乱后,诗人张继途经寒山寺时写下的一首羁旅诗,是公认的千古绝唱诗作。诗的起句首先采用"白描"的手法,勾勒了秋季的夜景,"月落"是视觉的动态效果,"乌啼"是听觉的动态效果,"霜满天"是诗人所感。江边枫树依稀挺立,江面朦朦胧胧,忽明忽暗的渔火在远处浮现,此情此景牵动着旅人的思乡之情。文字简洁明了,朴实无华,没有华丽的辞藻、繁杂的粉饰,短短的一句就集中描绘了六个意象。而后一句的意象相对较少,有"城""寺""钟""船",另外,"乌啼"和"钟声"则在静谧的深夜显得更加突出,特别是"钟声"成为全诗的画龙点睛之笔,钟声从禅寺古刹传来,此处的意境更给读者留下无限的想象空间。诗人在创作的时候,综合运用了视觉、听觉、触觉等多种感觉,把动态形象与静态形象对比,近景与远景对比,虚拟与真实对比,将一幅优美的江南水乡画卷展现在人们面前,感觉像是在欣赏一幅水墨画。此外,这首诗也将作者的羁旅之思、忧国忧民以及身处乱世、漂泊不定的担忧充分地表现了出来,是写愁的典型代表作。

筝曲《枫桥夜泊》为单乐章古筝协奏曲,其曲式结构为带引子和尾声的三部曲式(A、B、A'),其乐曲结构如图 2 所示。

| 引子 | A | 连接部 | B | 连接部 | A' | 尾声 |
| --- | --- | --- | --- | --- | --- | --- |
| 2+6 | 8+8+8 | 2 | 3+8+4+8+10+12 | 11 | 11+9+6 | 10 |
| 1-8 | 9-35 | 36-37 | 38-82 | 83-93 | 94-118 | 119-128 |

图 2 《枫桥夜泊》结构示意图

它在唐代大曲的基础上变化而成,分别按照散板、慢板、散板、小快板、华彩、慢板、尾声依次展开,符合传统音乐"散、慢、中、快、散"的渐变原则。

筝曲《枫桥夜泊》的定弦依然运用非传统五声定弦方式,使用了 $^\flat$E 徵调式和 C 羽七声雅乐调式(在五声的基础上加入"变徵"和"变宫"),在定弦的时候

预设将五声与七声共存,这种方式增加了半音和三整音的音程关系,极大地丰富了作曲家的创作空间,呈现出全新的听觉效果(图3)。

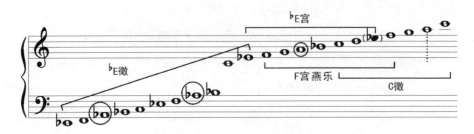

**图3 《枫桥夜泊》定弦**

作曲家王建民在创作的过程中吸取融合了昆曲、苏州民歌、江南丝竹等体裁的曲式和音调特色,使乐曲呈现出精致典雅、诗意盎然的景象。作品表现了中国文人的精神,使听者在若隐若现的江南古风中,感受到对江枫渔火的怀念与思叹。曲中钢琴伴奏的版本在2001年完成,由古筝史上第一位文华、金钟奖双料冠军南京艺术学院青年演奏家任洁首演,并在全国广泛流传。

### 三、中国交响音乐作品

苏州民族管弦乐团正式成立于2017年12月24日,是苏州市和苏州高新区两级共建的市级公益性职业乐团,旨在传承民乐经典,推动民乐创新,打造具有苏州品质、江南风格、中国气派的民族音乐品牌。苏州民族管弦乐团致力于传承与弘扬优秀的中华传统文化,以向世界推广苏州民族民间音乐,彰显苏州独具魅力的城市形象,提升苏州城市文化的影响力,增强民族文化自信。

苏州民族管弦乐团大胆建立创新的"委约创作"制度,通过与赵季平、刘锡金、李滨扬、刘长远、郝维亚、张朝、王丹红等一大批优秀的作曲家签约,要求他们每年创作8—10部委约作品,从而在作品的数量和质量上都有了一定的保障。乐团还多次组织作曲家赶赴苏州采风,从苏州独特的江南人文历史、传统音乐文化、特色园林建筑、普通百姓生活中汲取灵感,首批创作了《风雅颂之交响》《干将·莫邪幻想曲》《丝竹里的交响》《烟雨枫桥》《四季留园》《姑苏印象》《来自苏州的声音》等一批具有苏州品质、江南特色、中国气派的优秀原创作品。这些作品恰巧体现了苏州民族管弦乐团"委约创作"的特色——"苏而新、新而苏"。"苏"体现了苏州地域特色,"新"则用国际通用的音乐语言,探寻中

国民族音乐交响性的未来发展道路,这也符合乐团的艺术定位:民族音乐的江南品质与国际表达的"双面绣"。

文化和旅游部2019年"时代交响——中国交响音乐作品创作扶持计划"遴选结果公示,苏州民族管弦乐团的委约作品《风雅颂之交响》《丝竹里的交响》《烟雨枫桥》均榜上有名。全国共有8部民族管弦乐作品入围,苏州民族管弦乐团的委约作品就占了3部,分别排名第一、第二与第六。这是继2018年苏州民族管弦乐团的委约作品《干将·莫邪幻想曲》获得"时代交响——中国交响音乐作品创作扶持计划"第一名之后,再次获奖并拔得头筹。为推动优秀音乐作品和人才不断涌现,促进音乐事业繁荣发展,文化和旅游部于2018年开始实施"时代交响——中国交响音乐作品创作扶持计划",每年遴选、委约一批交响乐、民族管弦乐作品进行扶持和指导。2019年的作品申报工作于当年4月启动,申报范围为2018年9月以来创作的交响乐、民族管弦乐作品,体裁包括交响曲、管弦乐组曲和套曲、协奏曲、交响诗、交响音画以及适合管弦乐队演奏的中、小型作品等。作品要求围绕庆祝中华人民共和国成立70周年、2020年全面建成小康社会、2021年庆祝中国共产党成立100周年等重要时间节点展开创作,坚持以人民为中心的创作导向,反映时代精神和现实生活,弘扬社会主义核心价值观;注重汲取中华优秀传统文化,尤其是民族音乐文化的宝贵养料,努力进行创造性转化、创新性发展;思想性与艺术性相统一,旋律性、可听性与专业性并重,满足人民群众多样化、多层次的审美需求。通过严格遴选,苏州民族管弦乐团2018、2019年度共有4部委约作品从全国众多优秀作品中脱颖而出,在获奖质量与数量上实现了"双丰收"!

苏州民族管弦乐团的部分委约作品还被评为2018年度江苏省舞台艺术精品创作扶持工程优秀剧目。"华乐苏韵"原创作品音乐会荣获江苏省文华大奖,实现了江苏省民族管弦乐、交响乐在省文华奖历史上零的突破。乐团还荣获了"2018年度全省艺术创作工作先进单位"光荣称号。第二批委约作品《虎丘的传说》《桃花庵》《大运河》《吴越春秋》《苏风三月》《苏州日记》《中国节日》等正在创作过程中。业界称赞苏州民族管弦乐团的优秀委约作品不仅体现出苏州民族音乐文化的深厚积淀,更是对中国民族管弦乐的重大贡献!

## 四、音乐专辑①

由十三月文化旗下厂牌新乐府、风潮音乐、中国唱片集团、苏州高新区通安镇联合制作的专辑《水绣》(水色2)摘得全球音乐大赏(Global Music Award, GMA)桂冠,这是中国优秀的传统文化在国际上得到认可的表现,专辑中采用了评弹、昆曲等音乐素材,并以国际通用的音乐语言首次展现。

中国音乐市场一派欣欣向荣,新乐府相继在新加坡华艺节、华语传媒大奖、音乐财经行业大奖等各类音乐行业奖项中收获大奖或入围提名,这无疑是对中国优秀传统音乐的肯定。此次收获GMA最高奖项,使主打跨界融合的新乐府再次向世界展示中国的文化自信。

《水绣》由六届格莱美奖得主Daniel Ho精心制作,他与著名的苏州评弹大师袁小良、陈勇,苏州昆剧院优秀的年轻演员刘煜,多元乐器演奏家、"国乐复兴计划"音乐总监汪洪等一起在苏州录制完成,在此期间也得到了苏州昆剧院和南京民乐团的鼎力支持,后期制作在美国完成。专辑的制作团队以匠人之心来打磨,从筹备到制作完成用时一年多。《水绣》也成为继2004年"音乐鬼才"范宗沛创作的《水色》后,又一张围绕苏州音乐文化展开的跨界音乐专辑,除评弹外,《水绣》中还加入了昆曲,表现手法更加国际化。它也将成为苏州文化旅游迈向国际化的一张重要名片。

为了弘扬优秀的中国传统音乐,增强民族文化自信,"国乐复兴计划"自2018年启动以来,一直坚持邀请国际上优秀的音乐家来到中国,以驻留创作的方式,通过与国内外知名的民乐大师合作,移植、改编、重新演绎中国的民族民间音乐,以跨界融合的方式让中国民族乐器焕发出新生命、新风格,引领国粹的"国潮化",开辟中国民族器乐的新纪元。这张专辑也是在十三月文化与中国唱片集团联合发起的"国乐复兴计划"项目中占有重要地位的一张唱片。迄今为止,"国乐复兴计划"已与29个国家(地区)的音乐家、近20位国内外著名民乐大师合作完成了23张专辑,同时也完成了近百场各类演出活动,这深刻反映出中国民族音乐得到了更多人的喜爱。

---

① 此部分内容参阅了搜狐网2020年4月11日新闻《自豪!收揽GMA最高奖项后〈水绣〉再获IMA大奖提名!》,网址为https://www.sohu.com/a/387258233_99896267。

《水绣》专辑的联合出品方、中国唱片集团总经理樊国宾先生表示:"《水绣》专辑在国际上摘得桂冠,不仅是新乐府与中国唱片集团的成功,更是'国乐复兴计划'所一贯秉承的'用世界音乐语言讲好中国故事'的成功!"

### 五、结语

在笔者心中,苏州是一个充满着青春和朝气的城市,希望它能不断为国内外知名与不知名的优秀青年艺术家打开分享硕果的大门,同时,"中国苏州江南文化艺术·国际旅游节"也将会成为一个具有吸引力和竞争力的江南文化艺术节。

此次"中国苏州江南文化艺术·国际旅游节"的一系列活动,体现出高等音乐院校正在积极参与社会音乐生活,服务社会,并在坚守音乐文化的纯净性和学术性方面发挥着积极作用。同时,这些举措对学院自身的人才培养和教材体系的建设也具有重要的意义。2019年9月,"苏州近现代音乐家与城市音乐文化学术研讨会"的成功举办,不仅对苏州这座城市的音乐文化产生了影响,而且有助于提高年轻人的民族文化自信心,有助于培养具有较高音乐欣赏品位的听众。

**参考文献:**

[1]杨和平.江南音乐史[M].上海:上海古籍出版社,2016.

[2]刘士林.江南与江南文化的界定及当代形态[J].江苏社会科学,2009(5):228-233.

# 浅析吴歌保护的现状及传承之方

程文文

（苏州工业园区职业技术学院　江苏　苏州　215123）

**摘　要：**

吴歌是我国非常宝贵的非物质文化遗产，其本身具有悠久的发展历史和丰富的文化底蕴。吴歌是吴语方言地区的民众所创作的一种文学艺术，口口相传，代代相惜，具有浓厚的地域特色，生动形象地体现了吴地人民的生活和习俗，在我国文学史上占有极为重要的地位。但随着社会的不断发展，人们对于传统文化的认知正在逐步降低，吴歌的保存和传承面临着极其严峻的形势，甚至出现了传承人断层的现象，这对吴歌造成了极大的影响。

**关键词：**

吴歌　保护现状　传承之方

吴歌起源于江苏东南部的苏州、上海、无锡等地，是吴语方言地区底层人民的口头文学艺术，带有浓郁的地方特色，其本身具有温柔敦厚、含蓄缠绵、隐喻曲折等特点，在我国古代文学史上占有重要的地位，不仅与唐诗、宋词并列，甚至在明代还被称为"一绝"。吴歌具有数千年的发展历史，经过无数人民的智慧发展，得到了极大的提升，但近年来，由于人们对传统文化的重视不足，吴歌

的传承与保护面临着严峻的问题。

## 一、璀璨吴歌,滋养吴地千年之久

民歌,是各地文化艺术的表现形式之一。吴歌是我国的一项重要的传统文化艺术,在数千年的发展中,已经形成了完善的发展体系,其中蕴含了丰富的地方民族特色和风俗习惯等,对于我国的传统文化传承以及古代文学研究,都具有非常重要的意义。

吴歌是古代吴地人民在生活和经济文化发展中,所创作的一种能够准确反映出当地人民的生活态度,以及文化发展状况的文学形式,其中包含有从劳作、社会文化到时事政治等吴地人民生活的多个方面。与其他的艺术形式不同,吴歌的语言丰富,在创作中,运用了赋、比、兴等多种手法,来完成对歌谣的渲染和铺垫,其中以比、兴和烘托手法居多。吴歌的用词造句朴素,且句式灵活多变,没有明显的格式限制,在创作过程中,一些作者为了强化其所表达的感情,经常使用长句。吴歌的类型大致分为引歌、劳动歌、情歌、生活风俗仪式歌、儿歌等,而且吴歌的曲调大多柔和流畅、委婉起伏,如行云流水一般,给人一种舒缓身心的感受。词曲俱存最早者是宋代山歌《月子弯弯照九州》:"月子弯弯照九州,几家欢喜几家愁,几家夫妇同罗帐,几家飘散在他州。"[1]汉乐府《江南可采莲》:"江南可采莲,莲叶何田田,鱼戏莲叶间,鱼戏莲叶东,鱼戏莲叶西,鱼戏莲叶南,鱼戏莲叶北。"这首吴歌已被选入2019年部编版小学语文课本一年级上册。

吴歌不仅仅是一种传统的民谣,其本身展现了吴地几千年的文化发展历程,以及对生活和自然的热爱,具有非常高的文化价值。

## 二、时过境迁,传统民歌遭遇瓶颈

1. 农耕环境的变化

随着科学技术的发展,我国的农耕业有了极大的改变,很多地区都从农耕形式转变成了机械化的耕种形式,而传统的吴歌文化中,劳动歌形式的吴歌主要依赖于传统的农耕环境,环境的变化导致吴歌中劳动歌的生存土壤逐渐消失。而且,随着社会经济的不断发展,加上农业机械化的发展,农村人口的数量

---

[1] 陈国安.吴歌:苏州世俗社会的心灵史[J].江苏第二师范学院学报,2017(3):12-15.

不断减少,大量的劳动力进城务工,这也造成了吴歌生存环境的缩小,发展和传承的舞台受到了极大的影响。

2. 文化环境的变化

吴歌是我国传统文化的重要组成部分,因此,吴歌的流传风格以及创作、发展的环境,受古代生活环境的影响较为明显。随着社会文明的不断发展,文化的风格、形式都发生了巨大的变化。当前人们对于文化风格的喜爱是多种多样的,但多以现代文化为主,传统文化的生存范围正在逐步变小,人们更加喜爱带有明显现代风格的流行音乐以及网络文化等。吴歌的文化发展环境以及创作风格,在当前的文化环境中,在展现出自身特色的同时,也呈现出明显的格格不入。而网络文化和流行文化的快速更新,对吴歌的文化生存环境也造成了极大的冲击。

3. 大众心理的改变

随着社会的不断发展以及社会文化的革新,人们对于流行文化的喜好也在不断地改变。在当前的社会文化和音乐的发展中,人们更喜欢新的文化作品以及不断更新的网络文学和音乐等,吴歌很难得到充足的发展空间。很多人认为学习传统吴歌,在当前的文化发展环境中,受到了严重的限制。由于很多人对外来文化盲目崇拜,吴歌的生存发展环境发生了巨大的变化。很多人甚至轻视、抵触我国的传统文学,这也对吴歌的保护与传承造成了极大的阻碍。

4. 吴歌的传承人断层

吴歌是一个依靠口口相传、代代承袭的传统艺术形式。传承人匮乏是吴歌文化传承与发展的重要阻碍。而在当前的文化发展形势下,文化的传播与传承形势都有极大的不同,文化的传承更注重文化的直接含义,甚至相关的内容也都更加简单、直接,相关的文化内涵也更为浅显。吴歌作为我国的传统艺术,拥有非常深刻的内涵,且其中的词句、曲调与现代的文化差异巨大,学习和理解存在很大的难度。经相关调查发现,吴歌传承人的文化水平大多不高,对于乐谱的了解程度低,有的甚至处于空白状态,完全依靠记忆来进行口口相传,导致一部分吴歌丢失,这给吴歌的传承带来了极大的挑战。且近年来,人们对于传统文化的传承意识不足,很多风格的吴歌无法寻找到合适的传承人。

5.吴歌文化的自身传承困难

吴歌是我国古代文化的重要组成部分,与现代文化具有明显的差异,而且,由于其传承方式多为口口相传,因此,遗留下来的相关词曲、乐谱非常少,为相关单位的整理和搜集工作带来了极大的困难。在五四运动时期,北京大学发起了一场歌谣运动,其中就开展了专门针对吴歌的搜集工作,相关人员通过不懈努力,搜集了大量的吴歌。到了20世纪80年代,也有人员进行了一段时间的搜集和发掘工作。虽然,相关单位付出了大量的人力和物力,但仍有很大一部分的吴歌遗失,因为这不仅仅是保护方法的问题,还有很多吴歌都是利用方言创作的,但随着普通话的普及,对相关方言了解的人员越来越少,导致吴歌的传承极为困难。

## 三、多重阻力,吴歌文化传承受限

1.依存环境不断缩减

吴歌是我国非常重要的非物质文化遗产,随着社会文明的不断发展,机械化生产模式正逐步成为农耕的主要形式,农耕对劳动力的需求逐步减少,越来越多的农村劳动力被解放出来。而吴歌体系中的劳动歌,是古代劳动人民在劳作的过程中所唱的歌,劳动力得到解放后,很多人都失去了劳动的感觉,劳动歌的依存环境在不断地缩减,这是很多吴歌遗失的共同原因。

以白茆山歌所在地古里镇为例,2008年全镇耕地面积减少至4 1273亩,到2014年只剩下38 134亩。① 而且,吴地是我国非常著名的鱼米之乡,拥有非常好的自然环境和发展优势,但随着经济的快速发展,许多现代化建筑逐渐取代传统建筑,许多自然村落逐渐变为新的文明小区。这些变化都对吴歌的生存环境造成了巨大的影响,吴歌的语言、风土等失去了原有的生存环境,正在逐步走向消失。

2.知音难觅观众少

观众,是保证文化传播和传承的重要基础,如果文化和观众有一方不存在的话,那么另一方也就会很快地消失。随着社会文化的不断发展,人们的风俗

---

① 王松.苏州吴歌保护与传承的现状及前景探析[J].苏州科技大学学报(社会科学版),2018(4):85-91.

喜好以及对文化的理解都有不同程度的改变。吴歌作为吴地传统文化的代表之一，受到文化变迁的影响极大。相关单位的调查表明，在古吴地对吴歌了解的人寥寥无几，听说过吴歌的只有很少的一部分，大部分人对于吴歌的印象都十分模糊，大多数年轻人对于吴歌的了解更是一片空白。[①] 这给吴歌的传承和保护带来了极大的困难，失去了观众的认同和参与，吴歌的保护和发展陷入了更大的困境。

3. 传唱趋向静态化

吴歌的传承依靠的是口口相传，这种传承形式给吴歌的传承和发展带来了极大的影响。吴歌作为吴地的一种脍炙人口的山歌，曾被广泛流传，而且吴歌的重点在于传唱，在于观众的参与度和热情。由于吴歌在传承过程中缺少曲调的记载，吴歌的传承和发展存在明显的缺陷。从古代的《乐府诗集》《清商曲辞》，到近代五四运动期间所搜集的《吴歌甲集》《吴歌乙集》，再到20世纪80年代所编著的《吴歌遗产集粹》等，都只有歌词，没有任何对应的乐谱记载，这使得吴歌的传承存在严重的缺陷。在吴歌申请非物质文化遗产时，由于缺少对应的乐谱，吴歌被列为民间文学类别。吴歌缺少对应的乐谱，且相关的创作人员文化水平不足，在口口相传中，其中所代表的含义以及情绪等很难准确地传承，这也导致吴歌的传承出现了明显的偏差。顾颉刚曾说："很奇怪的，搜集的结果会随时随地的变化。同是一首歌，两个人唱便有不同。有的歌，因为形式的改变以至于连意义也随着改变了。"[②]

4. 作品陈旧无新意

吴歌，作为拥有数千年传承历史的传统文学形式，其本身具有海量的作品，而且作品涵盖了吴地生活的各个方面，但从现有的吴歌作品来看，存在明显的年代痕迹，其中的用词、题材等过于陈旧。提笔至此，笔者不禁想到由白先勇先生主持创新制作的昆曲青春版《牡丹亭》，该剧于2004年开始世界巡演，五十五折的原本，摄其精华删减至二十九折，发扬以简驭繁的美学传统，利用现代剧场的种种创新技术，将传世经典以青春靓丽的形式呈现在人们面前，再现了一段

---

[①] 吕琳.论吴歌的地域特色[J].苏州科技大学学报(社会科学版),2009(3):79-83.
[②] 顾颉刚,等辑.吴歌·吴歌小史[M].王煦华,整理.南京:江苏古籍出版社,1999:603.

跨越生死的爱情故事。

现在,很多文学体裁都在跟随时代和文化的脚步,不断地创新,不少作者创作出了许多与时俱进且反映社会文化状况的作品。但由于吴歌传承本身存在的明显缺陷,相关人员无法对吴歌的艺术风格进行明确,这就导致吴歌无法做到与时俱进,新的作品也寥寥无几,使吴歌的传承生命力不断减弱。

### 四、健全机制,吴歌创新传承有方

#### 1.利用数字化技术完善吴歌的传承与保护

吴歌,作为我国传统文化的重要组成部分,完善保护和传承的措施十分重要。因此,可以利用数字化技术,来完善吴歌的保护和传承工作。将对应乐谱的传承人的演唱录像通过数字化技术进行多样化保存,这样不仅能够记录吴歌的歌词,还能准确地记录吴歌的乐谱,使后来的传承人能够更好地感受吴歌中所表达的感情。而且,利用数字化技术进行保存,能够极大地提升保护质量,数字化技术的相应设施不易发霉,最主要的是能够实现对吴歌的原样保存。

#### 2.加强吴歌的传承机制建设

如何传承是吴歌当前所面临的最为严峻的难题,因此,为了保证吴歌的传承,相关政府单位必须采取有针对性的保护措施。首先,针对当前的吴歌传承现状做详细调查,准确地记录下不同风格的吴歌以及相对应的传承人,并对传承人给予财政补贴,鼓励建设吴歌的传承机制,针对某些情况特殊的传承人,可以有针对性地做帮扶工作。对相关的传承人实施相应的管理措施,对给吴歌传承和保护做出突出贡献的人给予相应的奖励;对吴歌传承和保护工作不积极的人,降低相应的补贴,或进行某些处罚。

在加强吴歌传承保护的同时,还要加强吴歌传承人的培养工作,可以借鉴其他非物质文化遗产传承的形式,来完善传承人的培养工作。当地政府单位可以建设独立的吴歌保护机构,然后引导有兴趣的年轻人学习吴歌,并定期开展吴歌的宣传活动,让吴歌能够走进吴地人民的生活,走进孩子们的校园,提升民众对吴歌的认可程度。正如冯梦龙所说:"今所盛行者,皆私情谱耳。虽然,桑间濮上,国风刺之,尼父录焉,以是为情真而不可废也。山歌虽俚甚矣,独非郑卫之遗欤!且今虽季世,而但有假诗文,无假山歌,则以山歌不与诗文争名,故

不屑假。苟其不屑假,而吾藉以存真,不亦可乎?"①

3.保护吴歌的自然依存环境

在吴歌的传承与保护工作中,环境问题也是非常重要的。当前吴歌濒临失传,在很大的程度上是受环境影响,因此,应努力让吴歌回到其原本的创作环境中,这样才能更好地对吴歌进行保护和传承。吴歌的创作与传统的生存环境息息相关,因此,在保护与传承的过程中,应尽可能地回到传统的生存环境中,包括农耕、生活习俗、自然等多个方面。或者可以将吴歌的传承与保护融入吴地的某些自然景区,这样不仅能够强化吴歌的传承与保护质量,还能提升自然景区的文化特色。

4.与时俱进,创新演绎中保留传统精髓

党的十九大报告指出:"要坚持为人民服务、为社会主义服务,坚持百花齐放、百家争鸣,坚持创造性转化、创新性发展,不断铸就中华文化新辉煌。"②

杨敬伟先生将原生态吴歌《芦墟山歌名声响》(呜哎嗨嗨响山歌)改编为新山歌对唱《古韵吴江》,由吴江黎里镇文化体育站和杨文英老师联袂演绎,在舞台效果中加入现代技术手段,演员服饰和舞台的视听效果大大满足了大众的审美,这样的创新作品是时代迫切需要的。杨文英不仅是芦墟山歌的守护者,更是芦墟山歌的传承人,2007年,她被评为"国家第一批非物质文化遗产代表性传承人"。她曾先后参加过"中国原生态民歌演唱会""中国第七届国际民间艺术节""庆祝建国六十周年中国原生态民歌大赛"、2010上海世博会等。吴歌的创新演绎需要更多艺术家像杨文英一样衷心坚守和大胆创新,这样民族传统文化才能经久不衰,屹立在世界文化的舞台上。

综上所述,吴歌作为我国传统文化的重要组成部分,应加强相关的传承和保护工作。虽然社会文明在不断地进步,但传统文化是先人留给我们的宝贵财富。在此呼吁政府和相关单位应利用科学技术手段,加强对吴歌以及传承人的保护,并做好未来传承人的培养工作,让吴歌能够得到更加有效的传承与保护。

---

① 冯梦龙.明清民歌时调集:上[M].上海:上海古籍出版社,1987.
② 习近平.决胜全面建成小康社会 夺取新时代中国特色社会主义伟大胜利:第十九次全国代表大会上的报告[R].北京:人民出版社,2017:41.

**参考文献：**

[1]陈国安.吴歌:苏州世俗社会的心灵史[J].江苏第二师范学院学报,2017(3):12-15.

[2]王松.苏州吴歌保护与传承的现状及前景探析[J].苏州科技大学学报(社会科学版),2018(4):85-91.

[3]吕琳.论吴歌的地域特色[J].苏州科技大学学报(社会科学版),2009(3):79-83.

[4]顾颉刚,等辑.吴歌·吴歌小史[M].王煦华,整理.南京:江苏古籍出版社,1999.

[5]冯梦龙.明清民歌时调集:上[M].上海:上海古籍出版社,1987.

[6]习近平.决胜全面建成小康社会 夺取新时代中国特色社会主义伟大胜利:第十九次全国代表大会上的报告[R].北京:人民出版社,2017.

# 论苏州评弹的传承与发展

戴 蔚

（上海音乐学院 上海 200031）

**摘 要：**

随着音乐艺术的迅速发展，中国民族民间传统音乐受到了越来越多的关注和重视，因此，如何保护民族民间传统音乐变得尤为重要。本文主要研究的是中国民族民间传统音乐说唱艺术中的一种——苏州评弹。本文将苏州评弹传承的相关文献分为三类：专业苏州评弹教育的传承、苏州评弹在青少年中的传承以及苏州评弹在社会大众中的传承，在文中分别对不同传承观点进行分析总结，以此来分析苏州评弹传承发展中的优势与不足之处，促使苏州评弹未来的传承与发展能向着良好的态势前进。

**关键词：**

苏州评弹 传承与发展 专业苏州评弹教育的传承 青少年中的传承 大众传播

苏州评弹是集雅、俗于一身的中国优秀传统民间艺术。它不仅有着高雅的艺术表现形式，同时还取于民、源于民，曾经是苏浙沪一带主要的娱乐休闲方式之一。

随着近代西方音乐在我国的迅速发展,国内出现了以西方音乐为主导的音乐教育现象,民族音乐文化的相关内容缺失相当严重。苏州评弹作为我国传统优秀曲艺文化危在旦夕,于2008年被列入《国家级非物质文化遗产名录》,苏州评弹的传承、保护与发展迫在眉睫。本文以苏州评弹的传承与发扬为研究重点,而这也是我们这一代人亟须努力研究和解决的重点。

本文通过文献研究的方式来分析现今苏州评弹在传承与发展中有哪些优势与不足。

笔者将所研究的文献主要分为:专业苏州评弹教育的传承;苏州评弹在青少年中的传承;苏州评弹在社会大众中的传承。

## 一、有关专业苏州评弹教育的研究

张延莉在《"跟师制"到"学校制"——从传承方式看评弹流派的传承》、庞政梁在《苏州评弹的传承、创新与普及》中都提到了专业苏州评弹教育的传承问题,他们主要从教学形式、专业与学制设置、人才培养这三方面进行了研究。

1.教学形式

从教学形式来看,当前苏州评弹已从早期的"跟师制"转变为"学校制"。张延莉在《"跟师制"到"学校制"——从传承方式看评弹流派的传承》一文中提到"跟师制"是指早期苏州评弹传承中的教学形式,学生与教师关系密切,一旦拜师,甚至要冠以师姓,这是流派的传承,说、噱、弹、唱一整套都由同一个教师来授予。而"学校制"指的是当代专业评弹的主要培养方式,由学校规范一体化教学,人数变多,不再是一对一教学,每门课程由不同的老师教学。[①] 这篇文章认为人数的增多会影响到教学质量。笔者认为在评弹教学上,由于学生数目多,教师无法针对每个学生的个人问题做出特别的训练。专业苏州评弹教学属于专业音乐教育中的一个组成部分。专业音乐教育在管理上讲究的是小班化教学,因材施教,由于每个人所缺失的知识不同,加强训练的点也就不同。苏州评弹可以实行"学校制",但是专业课程招收的学生不能太多,个别专业课程要进行小班教学,以提高学生的学习质量。

---

① 张延莉."跟师制"到"学校制"——从传承方式看评弹流派的传承[J].歌海,2012(3):25-28+44.

另外,张延莉在《"跟师制"到"学校制"——从传承方式看评弹流派的传承》一文中提到,早期的评弹学习是由同一教师教授说、噱、弹、唱,所以流派的传承更加纯净,学习的内容也更加扎实。而在"学校制"的学习中,由不同的教师来教授四门不同的课程,她认为只能学习到流派的风格,不能学习到流派的精髓。① 笔者不赞同以上观点,流派的传承目的是为了更好地发扬传统苏州评弹,每一个流派都有自身的不足与优势,每个老师在教授这四门课程时也各有其长短。现在的"学校制"很好地弥补了这一点,使学生在这四门课中都能得到最好的教育,学生不再在单一的流派中思考苏州评弹的传承,而是从各流派中取其精华、去其糟粕,使苏州评弹得到更好的发展。

2.专业和学制的设置

庞政梁在《苏州评弹的传承、创新与普及》一文中提到,在我国苏浙沪一带重点培养苏州评弹的专业院校就有苏州评弹学校、上海戏剧学院以及南京艺术学院,培养的对象主要是职中生以及大专生。② 笔者认为目前评弹的专业学历设置等级较低,应该往本科、研究生阶段发展,这有利于吸引综合能力更强的优秀人才。在专业设置上,作为传统民族文化的传承不应该仅仅是技艺的传承,同时在理论文献教学方面也需设科进行研究。苏州评弹学校在表演的基础上挑选人才,设立教学师范班,强调课堂教学与表演并重,文中认为此举有利于评弹的发展。笔者表示认同,师范生的培养有利于苏州评弹的传承,由专业人士来教授苏州评弹,帮助形成苏州评弹教育的理论体系,有利于促使社会上苏州评弹的教育形成规模。

3.人才培养与保护

在《从传播学的角度谈苏州评弹在新时期的发展》一文中,赵颖胤提到受经济利益的诱惑,很多苏州评弹的专业人士因为生存压力选择了不再继续从业,这个现象导致了苏州评弹人才的流失,也使传承难度加大。现实状况还不仅如此,许多专业院校出来的学生也纷纷转行,很少有人能够坚持下来。③ 笔

---

① 张延莉."跟师制"到"学校制"——从传承方式看评弹流派的传承[J]歌海,2012(3):25-28+44.
② 庞政梁.苏州评弹的传承、创新与普及[J].苏州科技大学学报(社会科学版),2009(3):55-62.
③ 赵颖胤.从传播学的角度谈苏州评弹在新时期的发展[J].大舞台(双月号),2008(5):4-5.

者认为基于这个问题,一方面,政府应该大力扶持与苏州评弹相关的各个行业,促使优秀的民族文化发扬光大;另一方面,在专业院校的教育中不仅要加强学生的专业技能教育,也要注重学生在精神和思想方面的教育,学习老一辈的执着和敬业精神,只有这样才能使学生成为真正的艺术人才,使评弹得到真正的传承。

《从传播学的角度谈苏州评弹在新时期的发展》和《全媒体时代下苏州评弹的发展与传播》两篇文章都提到评弹缺乏活力,优秀作品和演员的数量呈现下降趋势,这主要是因为现在的人才缺乏动力和创新力。赵颖胤在《从传播学的角度谈苏州评弹在新时期的发展》中提到应该使用市场机制,演员按票房比例取得收入,促使演员找寻工作动力。[①] 笔者赞同此方法,因为它可以提高人才的创新能力以及工作动力,减少演员在思想上的惰性,从而增强评弹艺术的活力。

## 二、苏州评弹在青少年中的传承

在《苏州评弹的传承、创新与普及》[②]和《新形势下苏州评弹艺术的传承与保护》[③]中,作者对苏州评弹在中小学音乐教育中的传承也进行了分析,主要范围是苏州地区的中小学。在论述中,作者提到在苏州景范中学校、苏州工业园区第七中学、苏州枫桥中心小学等都开设了评弹班,苏州评弹博物馆也开展了"评弹名家进校园"等活动,这有利于评弹在青少年中的推广,评弹发展需要从娃娃抓起。

笔者赞同此观点,评弹应该在青少年中普遍推广,但是不能仅仅停留在校园文化建设以及特长班的设立上,还应该培养青少年对于苏州评弹的兴趣,使得学生在课外时间对苏州评弹进行学习。对青少年推广苏州评弹时,不仅仅要引起青少年的兴趣,同时也应改变家长们的观念,只有这样才能激发学生对苏州评弹的学习热情。在这个部分,苏州评弹可以借鉴西方器乐在我国业余教育中的发展经验与教训,如开设培训班,制定业余考级制度等,使得学生在学习后

---

① 赵颖胤.从传播学的角度谈苏州评弹在新时期的发展[J].大舞台(双月号),2008(5):4-5.
② 庞政梁.苏州评弹的传承、创新与普及[J].苏州科技大学学报(社会科学版),2009(3):55-62.
③ 郝思震,甘晓凤.新形势下苏州评弹艺术的传承与保护[J].浙江艺术职业学院学报,2009(4):27-32.

也能得到经验与反思。

### 三、苏州评弹在社会大众中的传承

陈洁的《广播媒介与苏州评弹文化的传播》、庞政梁的《苏州评弹的传承、创新与普及》以及袁羽琮和唐荣的《民间音乐传承与发展的产业化路径研究——基于苏州评弹发展的思考》，从大众角度来谈苏州评弹的传承。几位作者主要从书场建设、广播媒体传播、将苏州评弹引入产业发展这三个方面进行论述。

**1. 书场建设**

在书场建设研究中，几位作者主要从两方面来考虑：(1) 书场建设的收支资金问题如何平衡？(2) 如何将书场建设得人性化，吸引更多人？

《苏州评弹的传承、创新与普及》以及《民间音乐传承与发展的产业化路径研究——基于苏州评弹发展的思考》这两篇都提到了书场建设，书场作为苏州评弹最主要的活动场所，对于苏州评弹的传承起着至关重要的作用。两篇文章不约而同地提到了书场建设的资金问题，由于资金不足导致书场逐渐变少，因此书场建设需要政府的支持。笔者赞同此观点，作为中国的传统民俗文化，苏州评弹需要政府的支持，这样才无后顾之忧。

在《苏州评弹的传承、创新与普及》中庞政梁提到了听众老龄化问题，他在文中提到，要将书目内容更新与改编，吸引更多的青少年人群。[1] 笔者认同此观点，只有将内容贴近社会，才能有利于引起青少年的共鸣。同时笔者认为书场建设应更加符合青少年的作息习惯，很多书场都在白天开设，而青少年在白天需要工作、学习，即使对苏州评弹有兴趣也没有时间欣赏。而晚上和周末场次的增加，能够吸引青少年人群加入，缓解听众老龄化的问题。

在《试论苏州评弹的书目文本传承》[2]和《新形势下苏州评弹艺术的传承与保护》[3]中，几位作者提到了现在书场的书目陈旧问题。近年来许多优秀作品随演员离去，不再上演，因为书目缺乏创新性，与听众群体脱节，导致听众群体

---

[1] 庞政梁.苏州评弹的传承、创新与普及[J].苏州科技大学学报(社会科学版),2009(3):55-62.
[2] 夏美君.试论苏州评弹的书目文本传承[J].苏州科技大学学报(社会科学版),2009(3):63-70.
[3] 郝思震,甘晓凤.新形势下苏州评弹艺术的传承与保护[J].浙江艺术职业学院学报,2009(4):27-32.

流失,优秀书目减少。笔者同意此观点,并且认为要解决这个问题,首先,应该激发表演人员的积极性,注重培养演员的综合素质,提高与时代接轨的创新意识。其次,对于陈旧的书目,表演人员同样可以对演唱和表演进行创新,对同一书目进行不同版本的演绎,以吸引到大量的观众,这样也有利于苏州评弹的创新发展。

2.广播媒体传播

在《广播媒介与苏州评弹文化的传播》一文中陈洁对于媒体的传播进行了概述,从早期无线广播、收音机到现在的电视等,随着科技的不断发展,听众的欣赏方式也在改变,现在不只是单一的现场观看,也可以通过其他的科技手段进行欣赏。[1] 笔者认为这是一个很好的传播手段,使观众足不出户也能欣赏到苏州评弹,这不仅降低了欣赏的成本,同时涉及的人群也更加广泛,包括了各个年龄段的不同人群。不过在时间设置上,应该兼顾年轻人和老年人的生活特点,对电视与广播的时间点做出更好的调整。

同时,笔者发现现在各电视台以及广播台的音乐版块不计其数,经常播放不同风格的音乐。当代快节奏的都市人群,在音乐选择上可能还是更倾向于流行音乐、西方古典音乐等。慢节奏的苏州评弹如何才能异军突起,如何才能实施有效的推广是值得研究与探讨的问题。

3.将苏州评弹引入产业发展

在《民间音乐传承与发展的产业化路径研究——基于苏州评弹发展的思考》中,袁羽琮和唐荣提到了将苏州评弹产业化,并研究了如何引入产业发展,以及需要具备什么样的外在条件。所谓苏州评弹产业化,即是以评弹为基础,发展出与评弹有关的文化衍生品,将其市场化,这样不仅能够有效传播文化,还可以取得一定的经济效益。在关于外在条件的论述中,作者主要提到苏州评弹的传承发展需要政府的支持,不单单是资金的支持,同时在制度上也需要更加完备。[2] 笔者认为,制度上的规范有利于民族文化艺术的传承与发展;有政府

---

[1] 陈洁.广播媒介与苏州评弹文化的传播[J].音乐传播,2016(3):77-82.
[2] 袁羽琮,唐荣.民间音乐传承与发展的产业化路径研究——基于苏州评弹发展的思考[J].湖北函授大学学报,2012(10):158-160.

的引导,民族传统文化的产业化才能更具约束性,文化传统才能不受到侵害;在资金上,有政府的支撑,才能够更有保障。

苏州评弹在产业化道路上的发展需要联系其他的产业,在该文中,作者提到了可以与休闲娱乐等产业相结合,着重提出了可以与旅游产业对接,打造类似"印象丽江""魅力湘西"的文化大戏。笔者认为这能够突破苏州评弹在苏州当地的传承,有利于其在国内外的传播,将苏州评弹作为苏州的名片推送出去。

笔者认为在产业发展中,苏州评弹可以联合各个地方的文化艺术中心,开办关于苏州评弹的系列讲座,这样能够将苏州评弹的知名度扩散出去,取得一定的效应,提高观众的欣赏能力和专业知识,扩大欣赏群体。从经济方面来说,收入可以再投入用于苏州评弹的传承与发展,可谓一举两得。

## 四、结语

本文对当前文献中的专业苏州评弹教育的传承、苏州评弹在青少年中的传承以及苏州评弹在社会大众中的传承的论点进行了分析与总结,认为苏州评弹在我国现阶段的传承发展趋势较好,但在传承中仍有不少问题出现。苏州评弹的传承不能单从保护的角度去思考,更需要跟上时代的步伐,贴近当今人民的生活。笔者认为接下来苏州评弹传承与发展的重心不能仅在完善传统方式上,应加大对苏州评弹的传承发扬与现代科学技术等相结合的关注,而这也将是接下来研究的方向与重点。

**参考文献:**

[1]陈洁.广播媒介与苏州评弹文化的传播[J].音乐传播,2016(3):77-82.

[2]韩秀丽.简论苏州评弹的师承传统[J].山西高等学校社会科学学报,2016(4):101-105.

[3]苏州评弹学校[J].江苏地方志,2016(2):66.

[4]蒋至恒.全媒体时代下苏州评弹的发展与传播[J].黄河之声,2015(23):114-116.

[5]冀洪雪.振兴苏州评弹的路还有多长[J].苏州教育学院学报,2015(5):26-29.

[6]倪雅静.简议苏州评弹的民间传承与变异[J].求知导刊,2015(8):41-42.

[7]刘红.因苏州评弹而生,让苏州评弹再生——苏州评弹学校传承创新国家非物质文化遗产苏州评弹的启示[J].中国职业技术教育,2013(1):44-51.

[8]袁羽琮,唐荣.民间音乐传承与发展的产业化路径研究——基于苏州评弹发展的思考[J].湖

北函授大学学报,2012(10):158-160.

[9]张延莉."跟师制"到"学校制"——从传承方式看评弹流派的传承[J].歌海,2012(3):25-28+44.

[10]郝思震,甘晓凤.新形势下苏州评弹艺术的传承与保护[J].浙江艺术职业学院学报,2009(4):27-32.

[11]庞政梁.苏州评弹的传承、创新与普及[J].苏州科技大学学报(社会科学版),2009(3):55-62.

[12]夏美君.试论苏州评弹的书目文本传承[J].苏州科技大学学报(社会科学版),2009(3):63-70.

[13]刘大巍.论苏州评弹表演技艺的艺术传承[J].苏州科技大学学报(社会科学版),2009(3):71-78.

[14]赵颖胤.从传播学的角度谈苏州评弹在新时期的发展[J].大舞台(双月号),2008(5):4-5.

[15]吴彬.评弹在苏州传承的考察与研究[D].南京:南京航空航天大学,2007.

[16]陈洁.苏州评弹艺术生存状态初探[D].南京:南京艺术学院,2006.

# 家在苏南
## ——陈聆群先生的故乡情怀

丁卫萍

(常熟理工学院　江苏　常熟　215500)

**摘　要：**

陈聆群先生(1933—2019),江苏吴江人,中国音乐史学家、音乐教育家。陈聆群先生对苏南有深厚的感情,为了寻找父母的终老之地①,曾在2000年前后在吴江芦墟镇白荡湾一带苦苦追寻,寻觅父母的足迹,找回童年的记忆。陈聆群先生的母亲是常熟人,2010年以来,陈先生常居常熟,在常熟完成了他晚年的两本著作《八十回望——我的音乐历程》《岁月悠悠——我在上音的学教散记》(内部出版)中的大部分文字。回顾陈先生与苏南的情缘,对全面了解陈聆群先生具有一定的意义。

**关键词：**

陈聆群　常熟　吴江芦墟　故乡情怀

2019年2月6日,农历正月初二上午,上海音乐学院音乐学系教授、博士研究生导师,我国音乐史学家、音乐教育家、中国音乐史学会副会长,中国近现代

---

① 陈聆群.岁月悠悠——我在上音的学教散记[M].内部出版,2017:116.

音乐史学科的奠基人和开创性学者陈聆群先生驾鹤西去。2月10日下午3点05分,陈聆群先生的遗体告别仪式在上海龙华殡仪馆云翰厅举行。2月18日,上海音乐学院音乐学系微信公众号推出了悼念陈聆群先生的长文——《悠悠岁月春秋望——怀念敬爱的陈聆群先生》,各界同人怀念陈先生的话语和所载感情令人感动。

陈聆群先生,江苏吴江人,出生于1933年①,童年在上海和吴江两地度过。1945年9月,他随父母到华中解放区,先后在三野文工团和新安旅行团工作。1949年后,他在新安旅行团、华东戏曲研究院和上海越剧院担任乐队指挥、戏曲音乐研究及作曲、编曲工作。他于1956年考入上海音乐学院理论作曲系本科,1962年毕业后留校工作,后成为上海音乐学院音乐学系教授、博士生导师。1958年起,先生从事中国近现代音乐史的研究与教学工作,编著有《中国民主革命时期音乐简史(1840—1949)》和近代音乐史教本《中国音乐简史》,著有《中国近现代音乐史研究在20世纪——陈聆群音乐文集》,并与人合编《萧友梅音乐文集》《回首百年——20世纪华人音乐经典论文集》等。②

陈先生虽出生于上海,童年却常生活在苏州吴江芦墟镇白荡湾,对记忆中的江南水乡有深厚感情。陈先生的父亲陈孟豪是吴江芦墟镇爱好村白荡湾人,母亲是常熟人。无论是常熟还是吴江芦墟,都是陈先生心中的"家",他对这些地方充满感情。本文主要通过与晚年陈先生的交往以及陈先生著述中的文字,追忆他与吴江芦墟白荡湾和常熟的情缘,以缅怀陈聆群先生。

## 一、家在常熟

陈先生与常熟的缘分,主要来自他的母亲。陈先生的母亲归青田是常熟人。十年前,笔者刚认识陈先生时,他就托笔者到常熟图书馆等处查寻常熟近现代史书上是否有常熟归家的记载。③ 常熟是一个历史文化名城,有山有水,21世纪以来发展更是迅速。陈先生热爱常熟,晚年的他和老伴特意选择在常熟居住。他曾不止一次和笔者说:"每次到常熟,我就有归属感。"

---

① 陈聆群.岁月悠悠——我在上音的学教散记[M].内部出版,2017.
② 陈聆群.八十回望——我的音乐历程[M].上海:上海音乐学院出版社,2014.
③ 常熟日报社.江南记忆:常熟的那些人和事[M].苏州:古吴轩出版社,2011:96-98.

据陈先生回忆,1958年以前,他未到过常熟,他的母亲归青田也很少回常熟。陈先生第一次到常熟是1958年,当时是为创作歌颂人民公社的大合唱而去常熟白茆公社采风。那年,陈先生就读的上海音乐学院作曲系接到院校系领导下达的任务:创作一部歌颂人民公社的大合唱。陈先生在刘庄老师的带领下四处寻找资料,在当时的《解放日报》上看到了一篇报道白茆公社举行山歌会歌唱"大跃进"的长篇通讯,他便提议到离上海不远的白茆来。"而对我来说,其中就包含着能到'半个故乡'来一领乡情的隐衷。能借机到自小从未待过的'半个故乡'一领乡情,有多好啊!"①

常熟素有"江南福地"的美名。这片富饶美丽的土地孕育了灿烂的江南文化。作为吴歌一脉的白茆山歌,千百年来在常熟白茆塘流域传唱不衰,2006年被列入《国家级首批非物质文化遗产名录》,是江南农耕文化最自然和充沛的感情源泉,至今仍显示出蓬勃的生命力。陈先生和上海音乐学院的师生到白茆采集山歌,开启了专业音乐院校调研白茆山歌的新篇章。

1958—1959年,陈先生和上海音乐学院的师生多次来到白茆,采集白茆山歌。1959年调研结束后,他就失去了与白茆地区山歌手的联系。2010年前后,见年近八十的陈先生爱常熟心切,他的两个儿子为其在常熟虞山脚下购置了公寓。之后,陈先生和夫人常居常熟。那时,距离1958年陈先生到常熟白茆采集民歌已过去半个世纪。陈先生居住在常熟期间,通过多方努力,与白茆山歌研究会取得联系,饶有兴致地参观了白茆山歌馆。2013年春天,陈先生会见了他的同龄人——当年最著名的白茆山歌手、如今的国家级吴歌传人陆瑞英。分别半个世纪后的再重逢,两位老人有诉不尽的感动和欢乐。

2014年6月,白茆塘地区举办"第三届白茆山歌艺术节",召开"白茆山歌与民俗生态学术研讨会",陈先生欣然为研讨会撰写发言稿,让笔者在研讨会现场转达他对白茆山歌的热爱:"我要对当年向我与同班同学传授过白茆山歌的陆瑞英同志致意,这次虽然我人到不了了,但我的心早就飞到了白茆塘和你们的身边。说起来因为我的妈妈归青田是常熟人,虽然我小的时候从来没有到过

---

① 陈聆群.岁月悠悠——我在上音的学教散记[M].内部出版,2017:1.

常熟,心里却对我的'半个故乡'一直存有向往之情。我们多次到白茆来的难忘经历:那时的白茆,塘边四岸都是满墙刷着五彩壁画与新山歌诗词的整齐农家屋,我们住在离陆瑞英家不远的公社招待所,我们拜师学唱山歌和采集记录山歌的对象,主要就是当时还梳着两条黑油油大辫子的陆瑞英(她与我同年,当时是二十六七岁,而今天都是年过82岁的老人了)……我们跟着学啊,记啊。当时我们连钢丝录音机也没有,只能用请他们口传,我们心受,再手记的办法;记得我们记下了数十页山歌曲调并抄录了成百上千首山歌诗词,可惜的是,经过1959年至今近半个世纪的折腾,这次我在学校四处搜寻,竟是片纸不存。"①

1958年的白茆之行给陈先生留下了深刻印象:"当年的白茆之行,还是让我们深深地领受了白茆山歌的精神洗礼,体会到了历史悠长的吴文化的传统魅力;而以白茆山歌、苏南吹打和弹词音乐为养料的创作探索,也不是没有意义的,我们中的张敦智后来写出了《金湖大合唱》和《森林日记》这样中华民族大合唱的精品,应该说与当年的白茆之行不无关系。总而言之,我要感谢白茆塘的乡亲,感谢陆瑞英和天上的邹振楣老人,我作为半个常熟人,虽然已年高八十又二,腿脚不利索,但今后还是会力争到白茆常来常往地看看望望,听听山歌的。再次感谢白茆的所有与会同志和乡亲们,敬礼!"②

遗憾的是,后来陈先生未能再踏上白茆的土地。那些回荡在白茆乡间田野的山歌,成了陈先生心头永远的牵挂。

陈先生居住在常熟的那段时间,是他晚年写作的旺盛时期。他两部著作中的大部分文字写就于常熟。陈先生的第一本专著《八十回望——我的音乐历程》(以下简称《回望》)是他对自己一生所走过的音乐之路的回顾。写这本书的动因,据该书后记所述,主要是受到洛秦先生的提议和鼓励。当时,王勇等希望他以口述史的方式完成写作,但在口述史采访过程中,若遇到不会发问的采访人,交流往往不畅,从而影响写作进度。2009年年初,年近八十的陈先生在其家人的帮助下学会了用写字笔和写字板将文字录入电脑。2012年年底,《回

---

① 摘自2014年6月7日陈聆群先生的《白茆之行的点滴回忆》。该文是陈先生通过Email发给笔者的邮件附件。这些文字经陈先生整理后,部分文字收录《岁月悠悠——我在上音的学教散记》,见其第1—2页。

② 摘自2014年6月7日陈聆群先生的《白茆之行的点滴回忆》。该文是陈先生通过Email发给笔者的邮件附件。这些文字经陈先生整理后,部分文字收录《岁月悠悠——我在上音的学教散记》,见其第1—2页。

望》的第一章"懵懵懂懂踏上音乐路",就开始落笔于陈先生居住的常熟虞山脚下的见山斋。

陈先生告诉笔者,写作此书时,他常在凌晨4点多起床,依靠写字板和写字笔,一字一字输入电脑,用了将近9个月的时间,终于完成了近20万字的《回望》。① 2014年4月,上海音乐学院出版社出版了《回望》。2014年6月25日,"陈聆群教授新著《八十回望——我的音乐历程》出版暨学术思想研讨会"在上海音乐学院召开。对于这本书,戴嘉枋的《陈聆群先生和他的〈八十回望〉》②和居其宏的《严肃史家在反思求索中的自我考问——陈聆群教授〈八十回望〉读后》③均有中肯客观的赞赏和评价。

陈先生有一个写作习惯:在每段文字成文后习惯性地标记写作时间,有的甚至标明写作地点。翻开《岁月悠悠——我在上音的学教散记》,笔者发现多篇文章整理题记于2015年5月的常熟,如《忆夏野先生与"中国音乐史学生论文评选"》《良师净友风范永存——追念夏野同志片段》《我写〈读戴杂记〉和就此在"中国音乐史高层论坛"上的即席发言》《关于"海派文化""海派音乐文化"若干疑义的提问(发言提要)》《从国立音乐学院到国立音乐专科学校——上海都市音乐文化高端的成型(提要)》《拟在谭小麟百年研讨会上发言(提要)》《中国近现代音乐史研究在上海音乐学院》等。

陈先生热爱常熟的山山水水,特别喜欢丹桂飘香时的常熟。在陈先生晚年居住的常熟中山南路小院里,有一棵茂盛的桂花树,金风送爽之时,小院满是桂花香。如今,又到了金色的秋天,笔者忆及陈先生院子里的桂花树和满园的桂花香,又增添了对他的怀念。

## 二、家在吴江

在今苏州市吴江区原芦墟镇和环汾湖四周的乡镇以及沪浙毗邻地区乡村绵延500平方公里的区域,流传着吴歌的另一个支脉:芦墟山歌。童年时代的陈先生常与家人一起,居住在吴江芦墟镇白荡湾,他也一直称自己是"芦墟镇白

---

① 郭树群."困知"史识之"传神"——续谈李纯一先生的治学精神[J].人民音乐,2019(7):4-7.
② 戴嘉枋.陈聆群先生和他的《八十回望》[J].音乐艺术,2015(1):131-139.
③ 居其宏.严肃史家在反思求索中的自我考问——陈聆群教授《八十回望》读后[J].音乐艺术,2015(1):140-143.

荡湾人"①。在《岁月悠悠——我在上音的学教散记》中，陈先生这样描述他的故乡："我的故乡白荡湾，是苏州吴江芦墟东元荡湾处的一个水乡村落，我的祖居应该是在小村的中央，门前有一条清澈见底的小河，对岸有十来家门户……"

陈先生的父亲陈孟豪(1912—1966)，芦墟镇爱好村白荡湾人，青少年时代就读于省立吴江乡村师范学校，思想进步，因从事革命活动，被学校开除。民国22年(1933)1月，中共地下党员刘淇组织发起秘密读书会，陈孟豪和爱人归青田从老家赶到吴江，参与组织工作，在四年级学生中发展会员。抗日战争时期，陈孟豪曾两度与上海地下党组织进行工作联系，并被捕坐过牢。后在家乡西面的莘塔镇办起流动图书馆，出借马列书籍和普罗文艺(即无产阶级文艺)读物。

抗日战争胜利后不久，陈孟豪和妻归青田奔赴华中解放区，在新华日报社工作，后调到山东大众日报社。1957年，夫妇俩双双被错划为"右派"，1961年，夫妇俩被遣返到芦墟镇白荡湾村劳动。1964年，归青田在贫病中去世。1966年9月5日，陈孟豪也投河自尽。② 1979年，山东大众日报社对陈孟豪、归青田夫妇改正、平反，并派人到上海向其家属、到芦墟镇向公社党委宣布决定，恢复他们夫妇的政治名誉。

在陈先生父亲离世的1966年，陈先生在上海音乐学院担任学院党委书记钟望阳的秘书，正处在被造反派强烈冲击之中，无法抽身去白荡湾料理父亲后事。在之后的四十多年里，陈先生一直为未能尽人子的职责而心存内疚与遗憾。自1998年6月起，陈先生开始向芦墟镇相关部门去信求助，了解其父母离世前的境况，寻找父母的终老之地。在之后的几年中，一直无果。2003年12月3日，陈先生随上海音乐学院黄白教授一起参加芦墟山歌研讨会，这再一次勾起他对父母的思念，想了解父母生平的愿望更加迫切。2005年4月，陈先生收到了芦墟镇方面寄给他的《芦墟镇志》，当他读到该书记载的父亲陈孟豪的生平时，更是感慨万分，更加想知晓父母生前的境况。

说来也巧，芦墟镇"非物质文化遗产"芦墟山歌代表性传承人之一的杨文

---

① 陈聆群.岁月悠悠——我在上音的学教散记[M].内部出版,2017:123.
② 中共吴江市党委工作办公室.中共吴江地方历史:第1卷(1921—1949)[M].北京:中共党史出版社,2006:241-248.

英的丈夫陈年青,在1968年插队时正好被安排在白荡湾爱好三队,他住的房间恰是陈先生父亲生前住过的。陈年青还见到过陈先生父亲陈孟豪留下的笔记本。在得到这个重要线索后,通过多方努力,在陈年青和白荡湾乡亲们的帮助下,陈先生终于在2009年清明后和家人去吴江芦墟白荡湾一带,找寻到了父母的终老之地,了却了多年来的心愿。

### 三、苏南文化对陈先生的影响

除了上述陈先生与常熟和吴江芦墟白荡湾的情缘,陈先生还热爱苏州弹词。陈先生在回忆起带教的几位博士、硕士生时,总会提及对苏州弹词的热爱。1981年,贺绿汀老院长曾提醒陈先生:"中国近现代音乐史研究也应该包括对传统音乐在近现代发展状况的研究。""从此我更是放在心上,总想对此有所探讨,曾经就自己有所了解的越剧音乐和十分喜爱的苏州弹词音乐等,尝试着做过一点课题研究。尤其是到了2003年,因为阮弘报考而成为我的博士研究生,就带来了一个大好机会。"①阮弘立志研究与江南丝竹相关的课题,正好与陈先生想研究传统音乐近代发展的愿望相契合,这带给他们"在更广阔的学术天地里畅游的体验"②。可见,陈先生热爱的苏州弹词还对他的研究和教学产生了影响。

陈先生的母亲归青田出生于常熟当地的名门望族,接受过很好的教育,在陈先生很小的时候,母亲就教他背诵《古文观止》。归青田还在吴江当地创办乡村小学堂,为幼年的陈先生播下热爱读书的种子,启蒙幼小的他。陈先生的父母早年毕业于省立吴江乡村师范学校,这所学校的前身是江苏省立第一师范分校及省立苏州中学乡村师范科。父母的才学和品行启迪着幼年的陈先生。童年时陈先生在吴江芦墟白荡湾"钓河虾,捉塘里鱼"的景象,到了晚年他还记忆犹新。苏南特有的"小堂名"和宣卷先生吹吹打打自奏乐器念念有词的场景,使得陈先生在很小的时候就受到了江南文化的熏陶。陈先生的父母和姑父姑母很早就走上了革命道路,这些都对陈先生的成长产生了影响。

晚年的陈先生对自己的要求愈发严格,也更加专心致志地从事他的专著写作。他曾和笔者说,写《回望》的时候非常专注,以至于连和他同住一幢楼的林

---

① 陈聆群.八十回望——我的音乐历程[M].上海:上海音乐学院出版社,2014:159.
② 陈聆群.八十回望——我的音乐历程[M].上海:上海音乐学院出版社,2014:160.

友仁先生离去都不知道。陈先生哪来的定力和毅力,在耄耋之年笔耕不辍,于2014—2017年连续出版两本专著?据笔者推断,受其父亲陈孟豪的影响较大。

陈先生的父亲陈孟豪留下的绝笔"辞世绝唱"①的末句是:"请接受我的教训,革命就得革到底。"在《岁月悠悠——我在上音的学教散记》后记中,陈先生这样阐述自己对这句话的理解:"至于对每一个要革命的个人而言……自己还必须既要有正确的人生信念,也要有准确的人生定位,还要有足够的人生智慧;而最重要的是要记住:只要按正确的人生信念,以准确的人生定位,充分发挥自己的人生智慧,尽心尽力地去做了,就是将革命进行到底了。"②

在笔者看来,晚年的陈先生对自己的要求近乎严苛,他不停地写作,将自己的人生经历、参加的学术研讨会、对故乡白荡湾的追忆和寻找父母在白荡湾的终老之地等事项进行整理,或许正是为了实现他父亲未尽的"将革命进行到底"的遗愿而做的最后努力。

据陈先生回忆,1937年在抗战中他随母亲从上海逃难到吴江芦墟白荡湾,在下乡抗日救亡的学生那里学会了第一首歌《义勇军进行曲》起,他就跟随父母走上了革命道路;1945年,12岁的陈先生随父母到达华中解放区首府淮阴,辗转到达新四军第四师师部所在地宿县城区;1946年被送进干部子弟学校,随着战争爆发,又被编入淮北淮海中学宣传慰问团,加入宿北战役前线,从事伤员的护理和转送工作,经受战争与炮火的考验和洗礼;1947年年底,被招进三野文一团当学员,张锐、沈亚威等老师在他心田播下了热爱音乐的种子;1948年4月到1952年10月,在新安旅行团工作,经历了中华人民共和国成立前夕宣传工作的紧张和开国大典的狂欢……在"华东文化部新旅歌舞剧团"担任指挥的陈先生在发现自己的音乐知识缺乏后决心报考音乐学院,后又参加了华东戏曲研究院的工作,他萌生了对中华戏曲的热爱,1955年开始发奋自学音乐理论知识,1956年9月如愿以偿到上海音乐学院理论作曲系报到。陈先生如此走过了艰难曲折的求学之路。

陈先生本人就是一部鲜活的中国近现代音乐史。他留世的著作为后人的

---

① 陈聆群.岁月悠悠——我在上音的学教散记[M].内部出版,2017:135.
② 陈聆群.岁月悠悠——我在上音的学教散记[M].内部出版,2017:163.

中国近现代音乐史研究提供了史料。在生命的最后几年,他还在为中国音乐史学研究做贡献。陈先生几乎是用一生的努力在弄清楚一个问题——"将革命进行到底",并用实际行动践行"将革命进行到底"。他一生勤勉,"在编史的同时出版了研究心得《中国近现代音乐史研究在20世纪——陈聆群音乐文集》,又旁及诸篇相关论文:《中国民主革命时期音乐简史》《反思求索　再事开拓——对中国近现代音乐研究的回顾与展望》《太平天国音乐史事探索》《曾志忞——不应该被遗忘的一位先辈音乐家》《从新披露的曾志忞史料说起》等,形成了'北汪南陈'的态势,成为中国南方的中国近现代音乐史之泰斗"[①]。

陈先生诸多的学术成果和对20世纪中国近现代音乐研究所做的贡献,大家是有目共睹的。虽然,陈聆群先生出生在上海,但他与常熟和吴江的缘分贯穿了他的一生,他也一直将苏南当成了"家"的所在地。在苏南文化浸润和滋养下的陈先生,以坚韧的毅力和坚定的人生信念,终生阐释了热爱中国近现代音乐史研究和吴地音乐文化的情怀。

2019年9月20日,在"苏州历史与江南文化学术研讨会"上,华东师范大学文学研究所所长、中文系教授、博士生导师胡晓明先生在《从江南文化特质看苏州》的讲演上,提到了概括苏州文化特色的八字:灵秀(优雅、精致)、刚健(隐忍、坚韧)、深厚、温馨。陈聆群先生作为"苏南人",他身上既体现出品格和个性中的隐忍和坚韧,也体现出他对苏州这片土地的深厚情感。从他与老伴近六十年的相扶相伴和幸福的家庭生活来看,他的晚年生活又是温馨优雅的。

最后,请让笔者借用中国音乐史学会会长、上海音乐学院博士生导师洛秦教授的话结束此文:"陈聆群先生为中国近现代音乐史学创建者之一,其一生见证了学科自开端走向成熟的历程,为此做出了重要贡献。陈先生治学勤勉、严谨,善于思考、反思,为音乐史学家之典范,永远活在我们心里。"

---

① 钱亦平.勾勒陈聆群教授的肖像[M]//陈聆群.岁月悠悠——我在上音的学教散记.内部出版,2017:85-87.

# 城市音乐视野下传统音乐的兴衰更替研究
## ——以苏州弹词音乐为例

霍运哲

（苏州大学　江苏　苏州　215400）

**摘　要：**

人类社会从原始聚落、部族逐渐发展至城市形态,政治、经济、文化逐渐因城市的兴起而集中并杂糅。音乐,作为文化的一部分,受到城市发展的影响,反之,音乐也成为城市文化中不可分割的一部分。华夏五千年文明,朝代的更替讲述了各城各市兴盛衰落的故事。自唐宋时期起,苏州城逐渐兴起,逐步成为历朝历代政治、经济、文化的中心,苏州文化蓬勃发展。千年间,苏州孕育并壮大了诸多艺术形式,苏州评弹作为苏州文化的一种,是苏州城市的标志和缩影。从城市音乐的角度研究苏州弹词音乐的兴盛,是从政治、经济、文化的角度挖掘苏州弹词音乐形成与发展的深层次原因,亦是用来探究将苏州弹词音乐作为苏州城市标签的根本原因。

**关键词：**

苏州　城市音乐　弹词　兴衰更替

## 一、苏州弹词音乐发展脉络

"苏州弹词"与"苏州评书"共称"苏州评弹"。"苏州弹词"为又说又唱的

说唱类艺术形式,以三弦、琵琶等为伴奏,民间俗称"小书",而"苏州评书"只说不唱。"苏州弹词"与"苏州评书"虽各有渊源,但演出场所、师门行规、语言形式等有诸多相同之处,故讲到"苏州弹词"之时,难免会涉及些许"苏州评书"的内容。

　　苏州弹词音乐历史悠久,虽难以断定苏州弹词音乐究竟源于何种艺术形式,但历史上所记载的诸多曲艺形式与苏州弹词音乐均有渊源。据《西湖老人繁胜录》中记载"说涯词只引子弟,听陶真尽是村人",南宋时期,"涯词""陶真"两种说唱形式已在城市和农村形成一定的规模,拥有一定的听众;元《通制条格》(卷二十七)记至元十一年(1274)事"顺天路束鹿县镇头店聚约伯(百)人,搬唱词话"[1],元初的"词话"设场于店内,听众多达上百人,规模巨大;明田汝成《西湖游览志余》二十载"杭州男女瞽者,多学琵琶,唱古今小说、平话,以觅衣食,谓之陶真"[2],明朝"陶真"的演出形式类似于如今的弹词艺术,是盲人的谋生手艺;至清代,据马如飞《杂录》记载,苏州南词艺人王周氏在乾隆皇帝南巡时曾于御前弹唱,后随帝至宫内演出,告病返苏后建立艺人行会组织"光裕会",从此苏州弹词大盛[3];清朝中后期,弹词艺术逐具规模,已于城市中成立行会组织。

　　从上文所引证的弹词音乐发展脉络来看,弹词音乐是由多种同时期的曲艺艺术杂糅而成,且弹词音乐形成与发展于城市之中、市井之间。城市是社会功能组织的聚集地,关于城市音乐文化,洛秦在文章《城市音乐文化与音乐产业化》一文中提出:

　　城市音乐文化是在城市这个特定的地域、社会和经济范围内,人们将精神、思想和情感物化为声音载体,并把这个载体体现为教化的、审美的、商业的功能作为手段,通过组织化、职业化、经营化的方式,来实现对人类文明的继承和发展的一个文化现象。[4]

　　苏州弹词音乐是苏州市民阶级的精神、思想和情感凝练而成的艺术形式,

---

[1] 钱玉林,黄丽丽.中华传统文化辞典[M].上海:上海大学出版社,2009:532.
[2] 吴宗锡.评弹文化词典[M].上海:上海汉语大词典出版社,1996:7.
[3] 苏州市地方志编纂委员会.苏州市志[M].南京:江苏人民出版社,1995:724.
[4] 洛秦.城市音乐文化与音乐产业化[J].音乐艺术,2003(2):41.

这一艺术形式以教化的、审美的、商业的功能作为手段,通过组织化、职业化、经营化的方式,实现对弹词音乐中所蕴含的文明特征的继承和发展的文化现象。

## 二、苏州城市文化视野下的弹词音乐

苏州属于吴文化地区,历史悠久,吴文化源于太湖三山遗址等旧时器文化,先后发展并形成了崧泽文化、良渚文化等村落文化,不显于宋朝前,于明清时期后来居上,成为重要的中华文化组成部分。吴文化以精致巧雕的园林艺术及细腻秀丽的手工艺术为物态文化特征。以香软酥糯的吴侬软语为语言文化特征,以风度翩翩而又忧国忧民的文人墨客为行为文化和心态文化特征,苏州城市文化亦如此。

苏州弹词音乐艺术并非脱胎于吴文化,而是北方曲艺音乐受南方城市文化影响的产物。五千年华夏文明史,绝大多数政权均以关中地区或北方地区作为政治核心,形成了大量以中州韵和北方方言为基础的曲艺音乐。相较于北方长时间的统一,南方地区仅南宋时期定都临安(今浙江杭州),在漫漫历史长河中,南方地区的文化并未被强大的北方文化吞并,反而以自身独特的文化魅力,潜移默化地将北方音乐文化逐渐本土化。南宋王朝携大量北方文化南迁,并建立了长达150年的南方政权,这促成了南北文化的交融,致使北方曲艺音乐南方化。在苏州弹词音乐的剧目、曲牌名称、声腔特征中均能找到北方曲艺音乐的影子,譬如剧目名称中包含中原及北方名词,在"起角色"时会使用中州韵作为声腔等,这也说明了苏州弹词音乐源于北方,是北方曲艺音乐受到苏州城市文化影响的产物。

苏州弹词音乐是北方曲艺受到吴文化影响而形成的曲艺形式,其舞台布景、唱腔用词、书目内容等,都是苏州城市音乐文化的直接体现。

### 1.舞台布景是苏州物态文化特征的体现

吴文化以瓷器、玉雕、刺绣等闻名遐迩,擅长在狭小的布局之下做精细的布置,"螺蛳壳里做道场"正是苏州物态文化的标杆。

苏州弹词音乐对演出场所的硬件需求较低,上至园林饭店,下至酒肆茶馆,但凡能放置一桌两椅之地,均是说、噱、唱、演的理想场所。弹词演出时正对观众搭建"书台",面积远小于观众席,书台正中间置一方书桌,视当场演员数量,

或两张书椅摆书桌两侧,或一张书椅放书桌正中间,坐演弹词。仅在书桌之上,放一方醒木、一套茶具、一柄折扇等,这些都可充当戏中的道具。茶杯茶盏既是演员解渴饮水的茶具,又是演员描绘角色动作时的道具。此外,演员在演唱间隙,还可以将乐器放置于书桌之上,目光所见之物,皆无所不尽其用,看似狭小的一方天地,却有精妙的布局门道。

苏州弹词音乐所用的伴奏乐器同样也是苏州极繁极简的物态文化特征的另一种展现。苏州弹词常用小三弦和琵琶作为伴奏乐器,两者均属于弹拨乐器。琵琶与小三弦的构造均简洁大方,音域宽阔,演奏技法众多,各音域音色均有不同,在演出时更是能够塑造多样的人物性格。如,既能展现《潇湘夜雨》中雨打芭蕉的悲凉凄惨,又能塑造《海上英雄》中英勇顽强的解放军形象,还能刻画《珍珠塔》中对爱情矢志不渝的方卿形象,等等。

2.唱腔用词是苏州语言文化特征的体现

吴侬软语是吴地语言文化的主要特征。[①] 苏州方言语音温婉柔和、语调婉转、词腔圆润,柔和的苏州话因其轻灵、温婉、清丽的语音语调成为苏州城市文化中必不可少的文化烙印和背景符号,苏州弹词音乐正是建立在吴侬软语的语调唱腔之上的语言艺术,具体体现在文本创作和现场演出之中。

苏州评弹以"说"和"唱"来讲述故事,以说表为主,以唱腔为辅,主要的剧情内容依靠苏州方言的念白推动,"唱"是"说"的延续,以唱腔为例,唱腔中的语言脚本是基于苏州方言架构而成的。弹词音乐中的唱腔分为书调体和曲牌体,书调体是以语言的朗诵调为基础,吸收戏曲中板腔结构而形成的,常采用七言上下句的句式结构,且主要为"四三"句法和"二五"句法,其中,"四三"句法的第四字、"二五"句法的第二字必为平声,但苏州方言的韵母数量与普通话差异甚大,使得普通话中的仄声在苏州方言中体现为平声。如《白蛇传·断桥》中唱词:

西湖今日重又临,往事思量痛彻心。

这两句唱腔,上句为"二五"句法,普通话中"湖"字发音为第二声,属仄声,

---

① 陈书禄,纪玲妹,沙先一.江苏地域文化通论[M].南京:江苏教育出版社,2014:57.

而在苏州方言中,体现为第一声平声;下句为"四三"句法,普通话中"量"字发音为轻声,而在苏州方言中,体现为第一声平声。

这样的例子在苏州弹词音乐的唱腔文本中比比皆是,除此之外,实际唱腔中常基于七言上下句的结构,添加辅助性词汇使语句通顺或表现人物情绪,这些辅助性词汇往往带有苏州俚语特征。例如《珍珠塔》方太太唱段中的唱词:

君王(格)尚有草鞋亲。

"格"这个词,在苏州方言中属于语气助词,在日常生活中常被使用。笔者赴太仓沙溪书场听书时发现,说书先生在唱腔中大量穿插着诸如"格""末""喏"等语气助词,这些助词虽少见于所记载的弹词书目谱例之中,但在实际演出中会大量出现。

不管是弹词脚本的编纂也好,还是实际演出中的用语也罢,苏州弹词音乐虽然在起角色或是说白时使用其他语系语言,但绝大多数情况下均是使用苏州方言。而苏州方言也在潜移默化中影响着弹词音乐的脚本创作,其影响最深的点在于唱腔段落中"唱词"与"唱腔曲调"的结合。毫无疑问,苏州弹词音乐的唱腔曲调受苏州方言特征的制约,曲调唱腔旋律的写作必然符合苏州方言特征,正是曲艺音乐"腔从于词"的客观规律,使得苏州弹词音乐的旋律因苏州方言而有别于其他地区弹词音乐的旋律。

3.书目内容是苏州行为文化和心态文化特征的体现

吴宗锡所著的《评弹文化词典》中记载有苏州评弹书目404篇,其中评话书目77篇、弹词书目327篇。弹词书目中,以有情人终成眷属的爱情故事和契合历史借古讽今的政治故事为主。同样,笔者在《中国民歌集成·江苏卷》中发现,所记载的苏州地区的民歌都是歌颂美好生活的小调歌曲,仅太仓、昆山地区有零星的几首劳动号子。苏州人热爱生活,重视生活质量。民国时期,苏州作为重要的通商口岸,经济繁荣,终日忙碌的码头工人结束了一天的劳作也要到附近的茶馆听一听评弹,一听便是一整套书,一整套书短则半个月、长则三十天。这种以"偷得浮生半日闲"的心态主导休闲娱乐的行为,成为弹词音乐在苏州繁荣昌盛的一个原因;同时,热爱生活的苏州人重视生活中的每一个细节,脱胎于生活的艺术作品也是城市生活的另一种展现,弹词书目中的爱情故事,

往往也将故事背景安置在听众身边,讲述落榜书生跌宕人生的《情探》、描绘凄婉爱情故事的《双珠球》、道明真假冤案的《十五贯》等,都是发生在街坊身边的故事,生活气息浓郁。

对生活的热爱并不代表消极避世。苏州地区自古以来崇文重教,在孕育了大量杰出人才的同时,也将"忧国忧民"的心态情怀深深地刻入每一位读书人的心中。苏州文人范仲淹的"先天下之忧而忧,后天下之乐而乐"、昆山文人顾炎武的"天下兴亡,匹夫有责"等,都是苏州人心怀天下、学以致用心态的外在体现。弹词书目鳞次栉比,鲜有纯粹脱离君王政治的书目,《情探》中的落榜书生终因沉溺于功名利禄并抛弃糟糠之妻而不得善终;《双珠球》中阻挠有情人终成眷属的政治因素,终因书生高中状元而烟消云散;《十五贯》中被腐败知州严刑逼供的无辜人家,终因清官查案而含冤昭雪;等等。以上这些皆是苏州文人墨客胸怀天下的心态的外在表现。

曲艺音乐书目内容的特征也是一城一地人民心态及行为的重要风向标,苏州弹词音乐的书目数量之巨,直观地体现了苏州地区的文化发展水平之高、市民受教育程度之高。苏州文人墨客数量众多,文人墨客的普遍价值观主导了剧本写作的主要内容,而听众对于剧本的演出反响也直接影响了文人墨客在创作过程中对题材的把控。总而言之,时至今日所存在的历史书目都是城市中市民阶级选择的结果,是城市文化的最终体现。

### 三、城市文化视野下苏州弹词音乐的兴衰原因

苏州弹词音乐是受城市文化熏陶而形成的曲艺形式,其发展轨迹受政治、经济因素的影响。古中国的大一统政权多以北方作为政治中心,仅明初两代帝王定都南京,苏州地区并未因远离北方政治中心而经济衰败,相反,地理环境的优势给吴语地区带来了扎实的经济基础。自宋朝起,南方手工业蓬勃发展,地方财政税收稳固上升,新兴城市规模逐渐扩大,市井民众逐步形成聚居模式,"仓廪实而知礼节,衣食足而知荣辱",经济上的富足使得市井民众有能力追求精神上的享受,苏州弹词艺术开始以商业化的手段发展出一个完整的产业体系。明田汝成《西湖游览志余》二十载"杭州男女瞽者,多学琵琶,唱古今小说、平话,以觅衣食,谓之陶真";清中后期,王周氏成立光裕社时,社中弹词艺人仅

200余人,至清末民初,人数已增至2 000余人①;民国时期,弹词大家蒋月泉之父蒋仲英从事书场票务工作,伊时已是当时最大的票务经理,收入不菲②;至20世纪30年代,光专业书场③就有数十家,仅上海老城隍庙内就有七八家之多,新式书场鳞次栉比。④

苏州弹词音乐在很长一段时间中作为市民重要的娱乐项目,从一开始男女瞽者的谋生手艺,逐渐凝聚成规模宏大的娱乐产业链,稳步发展。但成也萧何、败也萧何,当弹词音乐不再是大众钟情的娱乐消遣方式之时,商业价值的丧失致使弹词音乐的发展遭受了断崖式的打击。

城市音乐文化是市民阶级精神、思想和情感的物化,随大众审美的变化而变化。20世纪70年代末80年代初,大量新文化、新事物随着改革开放步入市民的视野,苏州因毗邻上海,率先接触了刘文郁、邓丽君等人的新音乐,卡拉OK、歌舞厅等新的娱乐场所迅速占据苏州市场,电视剧、电影、动画片也随之改变了苏州市民的消遣娱乐方式,市民阶层的审美情趣因此发生改变。收音机、电视等多媒体的普及,从一定程度上也为苏州弹词音乐带来了新的传播方式,但新时代下娱乐项目的多元化,致使苏州弹词不再成为符合新一代苏州人审美情趣的娱乐方式,进而影响了苏州这座城市的文化特性,仅1985年至1988年,苏浙沪的书场就从180余家下降至41家,书场听众从414万人次/月骤降至112万人次/月。⑤时至今日,苏州所剩的弹词书场寥寥无几。以太仓地区为例,笔者在走访过程中仅在沙溪古镇上找到一家还在营业的书场,听众数量虽不少,但绝大多数听众都是古稀之龄,甚至耄耋之年。

所幸,苏州弹词音乐并未因此而逐渐销声匿迹。2005年经文化部批复,苏州评弹正式列入《国家级非物质文化遗产名录》,随之而来的各项政策为400多岁的苏州评弹打开了新篇章,苏州弹词焕发出新的活力,再一次步入公众的

---

① 苏州市地方志编纂委员会.苏州市志[M].南京:江苏人民出版社,1995:724.
② 唐燕能.皓月涌泉——蒋月泉传[M].上海:上海人民出版社,2014:8-12.
③ 据吴宗锡所著《评弹文化词典》中解释,书场指的是评弹演出场所,根据其经营性质分为专业书场(又称"清书场")、茶楼书场、舞厅书场等书场类别。
④ 赵颖胤.苏州评弹的兴衰分析[D].南京:南京艺术学院,2009:12.
⑤ 赵颖胤.苏州评弹的兴衰分析[D].南京:南京艺术学院,2009:12.

眼帘。

### 四、苏州弹词音乐中的城市文化价值

城市文化是一城一地经过千年堆叠而成的普遍特征,即便是在现如今飞速发展的经济情况下,也依旧不会产生迅速的转变,只会在时间的浇灌中,继续贯彻"一方水土养一方人"的城市特征。城市音乐亦是如此,苏州弹词音乐只会在新时期的条件下更进一步弘扬吴文化特征。

苏州弹词音乐虽已不再以畅销商品的身份出现在社会上,却完整地保留了它退出历史舞台时的模样,成为展馆中珍贵的历史文物,是研究苏州城某一特定时期城市音乐的极好例子。对于弹词音乐,我们不应将之孤零零地置于高墙之中孤芳自赏。作为历史的见证者,苏州弹词音乐本身带有诸多历史的痕迹,是历史上苏州城市文化的完美"文物",除了将之视为理论研究的"活化石"外,还应当将之视为展示那个年代苏州历史文化特点的"镇馆之宝",继往昔绝学之精髓,扬苏州城市文化之璀璨。

**参考文献:**

[1]吴宗锡.评弹文化词典[M].上海:上海汉语大词典出版社,1996.

[2]苏州市地方志编纂委员会.苏州市志[M].南京:江苏人民出版社,1995.

[3]洛秦.城市音乐文化与音乐产业化[J].音乐艺术,2003(2):40-46.

[4]陈书禄,纪玲妹,沙先一.江苏地域文化通论[M].南京:江苏教育出版社,2014.

[5]唐燕能.皓月涌泉——蒋月泉传[M].上海:上海人民出版社,2014.

[6]赵颖胤.苏州评弹的兴衰分析[D].南京:南京艺术学院,2009.

# 廊桥蜿蜒通幽处,妙伶昆曲三绕梁
## ——谈昆曲与园林的内在因缘

李 林

(华南理工大学 广东 广州 510000)

**摘 要:**

昆曲自诞生、发展以来,便与园林有着某些内在的交织,并在意境上相通相合。"曲"乃"园"魂,"园"促"曲"生。本文通过共生的文化发展背景、相通的审美情趣、创作构思等追寻昆曲与园林的内在因缘,探索昆曲与中国传统文化、城市文化之间的关联。

**关键词:**

昆曲 园林 内在因缘

"花繁秾艳想容颜,云想衣裳光璨"[①]"闲凝眄,生生燕语明如翦,听呖呖莺声溜的圆"[②]……六百多年前,伴随着绵长圆润的曲笛声,山水萦绕、花木繁茂的苏州园林里时常能听见音调清丽、唱腔婉转的昆曲音律,婉约柔美的音声一如碧波荡漾般泛起涟漪,悠悠然地飘在廊桥蜿蜒通幽之处,余音绕梁三日。昆曲自诞生、发展以来,便与园林的一些意境相通,产生了内在的相互交织的

---

① 歌词引自清代戏曲家洪昇《长生殿·惊变·泣颜回》。
② 歌词引自明代戏曲家汤显祖《牡丹亭·游园·皂罗袍》。

缘"。"曲"乃"园"魂,"园"促"曲"生,昆曲与园林的"情投意合",不仅体现在共生的经济文化发展背景上,更体现在相通的审美情趣与创作构思上。

交通便捷、农事传统悠久的江南小城——苏州,不仅本地人才辈出,外地文人骚客也云集此地施展抱负。随着苏州城市的发展和市民阶层的壮大,城市文化生活日益丰富,作为城市文化重要组成部分的音乐也呈现出丰富多彩的局面。其中"启口轻圆,收音纯细"[1]"一字之长,延至数息"[2]的昆曲,以幽柔婉转之声轻诉着苏州文人的含蓄典雅,与廊腰缦回、曲径通幽的苏州园林不谋而合,并以"你中有我,我中有你"的状态持续了数百年。

"居庙堂之高则忧其民,处江湖之远则忧其君"[3],明清时期归隐的达官贵人回到苏州后,多以修筑园林、编演昆曲来掩盖忧世忧民的心思,在厅榭精美、树林荫翳的私家园林中饮茶看戏,暂且忘却心中的庙堂之君,昆曲和园林成了他们的最后一方乐土。不少名门望族还在自家园林中蓄养家班,即便倾尽家产也乐此不疲。家班以主人为核心,园林的一家之主即昆曲的一班之主,他们演唱昆曲,并根据演唱与编舞的需要收养约十二名年轻姑娘入班,蓄家班,养女乐,并邀请其他文人雅士到家中评鉴。元末有"声伎之盛甲于天下"的顾瑛家班,明有申时行家班、王锡爵家班,清有李渔与乔复生、王再来的上乘女乐。昆曲在园林中迅速成长,园林成了昆曲的实验剧园,昆曲的程式、脸谱及折子戏都在园林中得以发展。不少痴迷于昆曲的官人带着家班到各地任职、巡演,使昆曲成为官腔,传遍大江南北,各形各色的"雅园"成了文人喜好之所。

从古到今,昆曲与园林的关系藕断丝连,彼此交融、彼此成就,从而形成了让无数人追求和向往的古典和精致。如今,也有不少人试图将现代版的昆曲演出搬入园林,找回园林与昆曲相融合的感觉。例如1999年由陈士铮指导、在林肯戏剧演艺中心演出的《牡丹亭》的舞台布景,与苏州园林内的昆曲舞台如出一辙,不但有假山池沼、歇脚亭,还有活生生的鸭子在池沼中游弋,活泼热闹地还原了苏州园林里看昆曲的场景。尽管有人诟病这种做法,还有些观众认为一

---

[1] 出自明代戏曲声律家沈宠绥《度曲须知》。
[2] 出自明代金石家顾起元《客座赘语》。
[3] 出自宋代文学家范仲淹的《岳阳楼记》。

些模仿的细节并不适用于舞台,譬如活生生的鸭子过于聒噪,糟蹋了全曲的听觉效果,但其最初的想法仍是还原从前那种将昆曲置于园林的观演环境和方式。除此之外,还有白先勇执导的青春版《牡丹亭》,他摒弃了复杂的现代框架化的舞台,让昆曲的舞台回归本原,回归到明清唱曲者在真实的园林舞台上粉墨登场时仅用一桌二椅便营造出无限遐想之情形。昆曲与园林的关联总能吸引着人们去追寻、去探求。不仅如此,昆曲和苏州园林的缘分更多地还体现在内在的结构相合与意境相通方面。

一、结构相合

明末戏曲理论家王骥德在《曲律·论章法第十六》里将戏曲音乐的章法比喻成建造宫室:"作曲,犹造宫室者然。工师之作室也,必先定规式……"①虽以宫室作比,但也透露出昆曲与园林的建筑构造有所关联。

1.水磨、红木暗相合

谈及一座园林的构成,或许会先想起园林构成的材料,由此便能想到园林各处的亭台楼阁,想到曲径通幽的数十处回廊,还有精雕细琢的画柱,从而发现打造园林建筑最多的木材莫过于红木,并且它的制作工艺恰与昆曲"水磨腔"的名称来源有关。《振飞曲谱》的"原序一"曾提到昆曲之所以被称作"水磨腔"的缘由:"吴下红木作打磨家具,工序颇繁,最后木贼草蘸水而磨之,故极其细致滑润……"②"水磨腔"的"水磨"二字取"用木贼草擦拭红木而变得光滑细致"之意。红木精细的做工与昆曲细腻的腔调也有着异曲同工之处:红木做工优良且精美,讲究细腻而光滑;昆曲的唱腔也讲究圆滑,讲究婉转而悠扬。如此看来,他们的"建筑"就构成的"材料"而言竟不谋而合。

2.门厅、段数巧相构

两者不仅在构成的材料方面产生因缘,还在设计构思方面有所相合。王骥德在《曲律·论章法第十六》中还提到建造宫室需要"自前门而厅、而堂、而楼……以至廪、庾、庖、湢、藩、垣、苑、榭之类,前后、左右、高低、远近、尺寸无不

---

① 引自明代戏曲理论家王骥德的《曲律·论章法第十六》。
② 上海昆剧团.振飞曲谱[M].上海:上海音乐出版社,2002.

了然心中……"①;而(昆曲)作曲者则"必先分段数,以何意起,何意接,何意作中段敷衍,何意作后段收煞,整整在目,而后可施结撰"②;欲造园林,先造门、厅、堂,再到厨房、园景,需思量好前后、左右、远近的建设;欲写昆曲,先分段数,再思量昆曲的故事情节及起因走向。两者的构思好比多米诺骨牌,层层推进,并等每一处细节都深有把握后再开始创作。

3.回廊、曲牌趣相通

造园者设计园林与作曲者构思昆曲的思路大同小异,园林与昆曲两者各自的内在安排也有巧妙的相合之处,其中,园林的回廊与昆曲的曲牌恰恰是相通的。园林的游览路线都由回廊贯穿连接而成,加之周围景物的修饰点缀,墙上的牌匾和壁画点缀了素朴的回廊,盛开的荷花与假山池沼使回廊变得灵动生趣,每一道廊不仅是园林的一部分,还成了一道独一无二的风景;同样,昆曲的组合为曲牌与曲牌之间的联套,每一只曲牌有完整的故事情节,可以单独拿出来赏听,当所有的曲牌联合在一起时便成了一个大的昆曲剧本。如果说,一套昆曲剧本好比一座园林,每一只曲牌就是一道回廊,所有的曲牌联合起来便是一座园林,一只只曲牌单独排演时便成了一幅幅独立的水墨画,并无残缺感。

二、意境相通

1."移步换景"的留白之境

建筑大师陈从周先生说过,昆曲的曲境与江南园林互相依存,"曲境就是园境,而园境又同曲境"③。传统昆曲在演出时未曾有过多的装饰和道具摆设,舞台道具仅有一桌二椅,舞台皆为空白,屈指可数的幕景实则"包罗万象",这种以少胜多的写意留白之境,通过演员的"移步",实现了戏中场景的变换。此处的"移步",指的是演员在舞台上的程式化的表演,如开门关门、赶车坐轿、摇橹划船等从生活中提炼的程式性表演动作。听众们结合他们演唱的唱词来想象他们身处的情景,看到了"移步换景"。演员手中即便没有船桨,观众们也会设身处地地联想起演员坐在摇摇晃晃的小船上一前一后地荡起双桨;演员将右手

---

① 引自明代戏曲理论家王骥德的《曲律·论章法第十六》。
② 引自明代戏曲理论家王骥德的《曲律·论章法第十六》。
③ 陈从周.看园林的眼[M].长沙:湖南文艺出版社,2007.

马鞭英姿飒爽地一挥,左手用力拉扯马栓,身体因"骑马"的惯性和石路的颠簸而一上一下地移动前行,观众们立即能想象他行走在千山万水之间;梨园弟子将折扇一开,对听众拈花一笑、身子微微下倾、眼神一勾,便成为万紫千红中的一片。昆曲中的时空也变化不一,演员们利用"圆场""过场"等手法来表达自身的行动与所处时空的转换,只看他弹指一挥,时间便过去数天、数年甚至几十年,又或是把瞬间进行放大,转换时空,将几段词句拉成大段慢悠悠地唱……听众随艺人跨越时空,演员们也因自己的"移步"实现了身后景象的变换。

《牡丹亭·游园》中的词:"观之不足由他遣"[①],这"观之不足",也点明了园林的"包罗万象"。同样是蕴藏多重留白之境的园林,也能通过"移步"来感受园林景观的变化,此时"移步"的人变成了造园者和观赏者,他们可漫步在园林之内,从不同角度看到园林通过框景、借景等手法形成的留白和留白带来的无限意境。粉墙为纸,花石作画,走进园林,仿佛置身于一张立体的水墨画之中,走到洞门空窗前,周遭的树木与门窗都为框,框内的假山、花木和爬山虎成了画框内的景物,此为"框景"。框内景物并不多,大面的白墙成了留白之处,人们通过自身的思考与周围景色一同联想,勾勒出一幅生意盎然的园林素描图。移步至空旷处,抬头一望,景色又发生了变化。回廊与楼阁交相辉映,园内的生动活泼景象变成了典雅恢宏的楼阁之境,两旁的屋檐之外有时还能"借景"看见园外隐约可见的寺庙,此时四周环绕的空气皆为"白",留白之中仿佛有仙人在腾云驾雾;日光下澈,竹林之影布于石上、白墙之上,竹叶摇曳生姿,白墙上构成了灵动的水墨画,还有移步途径柔情的流水、幽静淡雅的廊桥、古朴细腻的白墙黑瓦、灵秀的石群……观园者移步至园林的各个角落,在变换的场景中发现园林各式各样的留白之美。

园林与昆曲都共同承载了留白的遐想空间,又表现出意蕴深远的意境。区别于昆曲演员用"移步"实现舞台换景,园林的换景需要游客的"移步",并通过自身的想象与留白的结合,看到留白之境给人带来的幻想与乐趣。

---

① 出自明代戏曲家汤显祖的《牡丹亭·游园·惊梦》。

## 2.虚实相融的曲线美

昆曲的婉转缠绵与江南园林的曲径通幽,无论是创作构思在布局结构上的表现,还是声音在空间中的传播,都呈现出一种虚实相融的曲线美。

园林内空间有限,廊一般净宽在 1.2~1.5 米,净高则 3 米不到。即便如此,用几处弯曲的回廊贯穿起全园的游览路线并形成回路,竟然能让游园者感受到有限空间的精致和回路延伸的无限内涵,在感受到曲线美之余还有"引景"的效果。曲折的布局可以增加景的深度,回廊宜曲宜长、随行而弯、依势而曲,景色层层叠叠,相互穿插,又相互渗透,一如泛起涟漪的湖水,层层荡漾,最终消失在碧波之中。蜿蜒的走廊还能带来意想不到的风景,虽然无法一眼见底,却能感到"柳暗花明又一村"的豁然开朗,有时忽逢假山灌丛,有"斗折蛇行,明灭可见"的虚空意境,夹景、藏景的手法尽现;更有些回廊的尽头写着"峰回路转""别有洞天",引人入胜。

昆曲的曲线美体现在旋律和唱腔的婉转上。昆曲中每个音的走向呈现出弯弯曲曲的旋律走向,以【皂罗袍】中"良辰美景奈何天"一句为例,详见谱例1。

**谱例1**

$$2 \quad 2 \quad | \underline{3.5} \underline{60} \underline{53} \underline{32} \quad \underline{1} \underline{60} \quad \underline{12} \quad | \quad 6 \quad \underline{35} \quad \underline{65} \quad | \quad 3.$$
良　辰　美　　　　景　　　　奈　何　　　　　天

"美景奈何天",它的音高走向犹如随意穿在一根银针上的丝线,看似不经意,却来回蛇行。这句唱词的主要音高由"re、mi、do、la、sol"组成,原是较为平直的旋律,因加入了级进绕行的腔音润饰而变得曲折且富于变化,旋律顿时变得悠扬婉转。

昆曲的唱腔有虚实结合的音色变化美,同时又在这种虚实音色连缀的音高变化中产生了曲线美。"良辰美景奈何天"中的"奈"为去声,昆曲常常在去声的第一个音出口后加入豁腔,即加了一个工尺,使"奈"的音高向上扬起,声调往上,且越往上音量越小,声音也越来越虚。同时,由于音调向上扬起,笔者认为"奈"的轨迹走向呈现出开口向上的抛物线形状。最后,"奈"的前后二字"景"和"何"字为实唱,在与"奈"字唱腔的结合下产生了虚实交融的朦胧感。

橄榄腔也是昆曲中由于音量变化而形成的具有曲线美的腔音。它常常与"宕三眼"有联系,演唱时由轻而响,再由响至轻,例如《长生殿·惊变·泣颜回》的"暂把忧怀同散"的"怀"字(如谱例2)。

谱例2

其中,"怀"字的 re 音出口后音量逐渐加大,而后越唱越轻,像一颗中间粗、首尾细的橄榄,头尾音唱虚,中间音量加大感觉"实",产生了橄榄状曲线的音量变化;再加上"宕"够一板三眼的演唱,有一种虚实相间、一唱三叹的韵味。

昆曲虚实结合的唱腔和弯弯曲曲的旋律走向形成了吴侬软语、细腻婉转的曲线美;园林则以弯弯曲曲的廊为实,将人引入万千的遐想空间与园林各处的藏景之中。看似园林景色为实、昆曲音律为虚,实则二者虚实兼备,以弯弯绕绕的感觉将人引入怡然自得的无限遐想之中。

### 三、慢节奏的生活意趣

与整齐划一的古代城市建筑不同,苏州园林的修筑更体现了建造者对自然山水、世外桃源的喜好,园林形式自然随意,道路曲折迂回,人居其中则可怡神养性,仿佛身在世外桃源而超然物外,这种审美思想和情趣与佛、道的人文内容相辅相成。

园林还有一个别称——"城市山林","城市"与"山林"的组合产生出一种"结庐在人境,而无车马喧"的闹中取静的慢节奏的生活情趣:高墙之外,车水马龙、人头攒动;高墙之内则是另一番亭台楼阁、鱼戏莲叶的悠然景象。园林的高墙隔绝了世俗的尘嚣,亭台楼榭、假山叠石和鸟语花香造就的艺术审美空间需要与之相伴相随的"慢"的生活意趣,它需要慢慢地、细细地品赏。

昆曲的节奏、唱腔造就了慢悠悠的听觉感受与意境,昆曲故事的发展对于听曲者而言早已无所谓,他们实际上在慢慢地品味、观赏演员的技巧和身段,逐词逐句地听润腔的韵味,聆听一字一韵,感受园林内的一花一木与悠扬笛声和台上唱戏人声的交融美……慢工出细活,优雅婉转的水磨腔细腻而清丽,不紧

不慢的身段娉婷婀娜，予人慢的节奏、慢的意趣。最终昆曲那软糯的声腔、曼妙的舞姿与园林的"园境"相吻合，昆曲好似为园林而生，它们的结合构成了一种由内而外的"慢"生活意趣。因受文人的文化浸润，昆曲也就有了不同于地方小戏的雅致：一唱三叹。曲终而意未尽，一唱三叹在含蓄且意未尽之时担负起文人的寄托，像仙鹤遨游在缥缈且带有无限遐想的祥云之中；笛声一丝又一丝地飘在空中，盘旋于屋檐之下，昆曲也如柳絮因风起那般飘在园林之中，它们最终似雪般滴落、融化、升华在曲径通幽的回廊之中，与园内的景色合二为一。

### 四、结语

富裕肥沃的江南一隅，在吴侬软语与车水马龙中孕生了曲高和寡的昆曲与匠心独运的苏州园林；"曲"乃"园"魂，"园"促"曲"生，天人合一的"慢"审美情趣，在追寻自然的园林和一唱三叹的昆曲中无限延伸；含蓄委婉与喜爱留白的创作构思，让古雅逸韵的古典园林与缠绵婉转的妙伶昆音成为文人雅客的精神寄托……它们经历了六百多年的锤炼与打磨，早已成为苏州人的城市瑰宝、形象名片，朝朝暮暮间影响着苏州人的日常生活与闲暇娱乐。

明清时有艺术情怀的状元才子相聚在文化底蕴深厚、经济发达、包容性强的苏州府。"大隐隐于市"，他们隐居于艺术之中，以园林为物质依托，建构自己的精神世界，向其注入内心的审美情趣与人格价值，进而滋养了昆曲，苏州园林也一度成了昆曲的实验剧林。现代生活却不似以往，人们的生活节奏越来越快，此时若沏一壶好茶，寻几位友人相约园林之中，端坐在舞台前的池沼边怡然自得地赏评昆曲，感受这种承载着时间的"慢"文化艺术，便能让快节奏的现代生活慢下来，重拾起"慢"的生活意趣，以"慢"静心，以静生慧……

**参考文献：**

[1]陈从周.看园林的眼[M].长沙：湖南文艺出版社，2007.

[2]陈益.昆曲百问[M].上海：上海古籍出版社，2012.

[3]周兵，蒋文博.昆曲六百年[M].北京：中国青年出版社，2009.

[4]上海昆剧团.振飞曲谱[M].上海：上海音乐出版社，2002.

[5]刘崇.园·境——读陈从周《说园》[A]//中国教育发展战略学会教育教学创新专业委员会.2019教育教学创新与发展高端论坛论文集(卷一).内部出版，2019.

[6]樊树志.苏州的风雅往事[N].中华读书报,2019-06-26(10).

[7]苏婧.昆曲与苏州园林艺术共性研究[J].前沿,2013(16):177-178.

[8]管建华.中国音乐审美的文化视野[M].南京:南京师范大学出版社,2013.

# 民国流行歌舞在无锡的传播

## ——基于《锡报》音乐资料的研究

李晓春

(江南大学　江苏　无锡　214122)

**摘　要:**

民国时期,在江南一带城市居民的音乐文化生活中,除了听赏评弹、观演戏剧,欣赏和参与流行歌舞的表演也成为重要的娱乐休闲方式。报刊作为近代重要的传播媒介,对城市音乐的传播与推广起到了重要的作用。《锡报》是民国时期无锡地方报刊中出版时间最久的报纸。《锡报》中刊登的大量音乐资料,呈现了民国时期无锡城市音乐发展的基本面貌。其中,20世纪二三十年代《锡报》中刊载的许多关于歌舞演艺活动的报道,包括了专业歌舞团的演艺活动情况,如黎氏歌舞社团、银月歌舞团、蔷薇歌舞团等,以及无锡的学校和社会两个层面的各类游艺会中丰富的歌舞表演盛况。这些记载反映了民国时期歌舞音乐在无锡的传播概貌,是当今学者探究该时期江南城市音乐文化发展的珍贵历史线索。

**关键词:**

民国时期　流行歌舞　《锡报》　传播

民国时期,在江南一带城市居民的音乐文化生活中,除了听赏和观演评弹、昆曲、京剧等传统的音乐表演外,欣赏和参与流行歌舞的表演也成为一个重要的娱乐休闲方式。从音乐的层面来追溯流行歌舞的渊源,它是近代"时代曲"的一种音乐形式。所谓"时代曲",孕育产生于近代开埠后的上海,是特定历史时期和独特社会背景下海派都市文化的重要组成部分。"时代曲"的音乐形式包含了电影歌曲、广播歌曲、娱乐歌舞曲以及少量的器乐曲。作为"时代曲"创作核心人物的黎锦晖,他的成人歌舞曲风靡于当时的大上海,且他创作的儿童歌舞音乐在20世纪二三十年代的中小学音乐活动中极为流行。本文所指的"流行歌舞"包括成人歌舞表演和儿童歌舞音乐(以黎锦晖创作的为主)两大类。前者主要娱乐广大的市民阶层,后者主要服务于学堂音乐教育。

报刊作为近代重要的传播媒介,对城市音乐的传播与推广起到了重要的作用。《锡报》是民国时期无锡地方报刊中出版时间最久的报纸。《锡报》中刊登的大量音乐资料,呈现了民国时期无锡以及周边苏州、上海等城市音乐发展的基本面貌。其中,20世纪二三十年代《锡报》中刊载的许多关于歌舞演艺活动的报道,囊括了黎氏歌舞社团、银月歌舞团、蔷薇歌舞团等成人歌舞社团的演艺活动记录,以及无锡的学校和社会两个层面的各类游艺会中丰富的歌舞表演内容。这些记录反映了民国时期歌舞音乐在无锡传播的区域性概貌,是当今学者追寻近代江南城市音乐文化发展脉络的珍贵历史线索。

## 一、各类歌舞团体的演艺活动

20世纪二三十年代,锡城市民常规的娱乐方式以听赏评弹、京剧、滩簧为主,各大茶楼、戏院纷纷邀请名角(主要是评弹和京剧的)到无锡演出;有些戏院如无锡大戏院更是适应时代的文化潮流,邀请外地歌舞剧团(如黎氏歌舞社团、银月歌舞团、蔷薇歌舞团)前来表演流行歌舞,以此进一步吸引观众眼球,增加票房收入。

(一)黎氏歌舞社团的活动报道

谈到近代流行歌舞文化的发端,黎锦晖先生无疑是这个端口的音乐大师,他在20世纪20年代创立的一系列黎氏歌舞社团,引领了近代中国歌舞音乐表演创作和商业化的潮流。1927年2月,黎锦晖在上海创立了中国近代音乐史上

最早的一所专门训练歌舞人才的教育机构——中华歌舞专门学校；1928年，以黎锦晖为团长的中国最早的商业化歌舞表演团体——中华（明月）歌舞团在上海诞生；1930年，黎锦晖成立专业歌舞团体明月歌剧社①，并明确："歌舞是最民众化的艺术，在其本质上绝不是供特殊阶级享乐用的。必须通俗，才能普及。"②

黎氏歌舞社团为中国早期流行音乐的繁荣发展做了重要铺垫。团内许多演员还成为引领当时城市文化风尚潮流的电影明星，如王人美、徐来、周璇、黎莉莉、薛玲仙等。黎氏歌舞社团的演员培养采用一边训练一边演出的形式，表演的内容包括黎锦晖创作的儿童歌舞曲、儿童歌舞剧以及成人流行歌舞曲，在当时引起社会各阶层的热烈反响，各大报纸都争相报道演出盛况。

20世纪二三十年代《锡报》对黎氏歌舞社团的报道根据时间的不同和记录内容的不同可分为两类：一类是20年代《锡报》上对明月歌舞团成员表演以及个人形象等的描述与评论；另一类是30年代明月歌剧社在无锡演出的报道，主要以广告的方式呈现。

1. 对明月歌舞团成员的表演评述

20年代的《锡报》有关明月歌舞团的报道主要为评述该团成员在苏州、上海等地的表演情况。如1927年12月14日《锡报》副刊《小锡报》上刊登介绍了该团到苏州青年会表演的情况：

> 表演三日，日有两场，三日六场，无一场不演《葡萄仙子》，而饰仙子者俱是朱维贞女士，然一行人中，亦惟朱女士最为出色，因貌无俗气，喉有清声，没有满身走江湖臭味……伴奏之领袖厂工上，曾参加《可怜的秋香》，为《金姐的爸爸》闻田汉亦至，却未见登场搬演。……每日节目各不相同，更有较为新颖之《蟠桃大会》。③

黎锦晖的女儿黎明晖是明月歌舞团的台柱之一，《锡报》对她的记载也不少。1927年9月初，因为上海电影公司筹款，众星在上海中央大戏院开展筹款

---

① 根据现有的资料我们可以了解到，1927年开始明月歌剧社在从萌芽到发展的早期阶段有过不少名称，如"明月歌舞团""明月歌舞剧团""明月社"等，1930年正式定名为"明月歌剧社"。
② 孙继南.黎锦晖与黎派音乐[M].上海：上海音乐学院出版社，2007：36.
③ 栗厂.明月烂如许[N].锡报（副刊小锡报），1927-12-14.

义演大会串。其中在9月3号的末场表演中,黎明晖表演了黎锦晖创作的《麻雀与小孩》。据当月7日《锡报》副刊《小锡报》刊登的《星歌星舞记》一文记载:"《麻雀与小孩》为黎家杰作,明晖黑纱小帽,玄纱马褂,戴眼镜,持折扇,俨然一荡湖船之主角;小晖饰小雀,唱作自如,此豸洵后起之秀,可继黎家衣钵。"①此外,1928年的《锡报》至少有两次对黎明晖的报道。一则是1928年2月22日的《锡报》:"跳舞女郎而兼电影女郎之黎明晖,剪发女子也,当自言为海上女子剪发之第一人,中国剪发女子此前十八九岁则已有之,以女教员或教员中人为多。"②"齐耳短发"是那个年代摩登女孩竞相模仿的发型,而黎明晖就是最早剪出同款发型的中国女明星。另一则是1928年5月16日《锡报》上刊登的《黎明晖之新衣》一文:"黎自习歌舞,所入殊不菲,顾父女雅善挥金,中华唱机所获,已逾千金,不一月而尽,外表若甚富丽堂皇,而有南洋之行,视游历西伯利亚,故不可寸。"③另外,1929年9月18日和19日《锡报》刊登的《东华之舞》一文则较为详细地描述了黎明晖的舞姿。

从以上的报道我们可以了解到,当时无论是在音乐歌舞表演的层面,还是在发型、服装等穿着打扮方面,明月歌舞团的演员起到了一定的引领潮流的作用。同时,通过报道,无锡市民也从中了解了流行歌舞这一艺术表演形式以及黎氏社团及其相关成员的基本信息,为20世纪30年代明月歌剧社到无锡演出打下了一定的观众基础。

2.30年代明月歌剧社在无锡的演出记录

1935年12月13日开始,明月歌剧社受邀与明月音乐会联合在无锡大戏院进行连续四天的演出,分日场和夜场。作为预热,11日《锡报》4版副刊专栏"小锡播音台"就有了"明月歌舞团,为黎锦晖所领导,主演者为白虹、黎明健等,该团将于后日在无锡大戏院登台表演"④这一言简意赅的预告;12日《锡报》2版正式刊登了该社演出的广告,并预告了当晚九点全体成员在世富组合电台播送最新歌曲的信息。13、14日《锡报》头版都刊登了明月歌剧社的大幅

---

① 今燕.星歌星舞记[N].锡报(副刊小锡报),1927-09-07.
② 云楼旧主.断云琐诘[N].锡报,1928-02-22.
③ 老姜.黎明晖之新衣[N].锡报,1928-05-16.
④ 靡靡.小锡播音台[N].锡报,1935-12-11.

醒目广告(图1)。在为期四天的演出中,13日和14日所演节目有《桃花江畔》《明月之光》《姊妹花》《你的一切》《女军人》以及歌舞剧《花生米》等;15日和16日的节目为《湘江浪》《勇健的青年》《落花流水》《凤阳花鼓》《天鹅舞》《剑锋之下》《流浪的艺人》和三幕歌舞剧《野玫瑰》。明月歌剧社的表演,特别是"歌唱方面,颇为邑中爱好歌曲者赞美"①。

图1　1935年12月13日《锡报》头版
无锡大戏院演出广告

值得一提的是,12月12日明月歌剧社还未登台表演只做广告和播音的预热动作时,无锡中南大戏院已在当日《锡报》4版登出了"飞燕少女歌舞团"的演出广告,广告词为"玉腿艳舞,南洋臀部运动,各种歌舞"。该团的表演持续了三天。

(二)其他歌舞团的演出

随着明月歌舞团的演出在上海的风行,其他歌舞团体也纷纷效仿成立。据孙继南先生统计,至30年代前后上海滩出现的相关歌舞团体就有数十家。根据《锡报》的资料显示,包括明月歌剧社在内,各类歌舞团体到无锡的演出主要集中在20世纪30年代。

表1　20世纪30年代至无锡表演的歌舞团体信息一览表②

| 演出时间 | 团体名 | 演出地点 |
| --- | --- | --- |
| 1932年10月3日开始<br>1932年10月29日开始 | 集美少女歌舞剧团 | 光明大戏院 |
| 1932年10月18日开始 | 亚光歌舞班 | 无锡大戏院 |
| 1935年1月1日开始 | 蔷薇歌剧团 | 无锡大戏院 |
| 1935年2月10日开始 | 新华歌剧社 | 无锡大戏院 |

---

① 光火山.小锡播音台[N].锡报,1935-12-15.
② 根据20世纪30年代《锡报》刊登的各个歌舞团体在无锡演出的资料整理。

（续表）

| 演出时间 | 团体名 | 演出地点 |
|---|---|---|
| 1935年3月20日开始 | 妙音团 | 无锡大戏院 |
| 1935年1月6日开始<br>1935年11月中旬开始<br>1936年1月5日开始<br>1936年10月开始 | 银月歌舞团 | 无锡大戏院 |
| 1935年12月12日开始 | 飞燕少女歌舞团 | 中南大戏院 |
| 1936年6月23日开始 | 美美少女歌舞团 | 无锡大世界鹧鸪厅 |

从表1可以看出，20世纪30年代来锡的歌舞团体主要在无锡大戏院进行表演。无锡大戏院于1931年2月14日在无锡公花园（今城中公园）落成，是由《锡报》主编吴观蠡出资建造的一座新型电影院，落成当天由明星公司的女星胡蝶亲临主持开幕式，并播映了她主演的电影《一个红蛋》以讨口彩。无锡大戏院实力较强，与当时的明星公司、联美电影公司签订合同播放最新电影，所播映的《红莲寺》《荒江女侠》轰动一时。除了国产片，无锡大戏院还放映外国电影，如范朋克的《荡寇》、卓别林的《马戏》等。另外，无锡大戏院还曾邀请张冶儿、易方朔等滑稽文明戏剧团和歌舞团前来无锡演出。可以说，20世纪30年代成立的无锡大戏院在当时起到了引领无锡流行文化的重要作用。到了抗战时期，无锡大戏院主要以演出京剧为主，中华人民共和国成立以后，无锡大戏院改名为"人民剧场"。

其次，以上演出团体在无锡演出的时间一般少则三四天，多则十来天。如上述亚光歌舞班在1932年10月18号到21号连续四天在无锡大戏院演出，19号至21号连续三天在《锡报》3版登出其演出节目单。1935年1月1日开始，蔷薇歌剧团在无锡大戏院连续演出五天，《锡报》为此特别刊登了增刊的"蔷薇特刊"，并附有该日演出的节目信息（见表2）。1935年2月10日开始，新华歌剧社在无锡大戏院进行了连续六天的演出，并于当日在《锡报》头版登了其演出广告，2月11日晚新华歌剧社全体团员在日新、兴业电台播音。特别要提到的是银月歌舞团，根据已有资料，30年代该团至少有四次受邀到无锡演出：第一次是1935年1月6日，该团连续两天在无锡大戏院演出；第二次是1935年

11月中旬到无锡大戏院演出,并于15日至世富电台进行播唱活动,11月21日晚进行本次最后一场演出;第三次是1936年1月5日开始,银月歌舞团在无锡大戏院进行每日下午两点和四点半两场、晚上七点半一场的表演;第四次是1936年10月该团受邀在无锡大戏院演出。

表2 蔷薇歌剧团1935年1月1日演出节目表①

| 序号 | 节目名 | 表演者 |
| --- | --- | --- |
| 1 | 琳琅舞 | 潘文娟等8人 |
| 2 | 渔光曲 | 潘文霞 |
| 3 | 南洋小姐 | 李宝珠等5人 |
| 4 | 舞伴之歌 | 钱菊仙、周佩兰 |
| 5 | 娟娟舞 | 潘文娟 |
| 6 | 埃及舞 | 潘文霞 |
| 7 | 花月争辉 | 杨秀珍等8人 |
| 8 | 临时演员 | 孙德嘉等5人 |
| 9 | 艺术家 | 潘文霞等4人 |
| 10 | 一场春梦 | 潘文霞、胡腾主演,二十余人伴演 |

根据表2,我们可以了解到这些歌舞团的演出成员均以女性为主,她们以不同于传统戏曲含蓄内敛的身段表演,以及大胆摩登的服装穿着,传递出以歌舞表演为业的职业女性的群体形象,成为近代江南城市娱乐文化中一道特有的风景线。

**二、各类游艺会中的歌舞音乐**

游艺一般指游戏和从事娱乐活动。近代游艺会是中国城市化进程中受外国文化影响、伴随着新式学堂教育的出现而产生的一种娱乐形式,后逐渐走向

---

① 根据1935年1月1日《锡报》增刊《蔷薇特刊》演出信息整理。

社会,为市民大众所接受。游艺会最早在上海出现并得到迅速的传播和发展。游艺会在供民众娱乐的同时,也是文化传播的重要媒介;同时游艺会作为一种新型的社交方式,还起到增进行业之间沟通与交流的作用。20世纪二三十年代,《锡报》刊载了不少关于游艺会的报道,根据其活动的场域空间可分为学校游艺会和社会游艺会两大类,歌舞音乐是各类游艺活动的重要组成部分。

(一)学校游艺会中的歌舞活动

学校游艺会是由校方策划、为学生举办的寓教于乐的一种辅助教学的活动形式,一般包括歌舞、戏曲、武术、国乐、演讲、游戏等多个种类,目的是丰富学生的课外生活,提高学生的身体素质,提升学生的审美素养。随着游艺会的不断发展,其活动主题也越发多元,包括了学校周年纪念游艺会、恳亲游艺会、迎新游艺会、募捐游艺会、运动游艺会、毕业游艺晚会、落成典礼游艺会等。

1.学校周年纪念游艺会

庆祝学校周年纪念游艺会是近代常见的一种纪念性质的活动,学校借建校周年纪念之机以回顾学校的历史,总结经验教训,团结各届校友,扩大学校的社会影响。

1928年6月2日至3日,无锡辅仁中学开展连续两天的建校十周年纪念活动。《锡报》在1928年6月4日至7日连续刊登了"辅仁十周纪念游艺会"活动盛况:

前日下午三时,辅仁十周纪念典礼毕,即表演游艺。会场在教室旁操场上,面积约广一二百方丈,场前设演艺台,台之两旁为化装室,上覆芦席,中设座位数百,惟因来宾众多,求过于供,后至者大都鹄立而视。纪念典礼既毕,来宾各尽茶点,无何,银角一鸣,布幕揭起,笛声悠扬之国乐随风送入耳际,音调和谐,急徐有节,令人怡然神往。来宾加入之歌舞,有益友小学之《人面桃花》,三皇街小学之《春朝曲》,风姿绰约,舞态翩跹,加之五彩电光相映照,益觉辉映成趣,迨夫一曲告终,掌声如雷而起。①

该校高中学生某君琵琶独奏《虞舜熏风曲》,手指娴熟,音调婉转……来宾

---

① 应秋.辅仁十周纪念游艺会(一)[N].锡报,1928-06-04.

王冰雁临时独奏英文歌,虽歌声嘹亮,而在远处者惟见口张舌动而已;来宾万君步临时加入滑稽舞,短袴阔袖,随舞随歌《新〈毛毛雨〉》。①

益友歌舞《因为你》舞态翩跃,歌喉清越,莺声台上转,舞似掌中轻,实为极观。②

该校学生徐士豪西歌独唱,声调颤动,令人神往。女师钮国贤女士跳舞,不歌而舞,佐以乐声,令人思及广寒清韵;唐氏一个小孩舞态轻盈,歌声曼绝,笑容常现;周少梅先生梆胡独奏,声音嘹亮,慷慨激昂。③

除此之外,节目还有哑剧、武术等。从上述资料中,我们可以看出:辅仁十周年纪念游艺会规模比较大,参与人数众多,节目种类非常丰富,其中尤以歌舞、国乐为主。教员、学生以及来宾共同参与游艺会的演出,其乐融融。

1929年10月1日到4日,无锡竞志女学为纪念建校二十五周年,连续四天举办游艺活动,所演节目有歌剧、话剧、舞蹈、京剧、英文歌演唱等。

2.增进家校联络的恳亲游艺会

在教学中,家长与学校的互动必不可少。为了更好地加强学校与家长之间的联系,很多学校会举办恳亲游艺会,让学生和家长一起参加,以"联络学生家长感情,汇报学生文娱表演才能,增进学生家长对本校的信任和爱戴"④。

1927年12月25日,甘露初级小学举行恳亲会,《锡报》记载如下:

上午招待学生家属,展览成绩,下午表演游艺,兼祝共和复活,总计是日到男女宾达千余人,歌舞盛况,非仅开甘露之破天荒,在锡邑亦属仅见,而《蝴蝶舞》《可怜的秋香》《葡萄仙子》三曲,尤足使人低徊往复,历久不忘者,内以《蝴蝶舞》之歌谱,最属新颖,而舞态则匠心独运,故博不少观客之欢迎。⑤

1928年5月8日《锡报》刊登的《中山小学恳亲游艺记》一文记载:

表演节目凡二十余节,歌舞有《可怜的秋香》《麻雀与小孩》《毛毛雨》《因为你》等,为该校三年级生所表演,歌音嘹亮,舞态婀娜;四年生王女士歌《苏武

---

① 应秋.辅仁十周纪念游艺会(二)[N].锡报,1928-06-05.
② 欧.辅仁十周纪念游艺会(三)[N].锡报,1928-06-06.
③ 欧.辅仁十周纪念游艺会(四)[N].锡报,1928-06-07.
④ 叶帆风.风雨萍踪十五载[M].胜友书局,1996:167.
⑤ 小可.甘露小学恳亲会记[N].锡报,1927-12-30.

牧羊》一曲,尤为观众激赏;一年级之《十样景》《游公园》《羊》等,表演者均为七八龄之儿童,演来活泼天真,洵非易易。新剧《英雄血》《哀鸿劫》两剧,为五六年级生表演,动作有方,口齿老练,均能将剧情刻画逼真,皆出教师指导之力也。英文趣剧为该校教员金君所编,活动影戏《一把洋伞》演来与荧幕上所映无异,滑稽突梯,大可绝倒。来宾表演有培新小学之歌剧《离群之蝶》,共分八场,化装精俏,歌舞均妙。武术为职员余兴,单刀长枪,大刀棍棒,均能精神饱满,出力异常,喝彩声不绝于耳。①

1928年6月9日,崇安寺培新小学因为四年级学生毕业在即,为了联络各级感情,特开一恳亲会。恳亲会于9日下午四点半开始,来宾有六百多人。具体流程为主席致开幕词,学生家长代表和教师代表上台发言,学生表演十六个节目,多为歌舞表演,有《卖花词》《我见你》《鸳鸯》《春朝曲》《落花流水》《三只蝶的快乐》《小白兔》《慈善之花》等。②

从上述列举的资料可以看出,恳亲会让学生与家长有了更好的互动,让亲情变得更加温馨,同时这也是学校进行自身宣传以提高知名度的一种宣传手段。

3.迎接新年的游艺会

迎新晚会,顾名思义就是为迎接新年而举办的集体性表演活动。1928年正月初十下午,无锡旅沪学生会举行同乐会,《锡报》记载如下:

二十余节歌舞中,以《麻雀与小孩》最属精彩,表情体贴入微,曩(nǎng)读本剧歌谱,心仪其编制之精,今复观四天真烂漫之儿童,演来尤为可意。……。王炳简君与陈幽芝女士之西歌,一以深沉著,一以织幽胜,各具所长;……精武体育会表演各种国技,以某君之舞火球最纯熟;京剧清唱内以周子炳荣所唱为独多,其余有《雨丝风片》《可怜的秋香》《因为你》等歌舞……③

上述这段记述中提到的《麻雀与小孩》是黎锦晖的第一部儿童歌舞剧,首演于1921年,于1928年最终定稿。这部儿童歌舞剧的歌词全部采用口语,动

---

① 奇卿.中山小学恳亲游艺记[N].锡报,1928-05-08.
② 南雁.培新恳亲游艺记(上)[N].锡报,1928-06-14.
③ 小可.新岁歌舞记[N].锡报,1928-02-03.

作由模仿生活常态而来，并将儿童道德品质的培养隐含在生动感人的寓言故事里，是黎锦晖创作时间最早、修订时间最长、最具代表性的作品之一。

4.募捐游艺会

学校开展募捐游艺会一般是为了扩大校舍。如1927年11月30日《锡报》4版《记志成女学募捐游艺会》一文描述了在当月29日的募捐游艺会上，校长王庭槐报告开会宗旨为"欲募五六百金，扩充校舍"。陈芝兰、江素贞两位女士演唱了《毛毛雨》《妹妹我爱你》两曲，歌舞均妙，被来宾称为"无锡黎明晖"。

综上所述，学校游艺会是一种群体性、综合性的文艺娱乐活动，是融合了歌舞、诗歌朗诵、戏曲表演、国乐演奏、新剧、武术等多种艺术的综合性表演形式，是学生们展示才艺的重要平台。在歌舞类节目中，黎锦晖所编写的儿童歌舞音乐是面向学生群体的流行曲目，由此可见这一类音乐在当时学校音乐教育中具有深远的影响。

(二)社会游艺活动中的歌舞表演

20世纪20年代后，以往只为西方人所喜爱的游艺会渐渐为国人接受并喜欢，人们在闲暇之余经常参加各种游艺活动，游艺会逐渐走出学校，走向社会。社会各界举办的游艺会渐渐增多，规模更大、内容更丰富，并且其性质也发生了一些变化，除具娱乐功能外，还兼具了社会公益的功能。

1.妇协周年纪念游艺会

《锡报》1928年4月25日刊登的《妇协一周纪念游艺识小》一文详细记录了在省锡中大礼堂开展的无锡妇女协会一周年纪念活动的盛况，这次活动的来宾有三千余人：

女子职业表演花神之会，舞态婀娜，舞时用风琴与胡琴相和并奏，悠扬可听；益友歌《春朝曲》，歌者为王女士，且歌且舞，风姿绰约，歌喉婉转；《蝶恋花》为唐氏素负无锡黎明晖盛名之陈芝兰、江素贞等奏唱，尤以《因为你》二曲，活泼伶俐，为来宾所激赏。美专奏国乐时，有多数来宾用足代为击拍；三皇街小学之《桃花争春》，荣氏之《春天的快乐》，志成之《廉锦枫》，悉能以曲表情，颇受观众欢迎；新剧如荣氏之《家庭梦》，振秀之《人类的心》等，剧情深刻，表演纯熟，

举止大方,口齿伶俐。①

从该段记述中我们可以了解到,妇协一周年纪念游艺会节目丰富多彩,种类繁多,歌舞在大众娱乐节目中占比最重。

2.国货展览游艺会

20世纪20年代,面临帝国主义的经济压迫,全国发起了声势浩大的抵制洋货和倡导国货的运动,提倡使用国货的社会团体纷纷创建,在其影响下国货展览会也不断举办。为了吸引群众对国货的关注,宣传国货运动,无锡国货委员会通过游艺会、交谊会等形式积极地宣传爱国思想,这一类游艺活动具有一定的社会公益性质。

如1929年10月10日开始的为期一个月的国货展览会,游艺表演就是其间一项非常重要的公益活动。15日《锡报》刊登的《国货展览会开幕后之第六日》一文记载:

国货展览会开幕已届六日,昨日又有学校商店出品,送会陈列,今日游艺场又将加添各项游艺。……今日起先行加演国术武艺、女校歌舞。亦社之杂耍团,准予十八日来锡,该团男女演员,共有二十余人,均系上海各影戏公司中之电影明星,各种游艺,应有尽有。如郑元龙之滑稽趣剧、方九龄女士之拉戏、沈绿妹女士之西洋歌舞、韩兰根之独脚戏,……又歌舞明星陶丽芬女士,适由南洋归,该会游艺场杂耍部主任万步皋闻讯,特往面请加入歌舞大会串……②

该文所报道的游艺会节目有国术武艺、女校歌舞、杂耍团、滑稽剧、拉戏、西洋歌舞等,非常丰富。通过游艺活动的宣传,极大地推动了国货运动的开展。

综上所述,从各类游艺会的表演种类上看,校园游艺会与社会游艺会并没有很大的差异。不同之处体现在举办游艺会的目的与参与游艺会的对象两个方面:学校举办各种主题的游艺会,其主要目的是丰富校园生活,娱乐师生,缓解气氛,改善学生紧张的学习状态,加强学生与家长之间、学校与家长之间的交流与沟通;而社会举办游艺会的目的更加多元,具有娱乐、盈利、公益等多重功能。

---

① 涧.妇协一周纪念游艺识小[N].锡报,1928-04-25.
② 佚名.国货展览会开幕后第六日[N].锡报,1929-10-15.(原始资料中没有作者名)

### 三、结语

无锡,作为江南文化的核心区域,它所呈现的近代音乐现象折射出了民国时期江南音乐发展的概貌。通过对20世纪二三十年代《锡报》上音乐资料的解读,我们基本可以了解到流行歌舞作为现代音乐文化的一个分支在无锡传播的概貌。

第一,从传播区域特点来看,无锡地处长江三角洲,毗邻苏州,南临太湖,水路运输发达;1905年沪宁铁路无锡段通车,随后铁路、公路建设不断发展。依托便捷的交通以及丰富的资源优势,无锡工商业发达,经济繁荣,成为近代人员频繁流动和人口集中聚居的地方,也成为思想文化较为活跃、新型生活方式出现较为集中的地区。这些都为流行歌舞的传播提供了必要的物质条件。

第二,从传播的歌舞内容来看,包含了儿童歌舞表演(以黎锦晖创作的作品为核心)和成人歌舞两大类,为我国儿童音乐创作和新的歌舞体裁方面的探索积累了宝贵的经验。其中儿童歌舞表演受到大众的普遍欢迎,影响遍及无锡的各个学校和学生群体;而成人歌舞作为一种新型的大众娱乐方式,其音乐、舞姿、舞态等冲击着市民们的感官体验,评价褒贬不一,但不管如何,这些歌舞社团作为中国现代文化演出商业化的探索者,为中国歌舞商业化迈出了艰难而可贵的一步。

第三,从《锡报》刊登的栏目来看,成人歌舞表演主要以广告和评论为主。广告一般出现在《锡报》的头版、2版和4版副刊上,有关歌舞的评论文章主要刊登于4版。头版、2版广告主要突出舞团名称和团内名角,4版主要刊登每天表演的节目。评论文章主要对演员的表演和观众的反映做出描述与评价。

第四,从传播的主客体来讲,因表演目的和功能的不同,成人歌舞团的传播者是每一个在舞台上表演的演员,作为消费群体的观众则是信息传播的接受者,演员和观众是单向的信息传递关系;而游艺会中的成员既是观众又是参与表演的演员,在这个过程中实现了信息的双向传递。

第五,从传播歌舞的表演空间来看,涉及了剧院表演和唱电台两大类,其中尤以前者为最,包括了戏院、学校礼堂、游艺场内厅等,唱电台主要作为辅助的手段。原因在于歌舞表演的舞蹈部分是通过视觉欣赏来体验的,剧院无疑是获

得听觉体验和视觉体验双重享受的最重要的空间区域。

　　最后,起源、发展、流行于上海的歌舞音乐作为一种文化舶来品,在向无锡这样的二三线城市辐射传播的过程中,因后者文化土壤多元包容性的相对薄弱以及传统音乐文化强大的根基与生命力,未能形成像天韵社(昆曲清唱曲社)、云璈弹词研究社(又名"云璈票房")、京剧庚记社这样的本土化的民间社团组织。

# 十里烟波江以南,五音六律徽十三
## ——浅谈江南文化中的古琴艺术

陆小丫

(华南理工大学 广东 广州 510000)

**摘 要:**

江南地区在以"杏花烟雨"的审美意蕴成为中国历代文人雅士向往的"诗意的栖息地"的同时,也培育了流派繁多、各有特色的古琴音乐。本文通过查证有关琴谱、琴学著作、诗词歌赋等,从模块化、多维度、逻辑化的角度出发,分析江南地区的地理、历史、文化等与古琴艺术之间的关联。

**关键词:**

江南文化 古琴音乐 历史文化生态

古琴,作为中国传统文化的音乐符号之一,历史悠久。由于地域、风土人情等不同因素的影响,衍生出了众多流派,如蜀派、岭南派、虞山派、京派等。虽说琴派众多如恒河之沙,但从各大名派的地域性分布对比来看,产生并盛行于江南地区的古琴名派占了大多数,如浙派、广陵派、虞山派等。江南地区的古琴流派以"流畅、清远、中正"的独特风格与稳健急峻的蜀派、缠绵瑰丽的梅庵派等琴派相区别。

江南,广义上是指包括江苏和安徽两省的长江南岸、江西、福建、广东及湖

北、湖南、广西部分地区。但更为大家所认知的江南,是李伯重界定的江南——"江南是指明清时期的苏州、常州、镇江、江宁、杭州、湖州八府以及后来由苏州府划出来的太仓直隶八府一州之地"①。同时,它更是一个文化区域概念,是元代虞集口中的"飞燕语呢喃……杏花烟雨江南",是一个诗意的象征。古琴音乐,作为江南文化的代表之一,其琴派文质彬彬的风格吸引了大批琴人追随。北宋朱长文在《琴史》中转述有赵耶利对当时琴派风格的总结:"吴声清婉,若长江广流,绵延徐逝,有国士之风。蜀声躁急,若急浪奔雷,亦一时之俊。"②那么江南与古琴存在何种渊源呢?本文将从江南地区的地理、政治、文化、社会等多重因素来探讨古琴音乐在江南成熟且稳定发展的因缘。

## 一、江南的地缘条件与琴制

亚里士多德曾说过,地理的各种居住性与纬度有关,地理环境影响人类生存的物质环境,又是制约社会存在的相互关系的体系。江南水系发达,丘陵广布,林木茂密,物产丰饶,古琴的制作材料在此有着得天独厚的生长条件。

古琴的制作材料主要有两大类:木材与丝料。古琴主体为木,琴音实则为木音,所谓"清泠由木性",说的便是木材于琴的重要性。好的木材可使古琴音色幽深低沉,富有韵味,琴音仿佛穿透木头而来,正所谓"一声入耳里,万物离心中"。琴界常有"面桐底梓"之说,即琴面用桐木,底板用梓木。桐木等松质木料因易于传导共振,是制作琴面的首选材料;梓木、塞木等硬质木料材质佳,反射音响的效果好,常用于制作琴底。以桐木、梓木制琴自古便有之,相传伏羲氏伐桐为琴,《诗经》中亦有记载称"椅桐梓漆,爰伐琴瑟",意思是椅桐与梓漆成材伐做琴瑟用。而著名的"焦尾琴"也由"吴人有烧桐以爨者,邕闻火烈之声,蔡邕知其良木,因请而裁为琴"③而得。

江南地处中纬,为亚热带季风气候,降水丰沛,光照足,水热条件好,植被生长季节长。虽然土质为黏重且呈弱酸性的红壤,肥力较低,但梓木本身为土层深厚的酸性土山坡营造的混交林的树种,适宜酸性土壤;桐木的生长线涵盖我

---

① 李伯重.简论"江南地区"的界定[J].中国社会经济史研究,1991(1):100-105.
② 严云受.中华艺术文化辞典[M].合肥:安徽文艺出版社,1995:706.
③ 应有勤,孙克仁.中国乐器大词典[M].上海:上海教育出版社,2015:189.

国亚热带季风区域的大部分地区,对土壤的适应性较强,在弱酸性的土壤中也能茁壮生长,故而这两种制琴木材在江南生长良好。古籍中亦有记载为证,《尚书·禹贡》曰"峄阳孤桐",意为在峄山南面特产桐木。而峄阳山即今岠山,位于苏北平原。由此可知桐木、梓木在江南地区生长历史悠久,这便为江南地区的斫琴工匠制作高质量、好音色的古琴提供了物质基础。

丝料的好坏亦直接影响琴弦音质:好的琴弦表面光滑,不会磨手,便于演奏者弹奏,且能使音色富有张力;质量较差的琴弦不仅易磨手,更会使音色疲而不实、硬而不松。丝弦发声比现代钢弦淳厚,柔和饱满,好的丝弦有利于琴人抒发敏感细腻的情思,因而"七丝"也成了古琴的代名词。约在虞舜时代,中国人已开始养蚕,自此琴弦一直以蚕丝制成。江南地区的丝业起步较早,历史悠久,在良渚文化遗址之中发现的丝麻文物,算得上是江南地区所发现的最早的丝织品了。后来由于北方少数民族入侵、逐鹿中原,导致北方人口不断南迁,给江南地区带来了充足的劳动力与先进的耕作技术,这无疑提高了江南地区桑蚕业的产量与质量,使江南地区有能力造出高质量的琴弦,从而有利于古琴发出上好的"奇、古、透、润"的"鼗鼓之声"。

因此,江南地理条件上的优越性为制琴业在江南地区的发展提供了良好的土壤。

### 二、江南的人文环境与琴派

江南地区的人文环境通过影响文人琴家——这一古琴的主要演奏群体,进而影响江南地区的琴派与琴风。人文环境深受经济政治环境的影响:江南地区自宋代以来长期处于经济重心,民康物阜;大多数定都江南的朝代都甘于"偏安一隅",安心发展本国的经济,较少对外侵略与扩张,这无疑为江南地区文化的发展提供了一个较为安稳的社会氛围。江南宽松多元的人文环境还吸引了众多文人才子,他们在创造出独具特色的江南文化(如南戏吴歌、弹词昆曲、江南山水画派)的同时,也使作为文人乐器代表的古琴,慢慢地在江南地区发展起来,并衍生出众多的古琴流派,如虞山派、广陵派、浙派等。而江南地区不仅受道禅两家哲思的熏陶,也深受儒家文化的影响。儒释道三教合一,使江南地区的古琴美学能够在融合百家之长时独树一帜地发展,由此产生了中国音乐史上

具有代表性的古琴美学。下文将以虞山派为例,具体剖析影响江南地区古琴流派及美学与人文的因缘。

　　虞山琴派形成于明嘉靖、万历年间的常熟地区,是明清时期最有影响力的琴派,代表曲目有《渔樵问答》《良宵引》等。虞山派的创始人严天池乃宰相严讷之子,在经历了宦海沉浮后致仕返乡,专注于琴道。他工于诗词,是一个典型的文人士大夫。虽然虞山派并未自我谈及其流派风格,但清代乾隆初年琴家王坦在《琴旨·支派辩译》中提出,攻严氏之学,必体认清微淡远四字……庶可以臻于大雅,从而对虞山派的琴曲特征做了一个比较全面的归纳,即"清微淡远"。"清微淡远"与滥制琴歌的时代背景密切相关,而滥制琴歌的根本原因是朝代更迭导致了文化政策的变化。明太祖朱元璋在肃清了蒙元的剩余势力后,决心重建近百年因异族统治而崩坏的礼乐制度,他认为"乐以人声为主,人声即八音和谐也"①,提倡人声入曲,这无疑影响了民间艺人的创作。而明朝初年定都南京,且江南地区由于拥有众多的茶馆,其中弹琴卖艺的世俗琴家常常随大流作曲,所以江南地区的琴曲创作受这一政策影响极重,当时琴歌中一字对一音占据了主流。由于大多数琴歌作品都是由其他类型的器乐曲刻意改编而成的,僵硬呆板,难以给人美的享受;且演奏者在弹琴的同时因要兼顾唱词行腔,导致左手技巧被忽视,古琴原本的声音也会被人声所掩盖,所以明显地,琴曲因琴歌的滥制而畸形发展。虞山派"清微淡远"的风格,不仅有力地矫正了滥制琴歌的风气,更使其作品融合了儒、释、道三家的哲学思想。

　　虞山派的代表曲目《渔樵问答》集中体现了道家的美学思想。乐曲以上升的曲调表问句,下降的曲调表答句,以展示渔夫与樵夫对话的画面。第七段和第八段则采用滚、拂和泼剌的手法、切分的节奏使人感到"山之巍巍,水之洋洋,斧伐之丁丁,橹歌之欸乃"②,形象地描绘出隐逸之士对可以摆脱世俗羁绊的渔樵生活的向往。正所谓"古今兴废有若反掌,青山绿水则固无恙。千载得失是非,尽付渔樵一话而已"③,渔夫的形象从《庄子·杂篇·渔父》中对孔子大段阐

---

① 梁吉充,王玉林.明太祖治国圣训[M].北京:中国华侨出版社,1995:344.
② 摘自陈世骥的《琴学初津》。
③ 摘自明代萧鸾撰写的《杏庄太音续谱》上的评语。

述道家的无为自然之境的"圣人",至"沧浪之水清兮,可以濯吾缨;沧浪之水浊兮,可以濯吾足"的悟道先知,与"志不在渔垂直钓,心无贪利坐家吟"的樵夫,共同作为出世问道的老庄哲学代表,使《渔樵问答》体现出渔夫樵夫淡泊名利、放浪形骸于山林之间的洒脱,有着浓郁的道家出世色彩。

《中庸》中说:"喜、怒、哀、乐之未发,谓之中,发而皆中节,谓之和。中也者,天下之大本也;和也者,天下之达道也。"①意思是:心里有喜怒哀乐却不表现出来,是中;表现出来而有所节制,是和。中,是稳定天下的根本;和,是为人处世之道。从这句话中我们可知,"中"与"和"的关系实际上是矛盾的统一性寓于矛盾的特殊性中,所以"中和"即"中庸"。"中和"的思想很显然影响了虞山派的古琴美学思想。以虞山派的代表琴家徐上瀛所编的《溪山琴况》为例,他所提出的"二十四况"中最为重要的便是"和",所以徐上瀛在卷首便把"其所首重者,和也"列为第一况,这无疑体现出其受儒学影响之大。但《溪山琴况》中的"和"与儒家音乐美学代表作《乐记》中的"和"并不完全一致。《乐记》中的"和"是"乐者,天地之和也;礼者,天地之序也。和,故百物皆化;序,故群物皆别"②。"治世之音安以乐,其政和",更强调的是音乐使政通、使人和。儒家音乐美学中的"和"包括了三个方面,即人与天地的和谐、人与他人的和谐、人与自然的和谐。而《溪山琴况》对"和"是这样阐述的:"稽古至圣,心通造化,德协神人,理一身之性情,以理天下人之性情,于是制之为琴。其所首重者,和也。和之始,先以正调品弦,循徽叶声,辨之在指,审之在听,此所谓以和感,以和应也。和也者,其众音之款会,而优柔平中之橐籥乎?"③这里的"和"不再是指社会上的和谐,而是用于修养身心、平和自身的工具。《溪山琴况》中的"和"也包括了三个层面,即弦与指合、指与音合、音与意合。其中最关键的是音与意合,也就是说《溪山琴况》中的"和"把儒家社会形式上的和谐上升至个人境界的和谐,这便比儒家音乐美学中的"和"更加以个人为主体,把个人对音乐的感受放在了首位,这是其进步之处。除此之外,《二十四况》中的各"况"实际上是对禅

---

① 摘自西汉戴圣《礼记·中庸》。
② 摘自《礼记·乐记》。
③ 徐上瀛.溪山琴况[M].北京:中华书局,2013.

的境界关键词的一个汇集。禅的世界通常是由古刹、闲云、野鹤、苍苔等审美意象构成的,而二十四况中的"和、静、远、古、雅、逸"便恰恰是这些意象的高度浓缩。因此,虽然《溪山琴况》继承了儒家"清丽而静,和润而远"的文人审美意识,但它骨子里是以道禅哲学为核心的;它实际上并不是对儒家思想的延伸,而是中国传统琴学对空灵飘逸淡泊境界的皈依。① 它是中国古琴音乐美学的集大成者,甚至可以毫不夸张地说,虞山派的《溪山琴况》是古琴音乐美学的"圣经",其中所提到的"二十四况""清微淡远",不仅构成了后世古琴音乐的审美基础与精神取向,更深刻地影响着今天琴家的演奏风格,成为古琴音乐最显著的特征。

因此,江南人文环境对古琴的影响不仅体现在经济繁荣、政治安稳吸引了大量文人琴家,促使众多古琴流派产生;更体现在由于儒、释、道三教的融合而产生的独具特色的古琴美学上。

### 三、江南古典园林与古琴观演环境

古琴作为文人音乐的代表性乐器,在寄托了文人思想情感的同时,也作为"器物"的一种形式,被运用到了江南文化的其他方面。

"人道我居城市里,我疑身在万山中"是元代诗人谭惟则对苏州四大名园之一狮子林的感叹。人们常说"江南园林甲天下,苏州园林甲江南",苏州园林以其"虽由人作,宛如天开"的清丽秀美而受到文人的青睐。同作为江南地区的代表性风物,苏州园林作为清幽的游憩之处,为古琴的演奏与雅集提供了良好的观演环境;而古琴作为文人乐器,则使园林的文化内涵更加深厚。

古代文人不仅注重古琴的音色与指法,更对观演环境有着非同一般的要求。对于古琴来说,好的观演环境往往不在气势宏伟、金碧辉煌的音乐厅中,而在有着清风明月的自然之中。这倒不是因为古琴登不上大雅之堂,而是因为古琴中蕴含了"天人合一"的美学思想,因此把观演环境选在大自然中,以期达到与自然互动、浑然忘我的境界。杨表正②在《琴谱和璧大全》中提到了十四种环境宜弹琴:"遇知音,逢可人,对道士,处高堂,升楼阁,在宫观,坐石上,登山埠,

---

① 朱良志.曲院风荷[M].北京:中华书局,2014:209-212.
② 杨表正,明代著名古琴家,著有《重修真传琴谱》。

憩空谷,游水湄,居舟中,息林下,值二气晴朗,当清风明月。"在明代屠隆①《考槃余事》中的"琴"篇中对理想的弹琴环境有这样的描写:"一为对月:'春秋二侯天气澄和,人亦中夜多醒,万籁咸寂,月色当空,横琴膝上,时作小调,亦可畅怀。'二为对花:'宜共岩桂、江梅、詹卜匐、建兰、夜合、玉兰等花,清香而色不艳者为雅。'三为临水:'鼓琴偏宜于松风涧响之间,三者皆自然之声,正合类聚。或对轩窗池沼,荷香扑人,或水边莲下,清漪芳芷,微风洒然,游鱼出听,此乐何极。"因此,从以上记载中,我们可以看出,演奏古琴所需的环境定是清雅幽静的,还需有乔松修竹之雅及泉石之胜,方能更加衬托出琴声的"丰赡之多姿,姣妙以弘丽"。而"久在樊笼里"的江南文人琴家们不可能每每弹琴时都驱车向山林,此时,江南古典园林便以其"天人合一"的理念,成为城市"樊笼"中的"自然"。

江南古典园林注重与当地自然环境的融合,并因地制宜地摆放花石草木,建造亭台楼阁,使用楹联匾额来使自然美与人文美相互交融。以怡园为例,满园梧桐、松树、梅树、槐树中点缀着几株樱树,粉墙黛瓦下一簇竹林挡碎了光;萝薜倒垂,落花浮荡于清波之上,溶溶荡荡,曲折萦纡,坡仙琴馆、石舫、藕香榭、锄月轩、小沧浪亭等亭台楼榭掩于其间,正所谓"谁信世间有此境,游来宁不畅神思"②。雕栏画栋、清风明月、花石松竹、水边沙外,这些古琴所需的观演环境,园林无一不备,有《怡园会琴实纪》为证:磊磊爨下桐,拂指出金石。居士与方外,争写怀中僻。箜篌凄绝音,一擘泪欲出……谈艺乐津津,薄醉欢颜色。在此等天然图画中弹琴实乃人生之一大幸事。与将观演环境置于室内或音乐厅相比,将观演环境置于天朗气清、惠风和畅的山水园林中,更易使演奏者与听众"仰观宇宙之大,俯察品类之盛"。而"固知一死生为虚诞,齐彭殇为妄作",演奏家更易演奏出琴曲中的哲思与个人思考,听众也更易与音乐产生共感。

### 四、结语

若以一句诗来概括古琴音乐与江南城市文化的关系,此句尤甚——"愿为波与浪,俱起碧流中"。你看,古琴与江南不就如同那波浪吗?它们在历史的

---

① 屠隆,明代文学家、戏曲家,著有《考槃余事》。
② 摘自《红楼梦》中贾迎春所作的诗《旷性怡情》。

"碧流"中同起共伏,随着历史的变迁而兴起,又在近代开埠时最先受到外来资本的冲击。江南城市与古琴像一对难兄难弟,互利共生、相互扶持。自古知音难寻,但古琴遇见了江南,便如鱼得水。在古代,江南地区产生了众多古琴流派,发展了独具地方特色的演奏风格,建造了与古琴艺术相互契合的园林图景;在近代,它们一起饮冰茹檗;而时至今日,无论是虞山广陵,还是清微淡远,抑或是园林雅集,古琴艺术在江南城市音乐发展史中不可剔除,无可替代。正如同时势造英雄一样,历史也会造就城市,而城市中所培育的音乐文化也会成为其符号,一如黑人爵士乐之于新奥尔良,披头士之于利物浦,古琴之于江南。

**参考文献:**

[1]朱良志.曲院风荷[M].北京:中华书局,2014.

[2]徐上瀛.溪山琴况[M].北京:中华书局,2013.

[3]居阅时.杏花春雨:江南文学与艺术[M].上海:上海人民出版社,2010.

[4]黄慧.晚明江南琴坛研究[D].石家庄:河北师范大学,2010.

[5]龚一.古琴演奏法[M].上海:上海教育出版社,2002.

[6]李伯重.简论"江南地区"的界定[J].中国社会经济史研究,1991(1):100-105.

[7]聂晶.《渔樵问答》的听赏[J].音响技术,2009(11):70-72.

# 《枫桥夜泊歌》创作构想

罗 成

(苏州市文艺创作中心　江苏　苏州　215400)

## 一、诗人情怀的内涵启示

"月落乌啼霜满天,江枫渔火对愁眠。姑苏城外寒山寺,夜半钟声到客船。"这首《枫桥夜泊》流传千古。大意是秋天的夜色弥漫着满天的霜华,月亮早已经落下来了,乌鸦在寒风中时而啼叫,面对岸上隐约的枫树和江中闪烁的渔火,心中的惆怅使人难以入眠。夜半时分,伴随着苏州城外寒山寺苍凉的钟声,客船飘到了枫桥边。这首家喻户晓的著名诗句,首先,形成了一种站在秋夜江边意韵浓郁、思乡念旧的审美情境;其次,形成了一种疏密错落、空灵旷远的意境。作者对所有景物的挑选都独具慧眼,一静一动,一明一暗。站在江边岸上,景物与人物的心情达到了高度默契与交融,两者共同陷入了自我陶醉的审美艺术境界中。这首七绝以一"愁"字统起,描述了大约在唐代天宝十五年(756)六月,唐玄宗受安史叛军的武力胁迫,遭遇危险,匆促而慌忙地离开长安前往蜀郡躲藏的大背景下,在湖北襄阳已经成为有抱负、有理想的进士的张继身心疲惫且落魄,情钟姑苏山水,在同年深秋乘船漂泊到苏州避乱。

夜晚,小船停泊在姑苏城外的枫桥边,千里迢迢来到苏州的诗人张继触景生情。江南水乡秋夜素雅、幽静的景色,深深地吸引着这位怀着愁苦悲凉心情的游子。诗人精确而细腻地勾画了月落乌啼、霜天寒夜、江枫渔火、孤舟客子等景象,有景有情、有声有色。此外,这首诗也将作者的羁旅之思、家国之忧,以及身处乱世尚无归宿的顾虑充分地表现了出来。寒山钟声的响起,预示着夜幕逐渐隐退,黎明即将到来。这首诗句形象鲜明,可感可画,句与句之间逻辑关系又非常清晰合理,内容晓畅易解,构成了一幅情味隽永、幽静诱人的江南水乡夜景图。寒山寺也因此诗的广为传诵而成为天下人游览的名胜。

图1　苏州枫桥之夜(罗成摄)

## 二、创作《枫桥夜泊歌》的初衷与背景

苏州市广播电视局原副局长、现苏州市诗词协会会长魏嘉瓒先生(著有《歌风楼诗文集》《苏州历代园林录》《苏州文物古迹诗选》等)声情并茂地吟唱了《枫桥夜泊》,使笔者受益匪浅,激发了笔者创作的愿望。加之,在苏州科技大学(筹)原党委书记、院长姚炎祥先生(主编有《寒山寺文化论坛论文集》《中国高等环保人才需求预测》《生命的源泉——水》等)的提议下,笔者开始进入创作。笔者深知,千百年来,诗歌《枫桥夜泊》受到人们的追崇,吟唱不衰。如今的社会生活丰富多彩,每个人都有自己独特的成长经历和思考方式,对某些社会现象都会有不同的看法。艺术发展与社会生活中的诗词也是一体化的,因

为文化推动了整个人类社会的进步。就音乐而言，从原始社会的劳动号子发展到现在风格多样的音乐生活模式，音乐给了人类文明无比强大的精神动力。同样，古代人类生活中流传的诗歌，给现代音乐的发展提供了美好的土壤与环境。这些古人口传心授且轻声吟唱的诗歌，应成为我们音乐工作者自觉地把古代诗词转化为音乐的一项责任。这是因为现代人离不开音乐生活，音乐的发展越来越成为一个时代文化发展的标志，是时代精神文明的象征。所以，古诗词音乐的变迁同样给群体精神生活带来了活力。通过对诗歌《枫桥夜泊》的景致描绘解读，笔者发现作者展现了一幅联想深远、幽雅迷人的画卷，并将自己的情感融于各种景象，借《枫桥夜泊》一抒胸臆，表达宽阔情怀，可看作是践行江南生活的前奏。为了弘扬古诗词的文化传统，提高人们的文化素质，陶冶听众的高尚情操，笔者在古典诗词《枫桥夜泊》的基础上，采用民间流传的吟唱音乐风格，在词曲方面进行了大胆的创新与发展，同时，加以解读赏析，感知张继的爱国热情、喜怒哀乐，体验他对人生和世事的思考。

### 三、《枫桥夜泊歌》的歌词扩充与曲风结构

## 枫桥夜泊歌

张继、罗成 词
罗　　成 曲

1=E 4/4
♩=66

(5̣ 6̣ 1 3 5 ‖: 1̇·  2̇ 7 6  5·3 | 5 - -  5̣ 6̣ 1 2 3 | 6· 1̇  3 5  6· 1 |

2 - -  2· 3  5· 3 | 2 3  3 2 1  6 0 | 2·  1 2 7  6 |

5 0  2̣ 1̣ 6̣ 1  - ) | 5· 4 3 2  3 1·  2 | 3· 2 1 6 5  5 - |
　　　　　　　　　　　1.盛 唐 秋　天　　　也 凄 然，
　　　　　　　　　　　2.吴 地 水　乡　　　迎 飞 雁，

1 1 7 6  1 3 3 2  3 0 | 1· 6 3 2 1  2 - | 3· 5 3 2 3  1 |
张 继 漂 泊 到 江 南，　到　江　南，　小 船 停 泊
楚 客 沾 裳 秋 水 边，　秋　水　边，　天 堂 美 景

2· 3 5 1 7 6  6 0 | 3 5 6 5  3 3 2  1 2 3  1 0 | 2 2 1  6 5̣ 6̣  1 - |
枫 桥　边 啊，　诗 人 情 怀 起 波 澜，　起（呀）起 波 澜。
未 解　愁 啊，　留 下 诗 篇 万 古 传，　万（呀）万 古 传。

```
3. 3 3 3 3  -  | 3 2 3. 0  1 1 6 5 5  | 6 1 6 5. 5 0 |
月落乌啼        霜满  天，    江枫  渔火     对 愁 眠。
月落乌啼        霜满  天，    江枫  渔火     对 愁 眠。

5 5 6 1 3  | 2 1. 5 6. 6 0 | 1 1 2 6 5. 5. 6 5  -  |
姑苏  城外 寒山 寺，       夜半 钟 声  到 客 船。
姑苏  城外 寒山 寺，       夜半 钟 声  到 客 船。

5. 5 5 5 5  -  | 6 3 6 5  -  | 6 6 5 3 5  | 6. 1 2 3 1 2 |
月落 乌啼        霜满 天，      江枫 渔火     对 愁  眠。
月落 乌啼        霜满 天，      江枫 渔火     对 愁  眠。

2 2 3 5 6 5. | 2 3 5 6 7 6  -  | 2. 2 2 1 2 7 6 | 5  -  -  2 1 6 |
姑苏 城外 寒山 寺，   江枫渔火   对 愁        眠，        对愁
姑苏 城外 寒山 寺，   江枫渔火   对 愁        眠，        对愁

1.                          2.
1  -  -  (5 6 1 3 5) :||  1  -  -  -  | í  -  -  -  | í  0  0  0  ||
眠。                         眠。           啊！
```

这首改编创作的《枫桥夜泊歌》是单二部曲式结构，分前奏、序唱、主唱、高潮与尾声。由苏州市歌舞剧院青年歌唱家陈斌领唱，以女声合唱、伴唱的演唱形式来塑造诗词的艺术形象。歌曲的第一乐段A部分是在原创的基础上描述了唐代天宝年间张继的创作背景："盛唐秋天也凄然，张继漂泊到江南，到江南，小船停泊枫桥边啊，诗人情怀起波澜，起呀起波澜。"此段原创唯美，由女声部进行清新自然的伴唱，歌声为姑苏静谧的夜空增添了一点悲秋的气氛。紧接着男声以稍带凄楚的心情演唱主乐段B部分："月落乌啼霜满天，江枫渔火对愁眠。姑苏城外寒山寺，夜半钟声到客船。"此段采用民间流传的音乐旋律，仿佛在万籁俱寂的秋夜中，小船伴着客人停泊在枫桥边，乌啼声已经显得格外清晰，而寒山寺的钟声更是冲破静谧的夜空，回荡在姑苏亭台楼阁之间，撩人情思，使人难以入眠。C部分用合唱扩充原创效果，在原诗歌的基础上反复突出了诗人"江枫渔火对愁眠"的真切内涵。瞬息的高音突起，曲折回旋，飘来飘去的音乐就像远天的暮云、高空的飞絮，缥缈而又幽远，震颤着游子失落错杂的心情。歌曲的第二乐段A部分表达了吴地人对诗人张继的怀念之情："吴地水乡迎飞雁，楚客沾裳秋水边，秋水边，天堂美景未解愁啊，留下诗篇万古传，万呀万古传。"此

段由女声部进行情真意切的怀念性伴唱,音乐节奏时骤时疏,时轻时重,就像"今人不见古时月,今月曾经照古人"一样,引发对过往岁月的一种深情的怀念,朦胧之中给人一种静谧、和谐、幽远的美妙情感。紧接着男声演唱与第一乐段情感类同的主乐段 B 部分,通过对人声的特殊处理,对《枫桥夜泊》从感怀到慨叹,更是把人生的悲凉况味传达直入心髓。C 部分同样用合唱扩充原创效果,在原诗歌的基础上反复突出了诗人"江枫渔火对愁眠"的心境。结尾用一个长音"啊",运用吟音技法将声音处理得幽远、缥缈,似回声又像呼唤,余音缭绕在诗人忧虑、苦闷、彷徨、坚贞和无畏之中。这时,仿佛身处在秋日的夜晚,听到那哇哇的乌啼,就好像在倾听大幕揭开的前奏;听到那浑厚清亮的钟声,仿佛是在欣赏寒山寺;此时也仿佛出现了如闪烁变幻的舞台灯光的月光、星星,给人以无限的遐想。

# 江南古代吴歌溯源

罗 成　杜青梅

(苏州市文艺创作中心、苏州评弹学校　江苏　苏州　215400)

**摘　要：**

　　吴歌是古代"吴歈(yú)"中的体裁之一,从吴地劳动歌曲的原型来看,吴歌的渊源可追溯到先秦时期。关于吴文化的文字记载历史距今有4 000多年,从殷商末年泰伯奔吴后"以歌为教"开始,吴歌真正形成体系大约有3 050年的历史,它在古代历史上掀起过四次高潮。吴歌在温文尔雅的生活环境中,通过感悟生活抒发人的思想情感,逐步形成了委婉悠长、典雅清新的地域音乐风格。

**关键词：**

　　吴歌　溯源　演变　古代

　　吴文化的历史源远流长,可追溯到旧石器时代(约1万年前)太湖东山的三山岛文化。新石器时代(4 000年前)的马家浜文化、崧泽文化、良渚文化等汇集成了现代的长三角文化,也就是人们常说的江南特色文化。在历史的长河中,尤其是东汉以来,由于人口的大量南迁,长江流域文化与黄河流域文化长期在这里碰撞、交融、浸润。宗教文化、传统文化和现代文化相互渗透,成为我中有你、你中有我而又各具个性的多元统一体。在江南水乡文化的大背景下,人们自然形成了外柔内刚、礼教习文、细腻精巧、文明和谐的文化品行,突显出独

特的江南吴地文化个性。《礼记·儒行》曰:"言谈者,仁之文也;歌乐者,仁之和也。"吴地先民提倡以仁为中心,重视伦理教育,由孔子、孟子思想体系形成的儒家学说内容贯穿在许多民歌当中。

## 一、吴歌的含义

据《娄葑镇志·大事记》记载:"约公元前11世纪,周族首领古公亶(dǎn)父长子泰伯、次子仲雍(又称虞仲),自陕西南奔,建立勾吴。"①吴国也叫勾吴,是公元前11世纪至公元前473年立国于长江下游的一个诸侯国,其国境位于今苏、皖两省长江以南部分,后扩张到苏、皖两省全境及赣东北部分地区。三国时期的吴国,称作"东吴"或"孙吴";五代时期的吴国,称作"南吴"或"杨吴"。吴歌,顾名思义就是古代吴国的民歌。

吴歌是古代"吴歈(yú)"中的体裁之一,分为命啸、吴声、游曲、半折、六变、八解六个音乐类型。从广义上讲,吴歌是吴地几千年群体智慧、文化结晶的体现和传承,是社会生活、社会心理、社会文化的直接、真实反映,并通过吴地民间群体间广泛的即兴创编和口头流传,逐步演化并发展、繁荣起来的。从狭义上讲,吴歌是文学史上对吴地民歌民谣的总称,是吴地人用吴侬软语演唱的,并具有浓厚的江南特色的民歌。吴歌的演唱直接表现了吴地人们的社会心理和内心体验,采用比兴、反复、排比、重叠、对称、双关、夸张等手法,抒发生活的真实情感。当今人们对"吴歈"的理解,认为它既指吴地古代民歌,又包括后来起源于元末明初的吴地昆山戏剧昆曲、苏州曲艺评弹等民间音乐艺术。

## 二、吴歌的源流与演变

民歌起源于劳动,与原始祭祀、狩猎、畜牧、耕种生活有关。以吴地劳动歌曲的原型来看,吴歌的渊源可追溯到先秦时期,依靠原始狩猎方式生存的先民在和大自然搏斗和集体劳动中发出的"哎呀、哎哟、嗨哟"等自然呐喊声,或生活之余模仿劳动情景,手舞足蹈地敲击石块、木棒,发出的"噢啰啰、噢啰呵、依哎呵"等欢呼声、讴歌声,逐渐成为早期的民歌雏形。《吴越春秋·勾践阴谋外传》中的一首原始劳动歌谣《弹歌》以"断竹,续竹;飞土,逐肉"②八字描述了古

---

① 娄葑镇志编纂委员会.娄葑镇志[M].北京:方志出版社,2001:5.
② 赵晔.吴越春秋[M].北京:商务印书馆,1937:197.

代先民狩猎时,用竹子制作成弹弓,发射弹丸去射猎,形象地再现了古人狩猎的劳动场面。原始时期出土的乐器,有陶埙、用禽兽肢骨制成的"骨笛"、陶角、鼍鼓及陶铎等。商朝(约前17—前11世纪)的青铜文化时期,出现了《桑林》《濩》(huò)、《大武》等乐舞,并有了许多乐器,创立了十二音律,以编钟为主的钟鼓乐队得到了初步发展。春秋战国时期(前770—前221年),南方楚、越等地的音乐文化相当发达。由屈原填词、楚国女巫祀神时唱的《九歌》,越国裸体女巫跪唱祭祀的铜雕,都具有江南艺术特有的神韵和风采。据《吕氏春秋·音律》记载,这一时期先民发明了音乐理论方面的"三分损益法",记述了华夏最早的乐律计算方法。

《春秋左传》记载:"吴公子札来聘……请观于周乐。使工为之歌《周南》《召南》……为之歌《邶》《鄘》《卫》。"[1]周朝吴国数代后,曾与孔子并称"南季北孔"的吴王寿梦第四子季札出使鲁国,听到了蔚为大观的《大夏》《韶》等周乐和《国风》中的一些民歌。季札称赞:"五声和,八风平,节有度,守有序。"[2]五声(宫、商、角、徵、羽)和谐,八音(金、石、丝、竹、匏、土、革、木做成的八类乐器)协和,节奏明显,演奏有序。此时,吴地人在温文尔雅的民歌体系中大量地融入了古西域等各地民歌。吴地民歌兴盛流传的年代,最早可追溯到晋朝(265—420)至南朝(420—589)这一时期。自春秋阖闾元年(前514),吴王阖闾(前514—前496年在位)命相国公伍子胥(?—前484)在今苏州筑阖闾大城为国都以来,先民将劳动的艰辛通过歌声倾诉出来,渔歌、田歌、山歌逐步兴起。

古代最早的民歌选集《诗经》中的《国风》,搜集、整理了从西周到春秋流传多年的北方15个地区的民歌,没有汇集南方民歌;战国后期,诗人屈原等搜集、整理的《楚辞》也没有明确吴地民歌。因此,对吴歌的记载缺少了三国之前的确切内容。《晋书·乐志》:"盖自永嘉渡江以后,下及梁陈,咸都建业,吴声歌曲,起于此也。"[3]永嘉是晋怀帝司马炽的年号。建业,即吴国都城。东汉建安十七年(212),孙权在今天的南京筑石头城,改称"建业"。西晋著名文学家左

---

[1] 左丘明.左传[M].武汉:崇文书局,2017:123.
[2] 左丘明.左传[M].武汉:崇文书局,2017:124.
[3] 骆玉明.简明中国文学史[M].上海:复旦大学出版社,2018:157.

思在《吴都赋》中有"幸乎馆娃之宫,张女乐而娱群臣。罗金石与丝竹,若钧天之下陈。登东歌,操南音,胤(yìn)《阳阿》,咏《韩任》,荆艳楚舞,吴歈越吟,翕(xī)习容裔,靡靡愔愔"①的记载;《楚辞·招魂》中有"竽瑟狂会,搷鸣鼓些。宫廷震惊,发激楚些。吴歈蔡讴,奏大吕些"②的记载;《宋书·乐志》记载:"吴歌杂曲,并出江东,晋宋以来,稍有增广。"③这说明吴歌在晋宋以后,民歌种类越来越多。这对吴声真正形成歌曲体系的流传时间又做出了界定。

在记述早期吴越历史、地理的重要典籍《越绝书》中记载:"吴与越,同气共俗";在记述春秋时期吴、越两国的史学著作《吴越春秋》中有"吴与越同音共律"之说。吴、越有着共同的祖先——蛮夷民族。因此,古代吴歌(吴歈)、越歌(越吟)、楚歌(楚声)的起源具有多元性特征。明末上海著名诗人夏完淳《大哀赋》中有"吴歈越艳,鲁酒梁樽"的记载;清初著名诗人、戏曲家孔尚任《桃花扇·余韵》中有"蛾眉越女才承选,《燕子》吴歈早擅场"的记载。可见,"吴歈、越吟、楚声"已成为吴地歌谣之源,吴地民歌、戏剧、曲艺的广泛流传,对华夏民族伦理道德的规范产生着极其深远的影响。

### 三、历代吴歌考略

#### 1.先秦歌谣(上古—前221)

先秦是秦朝以前的历史时代,起自远古人类产生时期,至公元前221年秦始皇灭六国为止。在音乐学中,把古代民歌的体裁分为民间歌谣、骚体诗、乐府民歌和杂言诗四种。先秦歌谣按题材内容分为劳动歌谣、祭祀歌谣、生活歌谣、战争歌谣等。先秦歌谣产生在原始社会和奴隶社会早期,是《诗经》以前远古先民的口头创作。由于年代久远,记载甚少,因此,民间歌谣由原始形态逐步变成诗歌。《礼记·乐记》中曰,故歌之为言也,长言之也。《荀子·礼论》中曰,歌谣傲笑,哭泣谛号,是吉凶忧愉之情发于声音者也。《史记·商君列传》中曰,五羖(gǔ)大夫死,秦国男女流涕,童子不歌谣,舂者不相杵(chǔ)。这些都说明歌谣和诗最初都是以"歌"的形式来体现。

---

① 顾颉刚.孟姜女故事研究及其他[M].北京:商务印书馆,2017:214.
② 屈原.楚辞[M].哈尔滨:北方文艺出版社,2018:228.
③ 何兹全.中国通史7第5卷:中古时代三国两晋现北朝时期(上)[M].上海:上海人民出版社,2015:392.

民间劳动歌曲是人类历史上产生最早的语言艺术之一。远古的劳动歌,同人们征服自然、狩猎劳作、祈祷祭祀等生存方式密切相关。先秦典籍《尚书》中有"击石拊石,百兽率舞"的记载,是描写远古先民在举办祭神活动时,用石头敲打节奏,群体装扮成各种野兽载歌载舞的情景。在青海省大通县上孙寨出土的新石器时代舞蹈纹彩陶盆上,舞者是通过有规律地呼号、击掌、跺脚、敲击发音物体等来伴奏,起到歌舞相融的协调作用。据《吕氏春秋》记载,跳舞时所唱的歌有《载民》《玄鸟》《遂草木》《奋五谷》《敬天常》《达帝功》《依地德》《总禽兽之极》八阕(què)。

据《吴越春秋》记载,远古的狩猎劳动歌谣《弹歌》唱曰:"断竹,续竹;飞土,逐肉。"在演唱中讲述了先截断竹竿,后用弦连接制成弹弓,弹丸射出击伤猎物的全过程。春秋末年,越国的国君勾践询问弓弹的制作及功用,楚国的射箭高手陈音作答时引用了这首歌谣。《吴越春秋·勾践阴谋外传》记载,越王勾践询以弓弹之理问陈音:"孤闻子善射,道何所生?"音曰:"臣,楚之鄙人,尝步于射术,未能悉知其道。"王曰:"然!愿子一、二其辞。"音曰:"臣闻弩生于弓,弓生于弹,弹起古之孝子。"王曰:"孝子弹者奈何?"音曰:"古者,人民朴质,饥食鸟兽,渴饮雾露,死则裹以白茅,投于中野。孝子不忍见父母为禽兽所食,故作弹以守之,绝鸟兽之害。故歌曰,断竹,续竹,飞土,逐肉之谓也。"①陈音的弓弩之论,乃兵法大道,令越王勾践听若梵佛之音,是那样入耳,那样清晰,又是那样多而不杂,繁而不乱。其思路之严密,道理之明确,用语之精练,都使越王折服。《弹歌》简明朴实、自然流畅,每句一拍二言,节奏明快,句句押韵,是远古先民狩猎劳动中相互配合、步调一致、鼓舞士气情况的真实反映,令人联想起先民们在严酷的自然环境、极端低下的劳动过程中,在形成的劳动技能和自卫攻防中创造的劳动呼声的狩猎场面。

先秦尧舜所作的生活歌谣中,有描写天地祥和、人与自然亲和的《卿云歌》"卿云烂兮。糺缦缦兮。明明上天。烂然星陈。日月光华。旦复旦兮。日月有常。星辰有行。四时从经。万姓允诚。迁于圣贤。莫不咸听。鼚(chāng)乎

---

① 赵晔.吴越春秋[M].北京:商务印书馆,1937:196-197.

鼓之。轩乎舞之。日月光华。弘于一人。于予论乐。配天之灵。精华已竭。褰(qiān)裳去之"①。《吕氏春秋·音初篇》中吟唱涂山氏之女在山上望眼欲穿等待大禹回家的情歌《候人歌》,"候人兮猗"。带有酸涩的爱意的姑娘用越语演唱给君子的《越人歌》:"今夕何夕兮,搴(qiān)洲中流。今夕何日兮,得与王子同舟。蒙羞被好兮,不訾诟耻。心几烦而不绝兮,得知王子。山有木兮木有枝,心悦君兮君不知。"②反映虞舜弹古琴唱气象与生活的《南风歌》,"南风之薰兮,可以解吾民之愠兮。南风之时兮,可以阜吾民之财兮"③。反映先民劳动情景的歌谣《击壤歌》,"日出而作,日入而息,凿井而饮,耕田而食"④。神农氏时的祭祀歌谣《礼记·郊特牲》中《蜡辞》"土反其宅,水归其壑,昆虫毋作,草木归其泽"⑤,以及《诗经·国风》中的抒情歌谣《关雎(jū)》"关关雎鸠,在河之洲。窈窕淑女,君子好逑"等成为华夏流传的经典歌谣。这些歌谣含蓄流畅、情感真挚,它不仅是中华民族的先声,也是吴地的先声。

2.《沧浪歌》探究

春秋时期(前770—前476)比较流行《沧浪歌》:"沧浪之水清兮,可以濯我缨;沧浪之水浊兮,可以濯我足。"大意是沧浪之水清的时候可以用来洗涤系帽子的丝带;沧浪之水浊的时候就可以用来洗脚。《沧浪歌》具有深刻的人生哲理,人在处世时不必过于清高,世道清廉时可以出来为官;世道浑浊时可以与世沉浮。"沧浪"解释为青色的波浪,狂风暴起,湖水沧浪。有许多地方自称是"沧浪之地",大禹治水有沧浪,屈原在极度消沉时听渔父唱沧浪,庄子写沧浪,孟子讲沧浪,孔子听沧浪,清代思想家、文学家龚自珍亦留下了"一箫游吴市"的感叹。沧浪到底在哪里呢? 笔者带着这个疑问,在历史文化的海洋里探求《沧浪歌》。关于沧浪之地的说法学者们各抒己见,众说纷纭。

除相传屈原被放逐后听到楚国渔夫唱的《沧浪歌》,也称《渔父歌》外,《沧浪歌》还关联到一位吴地历史名人的真实故事。言偃(前506—前443),字子

---

① 程晓南.一书通识:五千年最美古诗词[M].北京:中国法制出版社,2018:5.
② 陈勤建,常峻,黄景春.神话与故事[M].上海:上海人民出版社,2017:273.
③ 郭茂倩.乐府诗集上、下[M].上海:上海古籍出版社,2016:720.
④ 方笑一.中华经典诗词2000首:第1卷[M].上海:上海教育出版社,2018:190.
⑤ 商礼群.中国古典文学作品选读:古代民歌一百首[M].上海:上海古籍出版社,1984:1.

游,亦称言游,又称叔氏,春秋末吴国常熟人,是孔子七十二弟子中唯一的南方人,后学成南归,道启东南,对江南文化的繁荣有很大的贡献,被誉为"南方夫子",唐开元时被封为"吴侯",宋时被封为"丹阳公",后又称"吴公"。《论语·阳货》第十七记:子之武城,闻弦歌之声。夫子莞尔而笑,曰:"割鸡焉用牛刀?"子游对曰:"昔者偃也闻诸夫子曰:'君子学道则爱人,小人学道则易使也。'"子曰:"二三子!偃之言是也。前言戏之耳。"①孔子在鲁国武城听弹琴唱歌时,对他的学生们提出了有趣的问题,结果孔子肯定了言偃的回答是对的。孔子一方面惋惜子游大材小用,一方面对子游能行礼乐表示欣慰。公元前444年,言偃来到东海之滨开设学馆,不但教授弟子学文习字,更以儒学的礼仪教人育德。在言偃的倡导下,海隅处处可闻礼乐之声,言偃也被海隅百姓尊为"贤人"。今苏州市常熟地区的虞山镇言子巷有言子故宅,虞山东岭有言子墓,学前街有言子专祠,州塘畔有言子故里亭。《孟子·离娄上》记载,孔子听到的是孺子唱的《沧浪歌》,故称《孺子歌》。孔子听《沧浪歌》后曰:"小子听之!清斯濯缨,浊斯濯足矣,自取之也。"②因此,笔者认为,言偃就是教孺子唱《沧浪歌》的唯一人选,也是将《沧浪歌》改为《孺子歌》的吴地第一人。在词典中唯一记载的"沧浪之地"就是苏州市的名园之一沧浪亭。苏州市沧浪亭原为五代吴越广陵王钱元璙的花园,宋代著名诗人苏舜钦因感于《沧浪歌》,在这里建亭并题名"沧浪亭",自号沧浪翁,并作《沧浪亭记》。当今,沧浪区因沧浪亭而得名。"吴歈"之名,最早见于屈原的楚辞《招魂》,春秋时期流传下来的讽喻歌曲《梧桐秋》、爱情民歌《南山有鸟》等,其风格与《诗经》相近。三国时期的《吴孙皓初童谣》表达了吴人对迁都不满的心情,这几首民歌有待进一步研究。

3.汉朝民歌

汉朝分为西汉(前202—公元9)与东汉(25—220)两个历史时期,后世史学家亦称两汉。西汉为汉高祖刘邦所建立,建都长安;东汉为汉光武帝刘秀所建立,建都洛阳。汉乐府在表现广阔多样的社会生活、人生思考的同时,也展示了其特色及艺术成就。汉乐府的《上邪》:"上邪!我欲与君相知,长命无绝衰。

---

① 张祥斌.古文名句分类解析[M].长沙:岳麓书社,2014:153.
② 迟铎,彭达池.中国古典寓言菁华[M].北京:商务印书馆国际有限公司,2017:69.

山无陵,江水为竭,冬雷震震夏雨雪,天地合,乃敢与君绝!"①这首诗属于汉代乐府民歌中的《鼓吹曲辞》,意思是:上天啊! 我愿与你相知相爱,让我们的爱永不衰绝。除非高山变成平地,除非滔滔江水枯竭,除非寒冬响起雷声阵阵,除非夏日飘飞白雪,除非天地合二为一,我才敢与你断绝情意!这首歌谣有着震人心魄、触动灵魂的力量。诗中主人公连用了五种绝不可能出现的自然现象,表示爱对方一直要爱到世界末日的决心。《华山畿(jī)》:"君既为侬死,独生为谁施!欢若见怜时,棺木为侬开。"②意思是你以命殉我,我便拿命还你。一偿一报,立场很坚定。《艳歌行》:"翩翩堂前燕,冬藏夏来见。兄弟两三人,流宕在他县。故衣谁当补? 新衣谁当绽? 赖得贤主人,览取为吾绽。夫婿从门来,斜柯西北眄。语卿且勿眄,水清石自见。石见何累累,远行不如归!"③描写了远离家乡在外谋生的人,浸透着人生的辛酸。《悲歌行》:"悲歌可以当泣,远望可以当归。思念故乡,郁郁累累。欲归家无人,欲渡河无船。心思不能言,肠中车轮转。"④这首诗描写的是游子思乡的心情,语句浑朴自然,写出了游子深切的百转愁思,一种怀乡的断肠情绪,深深掩埋其中。《江南可采莲》:"江南可采莲,莲叶何田田! 鱼戏莲叶间。鱼戏莲叶东,鱼戏莲叶西,鱼戏莲叶南,鱼戏莲叶北。"这首诗描写了采莲时观赏鱼戏莲叶的情景。这些乐府民歌,多以描写民间疾苦为主要内容,直接道出了人民的爱憎,揭露了封建社会的种种矛盾。这一时期的民歌在形式上已发展成为长短句和五言、七言体,并开始加入乐器伴奏。这些作品都有着很浓的叙事性,且叙事手法相当成功,大多并不刻意追求对事情从头到尾的详细叙述,而是选择生活中的某些具有代表性的片段或镜头,来表现广阔的社会内容,揭示深刻的社会矛盾。

4.南朝民歌

南朝(420—589)是东晋之后建立于南方的宋、齐、梁、陈四个朝代的总称,与北方的北齐、北魏、北周等朝代合称为"南北朝",从刘裕代晋建立刘宋起至

---

① 李寅生.传统文化经典读本:古诗[M].成都:四川辞书出版社,2018:19.
② 黄岳洲,茅宗祥.中国古代文学名篇鉴赏辞典:三国两晋南北朝文学卷[M].上海:汉语大词典出版社,2002.
③ 秦圃.最美古诗词全鉴:纯美典藏版[M].北京:中国华侨出版社,2018:156.
④ 陈文新,鲁小俊,选注.古代诗文选[M].北京:中央广播电视大学出版社,2011:53-54.

隋文帝灭陈止,前后170年。南朝是吴地歌谣兴盛的重要时期,南朝乐府初期采录的吴地歌谣是徒歌,比较纯朴。南朝乐府民歌大约起于东吴,迄于陈,今传近500首,全部录存在宋代郭茂倩所编的《乐府诗集》中,其中绝大多数归入"清商曲辞",仅《西洲曲》《东飞伯劳歌》《苏小小歌》等不足10首(不计民谣)分别归入"杂曲歌辞"和"杂歌谣辞"中。仅"清商曲辞"中的"吴声歌"有326首,其中还有吴地娱神的"神弦歌"18首,这些歌辞是对祠庙中祭祀场面和想象中神的描述。南朝时其他的娱乐音乐在体制、形式方面都受到了吴歌的影响,表现出向其靠拢的趋势。《白石郎曲》:"白石郎,临江居,前导江伯后从鱼。积石如玉,列松如翠,郎艳独绝,世无其二。"①白石是建业(今南京)附近的山名,所谓"白石郎"是对白石山神的称呼,这首曲词赞叹男神的美貌,表现为"女悦男鬼"。《青溪小姑》:"开门白水,侧近桥梁。小姑所居,独处无郎。"②清溪小姑传说是三国时吴将蒋子文第三妹,写女神的私生活,表现为"男悦女鬼"。这两首歌辞都通过对神的赞美,流露出人神爱悦之意,颇有《楚辞·九歌》的余韵。吴声占据了《乐府诗集》的绝大部分,大多数吴声歌词在内容与形式上都有共同的情歌特点。南朝时,清商乐歌与当时诗歌之间的区别较为清楚,故而将清商乐歌分为民歌与雅歌两种类型。清商乐歌情辞恳切,格调委婉,又运用了灵巧的形象思维,对后世的影响十分深远。

  南朝有不少文人喜欢创作乐府歌辞,作品数量比较多的有谢灵运、鲍照、沈约、王融、江淹、吴均、江总等人,帝王中则有梁武帝、简文帝、元帝父子和陈后主,其中鲍照卓然挺出,成就最高。东晋末年刘宋初年的吴地文学家、诗人谢灵运开创了山水诗歌,"柏梁冠南山,桂宫耀北泉。晨风拂幨幌,朝日照闺轩。美人卧屏席,怀兰秀瑶璠。皎洁秋松气,淑德春景暄"③。他从"淡乎寡味"的玄理中解放出来,把自然景观引进诗词歌谣之中,呈现出人与自然的完美和谐,强化了艺术表现力,使其形成独具特色的审美对象,谢灵运也因此而成为我国精细刻画山水的诗人和吴地歌谣风靡世代的奠基人之一。梁代吴地文学家萧纲④

---

① 程章灿.南北朝诗选[M].北京:商务印书馆,2017:269-270.
② 程章灿.南北朝诗选[M].北京:商务印书馆,2017:269-270.
③ 郭茂倩.乐府诗集上、下[M].上海:上海古籍出版社,2016:388.
④ 《中国皇帝全书》编委会.中国皇帝全书:第2卷[M].北京:大众文艺出版社,2010.

(503—551)的宫体诗歌中有《生别离》:"别离四弦声,相思双笛引。一去十三年,复无好音信。"《春江曲》:"客行只念路,相争度京口。谁知堤上人,拭泪空摇手。"《夜夜曲》:"北斗阑干去,夜夜心独伤。月辉横射枕,灯光半隐床。"《桃花曲》:"但使新花艳,得间美人簪。何须论后实,怨结子瑕心。"《淫豫歌》:"淫豫大如服,瞿塘不可触。金沙浮转多,桂浦忌经过。"《折杨柳曲》:"杨柳乱成丝,攀折上春时。叶密鸟飞碍,风轻花落迟,城高短箫发,林空画角悲。曲中无别意,并是为相思。"

"乐府"一词,在古代具有多种含义。最初是指主管音乐的官府。汉代人把乐府配乐演唱的诗称为"歌诗",这种"歌诗"在魏晋以后也称为"乐府"。同时,魏晋六朝文人用乐府旧题写作的诗,有合乐亦有不合乐的,也一概称为"乐府"。继而在唐代出现了不用乐府旧题而只是仿照乐府诗的某种特点写作的诗,这些诗被称为"新乐府"或"系乐府"。宋元以后,"乐府"又用作词、曲的别称。南北朝乐府民歌是继周民歌和汉乐府民歌之后以比较集中的方式出现的又一批民间口头创作,是中国诗歌史上又一新的发展。它不仅反映了新的社会现实,而且创造了新的艺术形式和风格。一般来说,这类诗篇幅短小,抒情多于叙事。南北朝时期,吴地的民歌应受政治、经济、文化以及民族风尚、自然环境的不同,呈现出不同的色彩和情调,与北方民歌风格形成了较鲜明的对比。南北朝时期的乐府民歌多数为青年男女的爱情恋歌,它坦率诚挚、缠绵激情,是情感生活最深刻的体现。《乐府诗集》所谓的"艳曲兴于南朝,胡音生于北俗",正扼要地说明了这种不同。歌辞中所表现的爱情是坦率而健康的,其中最能见出民歌特色的是那些表现痴情和天真的作品。《子夜歌》:"夜长不得眠,明月何灼灼。想闻散唤声,虚应空中诺。"[1]描写女子在静静的月夜苦苦思念情人,仿佛听到了他的呼唤,因而脱口应诺。《读曲歌》:"怜欢敢唤名?念欢不呼字。连唤欢复欢,两誓不相弃。"[2]描写青年男女在热恋过程中,往往情不自禁地呼唤情人的名字,共同发誓永不分离。

---

[1] 王烈夫.中国古代文学名篇注解析译:第1册[M].武汉:武汉出版社,2016:602.
[2] 黄岳洲,茅宗祥.中国古代文学名篇鉴赏辞典:三国两晋南北朝文学卷[M].上海:汉语大词典出版社,2002:420.

《宋书·乐志》中曰,吴歌杂曲,并出江东,晋宋以来,稍有增广。《乐府诗集》更指明"江东"即建业,"盖自永嘉渡江之后,不及梁陈,咸都建业,吴声歌曲,起于此也"①。《乐府诗集》还说,按西曲歌,出于荆、郢、樊、邓之间。建业是当时的首都,荆、郢、樊、邓也是当时的重镇,商业都非常发达。梁裴子《宋略》中有"王侯将相,歌伎填室;鸿商富贾,舞女成群,竞相夸大,互有争夺"的记载。萧纲②的乐府三首《新成安乐宫》:"遥看云雾中,刻桷映丹红。珠帘通晓日,金华拂夜风。欲知歌管处,来过安乐宫。"《双桐生空井》:"季月双桐井,新枝杂旧株。晚叶藏栖凤,朝花拂曙乌。还看西子照,银床系辘轳。"《楚妃叹》:"幽闺情脉脉,漏长宵寂寂。草萤飞夜户,丝虫绕秋壁。薄笑夫为欣,微欢还成戚。金簪鬓下垂,玉筋衣前滴。"由此可见,这些民歌在民间歌谣的基础上已经形成了城市歌谣。《南史·王俭传》也有"褚彦回弹琵琶,王僧虔、柳世隆弹琴,沈文季歌《子夜来》"③的记载,说明南朝民歌以情歌为主。

南朝因南北对峙,帝王政权频繁变更,仅仅南方有宋三十九年、齐二十三年、梁五十五年、陈三十三年的记载。南朝时,描写男女情爱的短歌比较流行,如《碧玉歌》:"碧玉破瓜时,郎为情颠倒,感郎不羞郎,回身就郎抱。"④《子夜歌》:"郎怀幽闺性,侬亦恃春容。郎歌妙意曲,侬亦吐芳词。"《宋书·乐志》说:"懊侬歌者,晋隆安初,民间伪谣之曲。"⑤这说明《懊侬歌》真伪难辨。《懊侬歌》之一的"丝布涩难缝,令侬十指穿。黄牛细犊车,游戏出孟津"⑥,这首诗深挚纯情、美妙幽婉,摇曳无穷,情味愈出,影响广泛。《懊侬歌》之二的"江陵去扬州,三千三百里。已行一千三,所有二千在"⑦,也是清商乐中吴声歌曲之一。反映宫廷生活的吴声还有陈国皇帝陈后主创作的《玉树后庭花》《临春乐》等。

南朝民歌大多为五言四句,语言清新自然,歌谣往往运用同音异字或同音同字的双关语即兴而唱,情感自然流露。双关语的巧妙运用,不仅使得语言更

---

① 郭茂倩.乐府诗集上、下[M].上海:上海古籍出版社,2016:570.
② 《中国皇帝全书》编委会.中国皇帝全书:第2卷[M].北京:大众文艺出版社,2010.
③ 茅慧.中国乐舞史料大典:二十五史编[M].上海:上海音乐出版社,2015:275.
④ 邓魁英,袁本良.古诗精华[M].成都:巴蜀书社,2000:1035.
⑤ 许健.琴史初编[M].北京:人民音乐出版社,1982:49.
⑥ 郭茂倩.乐府诗集上、下[M].上海:上海古籍出版社,2016:591.
⑦ 郭茂倩.乐府诗集上、下[M].上海:上海古籍出版社,2016:591.

加活泼,而且在表情达意上也更加含蓄委婉。"杂曲歌辞"里的《长干曲》"逆浪故相邀,菱舟不怕摇。妾家扬子住,便弄广陵潮"①,描绘出一幅江南典型民情画。此外,"杂歌谣辞"中还有一些反映政治、民情的歌谣,如《吴孙皓初童谣》中"宁饮建业水,不食武昌鱼。宁还建业死,不止武昌居"②等。这些作品虽然数量有限,但在大量的南方情歌中又具有独特的风格。

古代歌谣的音乐信息同样反映在《诗经》和《楚辞》之中。《诗经》多为节奏明显的民歌,《楚辞》基本上是文人创作的诗词,其整体语音具有较强的旋律性。如,《弹歌》"断竹,续竹;飞土,逐肉"为二言四节八字;《燕燕歌》"燕燕于飞"为四言一句;涂山氏《侯人歌》只有"侯人"两字加上"兮猗"两个语气词,其篇幅短小,结构简单;但最能体现歌谣直抒胸臆、缘事而发、情节单一特点的,可以说是风诗歌谣的远祖,《子夜歌》《子夜四时歌》《读曲歌》《懊侬歌》《神弦歌》(共11种曲,今存18首)、《白石郎曲》《青溪小姑曲》《夏人歌》《麦秀歌》等。

### 四、吴歌发展综述

在中华五千年文化的大背景下,关于吴文化的文字记载已有4 000多年历史,通过殷商末年泰伯奔吴后"以歌为教"开始,吴歌真正形成体系大约有3 050年的历史。古代吴歌的发展大约起源于先秦,尤其是泰伯奔吴后的周朝,春秋时期融入了大量的南北方民歌,出现了关于音阶、调式和转调的理论,初步形成了民歌体系,在吴歌史上掀起了第一次高潮。秦汉时开始出现"乐府"民歌,汉代主要的歌曲形式是相和歌,它从最初的"一人唱,三人和"的清唱,渐次发展为有丝、竹乐器伴奏的"相和大曲"。两晋之交的战乱,使清商乐流入南方,与南方的吴歌、西曲融合。南朝时期,吴歌中大量地出现了反映爱情生活的词汇,如民间歌曲《子夜歌》《华山畿》《欢闻歌》《阿子歌》《前溪》等,宗教歌曲《神弦歌》(11曲系列歌曲)等流传广泛,吴歌已发展为清商乐类型的曲调。南北朝末年盛行有伴唱和管弦伴奏的歌舞戏,基本形成了民歌体系,在吴歌史上掀起了第二次高潮。隋唐时期,先吴及吴国民歌体现出独特的地域风格,萌发了以歌舞音乐为主要标志的音乐艺术全面发展的第三次高潮。唐代诗人李白有"吴歌

---

① 方青羽.中华古诗词大讲堂[M].北京:中国华侨出版社,2017:103.
② 冯亦同.南京历代经典诗词[M].南京:南京出版社,2016:6.

楚舞欢未毕,青山犹衔半边日"的说法。唐代诗人张若虚创作的《春江花月夜》为后人留下了千古绝唱。宋代郭茂倩编《乐府诗集》时将吴歌编入"清商曲辞"的"吴声曲"中。南宋建炎年间兴起的吴歌"月子弯弯照几州？几家欢乐几家愁？几家夫妇同罗帐？多少飘零在外头？"以竹枝词形式加入了排比、递进等手法。南宋时吴地南戏的出现,开辟了戏曲趋于成熟的先河。明代冯梦龙搜集整理的《山歌》《挂枝儿》记载了宋元到明朝中叶在民间流传的很多吴歌。这一时期是吴歌史上的第四次高潮。

明时叶盛(昆山人)的《水东日记》里也这样记载:"吴人耕作或舟行之劳,多作讴歌以自遣,名'唱山歌',中亦多可为警劝者,漫记一二。月子弯弯照几州？几家欢乐几家愁？几家夫妇同罗帐？多少飘零在外头？南山头上鹁鸪啼,见说亲爷娶晚妻。爷娶晚妻爷心喜,前娘儿女好孤凄!"①陆容(太仓人)也在《菽园杂记》卷一中记道:"吴中乡村唱山歌,大率多道男女情致而已。惟一歌云:'南山脚下一缸油,姐妹两个合梳头；大个梳做盘龙髻,小个梳做杨篮头'。"②清代大量地产生了《杨丘大山歌》《沈七哥山歌》《赵圣关山歌》《小红郎山歌》等比较成熟的叙事吴歌。在近代新文化歌谣运动中,顾颉刚、王翼之、王君纲等编纂了"吴歌集"系列,并由顾颉刚写成小史传世。当代,围绕太湖流域的长江下游长三角吴侬软语之地成为南方民歌的富庶地。当今的吴地方言区域包括江苏境内自西以镇江的丹阳、常州的金坛和溧阳为界,往东至上海地区；安徽境内东南部的芜湖和宣城一带、皖南地区；浙江境内自湖州、嘉兴往南至杭州,杭州往东至宁波、台州。如今,吴地的江南水乡已成为我国经济较发达、文化较繁荣、民歌较丰富的领先地区。吴歌在温文尔雅的环境中,通过感悟生活、抒发人的思想情感,逐步形成了委婉悠长、典雅清新的地域音乐风格。

---

① 笔记小说大观(三十六编):第3册[M].台湾:新兴书局有限公司,1986:59.
② 镇海区、北仓区政协文史资料委员会.姚燮研究[M].内部资料,2002:388.

# 近代音乐家与苏州大学近代早期音乐教育

田 飞

(苏州大学 江苏 苏州 215400)

苏州大学由多所历史悠久的大学组成,历经百年才铸就了今日的辉煌。其中包括1900年美国监理会创办的东吴大学、抗战时期在重庆创办的国立社会教育学院,以及中华人民共和国成立初创办的苏南文化教育学院、苏南师范学院和江苏师范学院。这几所大学都有着深厚的音乐教育底蕴。

一批近代著名音乐家曾经在这几所学校学习和工作过,包括留学归国的黄友葵、孙静录、应尚能和梅经香;著名作曲家刘雪庵、张定和、胡登跳和金砂(刘瑞明);音乐理论家钱仁康、汪毓和、赵宋光;声乐教育家杨树声、卜瑜华和张清泉夫妇;钢琴教育家洪达琦、张道尊;二胡演奏家陆修棠和黎松寿;学校还培养了一批优秀学生,如汪毓和、赵宋光、胡登跳、金砂、鞠秀芳等,大部分学生成长为全国各地的音乐教师和基础音乐教育的骨干。

这些学者、学生中虽然有的是苏州籍贯,但大多数来自全国各地,在动荡的年代来到苏州,与苏州结下良缘,为苏州乃至全国培养了新中国第一代音乐工作者。本文拟在近代音乐教育发展的背景下整理这段历史,研究他们的音乐教育经验和轨迹。

## 一、东吴大学时期的音乐教育活动

西方音乐进入中国主要是通过建立教会学校的方式。教会大学在中国教

育近代化过程中起到了一定程度的示范和导向作用,由于直接引进了西方近代教学的模式,在体制、机构、计划、课程、方法和规章制度等多个方面,对当时的教育界乃至社会产生了深刻的影响。东吴大学就是在这样的背景下建立起来的一所著名大学,它尽管规模不大,但在当时的高等教育方面处于领先的地位。

教会办的东吴大学,很自然地将宗教仪式中的西方音乐渗透在整个宗教传播活动中,西方音乐的赞美诗、理论、乐器演奏等技能开始在东吴大学传播和教授。在大学的学生社团、重要节日里,音乐活动成为必不可少的纽带。

外籍传教士文乃史在《东吴大学》一书中记录了创办东吴大学的动机。甲午战争失败后,以两江总督张之洞为代表的维新派寻求教育改革。1895年的一天,宫巷堂正在唱圣歌,孙乐文的夫人以风琴伴奏,这引起了6位年轻人的注意。得知这些年轻人读了两江总督张之洞的文章深受鼓舞,想要学习英语,学习西方的知识,孙乐文认为时机成熟了。1895年11月,宫巷书院正式开办。传教士林乐为中国人创办一所大学的梦想实现了。4年后,宫巷书院正式迁到天赐庄的校舍,东吴大学开始建设。[①]

(一)东吴才女——第一代中国声乐家黄友葵

东吴大学曾经有一位才女黄友葵,她是中国第一代声乐家,多才多艺,虽然主修理科,但在绘画方面也有较高的造诣。她被梅·百器誉为"中国第一女高音"。黄友葵,湖南籍人,受家庭影响熟悉中国传统音乐,"我从小就会弹月琴、扬琴、吹箫笛等,逢婚丧喜庆节日都组织自己的乐队吹吹打打。父亲爱拉京胡,我常跟着学唱谭鑫培的《四郎探母》"[②]。同时,她在小学、中学跟随外籍传教士学习钢琴和乐理,打下了西方音乐基础。后来到苏州投靠亲属,于1926年考入教会学校金陵女子大学攻读生物专业,选修钢琴专业。一年后内战爆发,因母亲在苏州,便转学到东吴大学学习,主科是生物学,副科是数学和化学,继续学习钢琴。1929年,21岁的黄友葵先生迎来契机,东吴大学第一任华人校长杨永清赴美国阿拉巴马州立大学(现为亨廷顿大学)交流,美校方提供了一个工艺美术的奖学金名额,黄友葵凭着绘画方面的天赋、艺术修养和学业成绩脱颖而

---

① 王国平.东吴大学——博习天赐庄[M].石家庄:河北教育出版社,2003:23.
② 武俊达.诲人不倦,辛勤耕耘——访问黄友葵教授[J].人民音乐,1982(5):20-23.

出,获得了公费去美国留学的机会。

　　黄友葵先生在美国留学三年,最初学习工艺美术,主攻陶瓷图案设计,但她也不想放弃音乐,她在美术和音乐之间进行了抉择,最终决定主攻音乐专业兼顾美术的学习。她经过考试进入了业余合唱队,受音乐系主任男中音歌唱家阿尔佛·波尔切斯赏识,后转入音乐系,由波尔切斯亲自带教,又跟丹麦籍老教师学习钢琴。留学期间,她积极参加社会实践,如在波特兰市小学生夏令营中担任唱歌和绘画老师;在广播电台表演音乐节目,演奏中国乐器箫、笛子和月琴;每逢周末到青年会和慈善机构做讲座,介绍中国民俗和文化;作为唯一的外国学生跟随学校合唱队参加每年的春季巡回演出;开独唱和钢琴独奏音乐会。

　　1933年8月,黄友葵先生谢绝美国友人的挽留,回到母校东吴大学,受到杨永清校长接见并被委以重任,杨校长让她在几年内创办音乐系。为此她组织了由教师和学生参加的四十多人的合唱队,并自己担任指挥,公开招收声乐和钢琴学生。每学期合唱队在学校大礼堂举行一次音乐会,曾经排练并成功演出了吉伯特·苏利的轻歌剧《杏眼》(*Almond Eyes*)。①

　　(二)赵宋光先生的音乐启蒙

　　音乐理论家赵宋光先生出生于教会牧师家庭,祖父是中国第一代牧师,父亲赵宗福曾经在苏州传教。赵宋光先生青少年时期在苏州教会办的学校上学,直到1949年,18岁的他被北京大学哲学系和北京师范大学音乐系同时录取后才离开苏州,但他的音乐启蒙是在苏州完成的。

　　1936年,父亲从南浔调到苏州工作,5岁时赵宋光进入苏州景海女子师范附属小学所属幼稚园。苏州东吴大学、景海女塾、上海中西女塾都是美国监理会在中国创办的教会学校。景海女塾创办于1902年,校名 Laura Haygood Girls' School 是为了纪念中西女塾已故创办人、传教士海淑德。景海女塾与东吴大学几乎是在同一时期创办的,都在天赐庄,即今天苏州大学的红楼、敬贤堂一带,办学理念与上海中西女塾相同,重视音乐教育。他的大姐赵寄石就毕业于景海女塾,后来成为著名的幼儿教育专家。

---

① 黄友葵.我的音乐生活[J].南京艺术学院学报(音乐与表演版),1986(4):15-18.

赵先生10岁时跟姐姐赵审雪去学琴,他第一次接触钢琴,便提出要继续学习,钢琴启蒙老师是姐姐赵寄石的同学毛月丽。"在宋光10岁时,请到老师教他学弹钢琴。他很喜欢,进展也很快,几年后有一天他一早就去教堂练琴,到下午才回家,母亲问他干什么去了,他说弹琴。一算,他练了八个小时。"①

高二就读东吴大学附中,校址也在天赐庄,大学和附中的二幢宿舍紧挨在一起。赵先生会参加大学的社团音乐活动,东吴大学有非常活跃的社团活动,其中就包括管乐队和民乐队。他还随美国钢琴老师葛威廉学习,葛威廉是东吴大学的专职音乐老师。在学校期间他还参加过进步合唱组织艺声歌咏团的活动,在活动中认识了汪毓和先生,作为钢琴伴奏,演唱了贺绿汀的《垦春泥》、苏联的《我们都是熔铁匠》等进步歌曲。②

(三)东吴大学音乐社团活动

东吴大学的中西音乐社团很活跃。东吴大学学生的传统文化修养也不错,除了学习各类西式课程外,他们对传统音乐文化也很精通。建校后不久,东吴大学于1905年聘请曲学大师吴梅来校任教,"指点宫商,携笛公然上课堂"(唐圭璋《减字木兰花·祝瞿师百年诞辰》),第一次把昆曲作为课程引入高等教育,他的昆曲传奇《风洞山》《暖香楼》和乐学理论著作《奢摩他室曲话》就是在东吴大学任教时写的。

1921年8月创办的昆剧传习所,董事会中就有吴梅、徐镜清、徐应若三位东吴大学校友。1931年,"传"字辈著名昆曲演员顾传玠放弃演艺,进入东吴大学附中读书,成为"传"字辈中唯一进入高校深造的艺人。1928年,毕业于东吴大学法学院的中国首任国际大法官倪征燠就是北京昆曲研习社的骨干成员。苏州昆曲能有今天的成就,东吴大学的昆曲教育起到了潜移默化的作用。③

1903年成立的东吴大学音乐会是学生发起组织的音乐社团,最初成员有10人。后各地要求学校设立军乐队,与兵操课同样重要。1910年,学校购买全套军乐器,聘请专门教师教习,并规定学习军乐学生的毕业期限,先后毕业的学

---

① 刘红庆.耀世孤火——赵宋光中华音乐思想立美之旅[M].济南:齐鲁书社,2011:22.
② 刘红庆.耀世孤火——赵宋光中华音乐思想立美之旅[M].济南:齐鲁书社,2011:25.
③ 周秦.苏州大学的昆曲教育[J].艺术教育,2007(4):4-5.

生有沈体兰、黄仁霖、盛振为等。另外还有景棋会、唱诗班等组织。20世纪20年代末,学校将原有的弦乐队、军乐队、歌咏队、国乐会以及京剧部合并为东吴大学音乐会,会员有500多人。军乐队于1906年、1921年、1927年三次代表中国参加远东运动会奏乐。

管乐队指导教师戴逸青,民国之前毕业于上海沪北体育会音乐研究班管乐科,后又从美国合众音乐专科理论科毕业、主任教官、乐队长、理事、教授,后担任重庆青木关国立音乐院教师。

**二、民国时期的音乐教育——国立社会教育学院(苏州)**

(一)国立社会教育学院艺术教育系音乐组

唐学咏在《音乐教育改进案》(1939年4月)中提出"但统计全国音乐组、系,或专修科,或音乐专科学校毕业之学生,其总数不及二百;观此可知中小学音乐师资需求,其迫切为何如者"①。抗战时期重庆亟须音乐教育人才,青木关国立音乐院和璧山国立社会教育学院相隔一年先后建立。

于1941年8月建立的璧山国立社会教育学院是抗战时期成立的高等学府,由时任民国教育部部长陈立夫牵头,委派留美归国的心理学家、社会教育家陈礼江筹建,他时任社会教育司司长、音乐教育委员会主任,提倡社会教育,重视艺术教育,尤其是音乐教育。

创办重庆青木关国立音乐院。"在后方,音乐人才至感缺乏,我们不能对培养音乐人才再忽略了。我们在青木关设立了国立音乐院,招收初中毕业或有音乐天才的儿童入学,学制五年。"②几年后即取得了不错的办学成绩,"教育部注意音乐教育,创设音乐院,更扩充设立分院及各种乐团,各师院亦多设立音乐系,成效大善,民众需要亦殷,音乐已由学校之门进入社会,希望多设造就音乐人才机关,多有音乐表演机会使民众欣赏"③。音乐从校园走向民众,充分践行了学校的校训"人生以服务为目的,社会因教育而光明"。

1945年抗战胜利,重庆大专院校开始复原内迁,国立社会教育学院准备迁

---

① 张援,章咸.中国近现代艺术教育法规汇编(1840—1949)[M].上海:上海教育出版社,2011:286.
② 上海音乐学院音乐学系.钱仁康教授百年诞辰纪念文集[M].上海:上海音乐学院出版社,2015:130.
③ 孙继南.中国近现代音乐教育史纪年 1840—2000[M].济南:山东教育出版社,2004:513.

回南京,"因经费困难,短时间内校舍难以建成,1946年9月部分迁到苏州拙政园,1948年冬,又将南京栖霞山新生部的一年级学生也一并迁至苏州拙政园,除了已经借用的拙政园中部外,西部张家的补园也全部借来使用,全院师生汇聚苏城"①。

国立社会教育学院从创办到结束不到十年时间(1941—1950),在重庆与苏州的办学时间对半开。两地办学一脉相承,苏州办学秉承了原有教学体系、师资,甚至部分学生。

国立社会教育学院的办学方针、师资配备和课程设计相当完整和科学,而且名师荟萃,不乏近代名家,"顾颉刚先生那时正在苏州家中居住,应聘来院中开设《中国古代社会史》,讲课深入浅出……曹聚仁曾在拙政园、网师园居住,讲授《新闻采访和写作》……","戏剧组的向培良、吴仞之、董每戡为我国戏剧界的前辈,美术组的教授吕凤子是国画大师,乌叔养是著名的油画家"②。

艺术教育系音乐组汇聚了一批近代名家,留学美国的声乐家孙静录、应尚能和梅经香,著名作曲家刘雪庵和张定和,音乐理论家钱仁康,钢琴教育家洪达琦,二胡家陆修棠等。刚来苏州时师资匮乏,校长陈礼江描述:"在四川时因战乱逃到后方的人多,我们比较容易聘请教员。日本投降后,北方来的教员多已回去,我们要聘请一些来接替,幸好学校毗邻上海,此事终于解决了。"③借此优势广纳贤才,原在北平师范学院任教的钱仁康先生和苏州籍作曲家张定和先生到苏州入职,组成了实力雄厚的教学团队。

音乐组的专业课程设置齐全,音乐专业必修课有视唱、练耳、乐理、对位、音乐史、声乐、键盘乐器、欣赏、和声学、曲体与作曲、指挥法、合唱课共十二门;其他课程有艺术概论、美学、艺术史、诗选、文艺概论、毕业论文,共六门;重视音乐实践。④ 学制专科二年、本科四年,属于公立学校,不用交学费。

---

① 周建屏,王国平.苏州大学校史研究文选[M].苏州:苏州大学出版社,2008:68.
② 上海音乐学院音乐学系.钱仁康教授百年诞辰纪念文集[M].上海:上海音乐学院出版社,2015:131.
③ 上海音乐学院音乐学系.钱仁康教授百年诞辰纪念文集[M].上海:上海音乐学院出版社,2015:131.
④ 摘自《国立社会教育学院概况》,由国立社会教育学院院长室编印,1945年5月出版。

(二)艺术教育系音乐组教师与学生史料考证

1.教师群体

音乐组有留学归国的教师、毕业于中国第一所专业音乐学院国立音专的高才生、沪江大学的教师、民国二胡演奏家等十位近代音乐家。教师们人生履历丰富,教学经验丰富,其间培养了一批音乐教育人才。院系调整后,大家虽然离开了苏州,但之后都成为上海音乐学院、中国音乐学院、中国歌剧舞剧院等单位的著名教授和作曲家。下面为部分教师的个人简历。

孙静录:国立社会教育学院院歌作者,陈礼江作词。谭玉贞《吾爱吾师》:孙静录老师,女,英国皇家音乐学院毕业,有着广泛的音乐才能,学院的院歌就是他谱写的曲子,庄严、豪迈,充满奋进的精神,尤其是"为全民而教育,愿教育以终身"这两句。

应尚能:"社会艺术教育学系主任兼社会艺术教育专修科主任",美国耶鲁大学音乐学士,历任国立各大学教授,民国三四年到职。在重庆抗战时期,长期担任教育委员会主任委员兼社会组主任,曾参加六次教育委员会议,探讨战时音乐教育建设和发展。1939年秋教育部曾派顾毓、戴粹伦,应尚能等组成国立音乐院筹备委员会。在苏州国立社会教育学院教学担任领导工作同时,也在沪江大学担任教职。

梅经香(贤敬):教授,女,58岁,江西九江人,美国希拉谷(西拉扣司大学音乐系)音乐系(1913—1917)音乐学士,美国麻省波士顿,新英华兰音乐学院研究院(1924—1926),国立中央大学教育学院讲师(1928—1931),国立体育师范音乐教授(1939—1941),贵阳国立师范学院教授(1941—1942),国立社会教育学院教授(1942—至今)。

刘雪庵:教授,38岁,"上海音专毕业","曾任中央训练团音干班高级教官、国立音乐院讲师、中央航空学校音乐教授",民国三一年八月到职。1946年随学校迁徙到苏州,在苏州执教4年,住在苏州梗子巷广福里9号。

钱仁康:35岁,1947年8月入职,"国立音乐专科学校毕业","曾任国立音乐专科学校教员、国立北平师范学院副教授",民国三六年到职。

张定和:苏州人,与钱仁康先生同在国立北平师范学院,又一同来到苏州国

立社会教育学院担任教职工作。

陆修棠(南憩):30岁,江苏昆山人,上海沪江大学毕业,曾任江苏省中学教员私立上海音专教授,1947年4月入职。

胡静舫:助教,32岁,河南人,毕业于国立上海音乐专科学校(1943—1946)中训团音干高级班毕业(1940—1941年),曾任中训团音干班助教(1942—1943)年,1946年8月入职。

洪达琦:女,安徽含山,音乐教授,毕业于上海沪江大学音乐系(1931—1933)肄业,上海国立音乐专科学校钢琴科(1933—1937)毕业,与私人教授克利罗夫学习声乐(1935—1937)。中央训练团音干训班音乐教官(1940年9月—1943年1月),国立音乐分院音乐教授(1943年9月—1945年7月),国立社会教育学院音乐教授(1945年8月—至今)。

张隽伟:男,国立音乐专科学校理论作曲毕业(1935年2月—1941年6月),私立上海音乐专科学校教员(1941年8月—1943年7月),国立北平师范学院副教授(1946年2月—1947年7月),1947年8月到校,无锡映山河6号。①

2.学生群体

根据《国立社会教育学院概况》中的历届毕业学生统计表,国立社会教育学院音乐组分本科和专科生,在读生大概130人,因年代动荡,毕业生只有一半左右。

毕业的学生在中华人民共和国成立后大多成为音乐教育、音乐团体、音乐文化管理单位的优秀工作者,包括上海音乐学院民族音乐理论作曲系主任胡登跳教授,上海音乐学院附中校长吴国均,上海音乐学院声乐系的鞠秀芳、视唱与练耳课老师单尔馨,上海音乐家协会杨继陶,海政歌舞团作曲家刘瑞明(笔名金砂),天津音乐学院钢琴系王进德教授,中国音乐学院副院长李华瑛和教师翟晓霞,中央民族大学声乐系宋承宪教授,南京艺术学院的二胡教授徐诚旅,中央广播艺术团陈瑟,四川音乐学院作曲系程远鹏,安徽师范大学艺术系林伟,西南大

---

① 教师的个人简历均出自苏州大学档案馆资料原文。

学音乐系熊瑛,以及长期在基层从事中、小学音乐教育及文艺工作的潘毓秀校长,文化干部张华寅和夏锡生、李锡焕、陆蔚君、王中甲等中小学老师。

在重庆时期入学的主要学生有刘瑞明、杨继陶等。

1946年入学的学生主要有:钟爱善(后考入北京大学化学系)、杨人素(女,后改名翟晓霞)、胡登跳、吴国均、邢逸庆、裴梵、章季修、华宣圭、王进德、杨继陶。

1947年入学的学生主要有:李锡焕、王之倩(女)、朱乃德、夏锡生、梁雪枝(女)、张华寅、单尔馨(女)、刘丽娜(女)。

1948年秋入学的学生主要有:李华瑛(先考入国语专修科,后转入音乐组学习)。

1949年入学的学生主要有:宋承宪、陈瑟(女)、钟文芳(女)、陆蔚君(女)、潘毓秀(女)、王中甲(女)、赵升书、童永良、蒋学书(班长)、徐诚旅、吴宏达、戴树屏、鞠秀芳(旁听生,后在无锡苏南文教学院成为正式学生)。①

部分学生档案:

刘瑞明,男,1922年11月出生,四川巴川镇人,艺音,学号33149,档案号00419。

杨继陶:1948年毕业后,在上海钱仁康先生主持的音乐教育协会工作,中华人民共和国成立后(1949)由张炎林同志介绍去上海师范附小任音乐教师,写了很多儿童歌曲。1951年夏起,在上海文联、中华全国音乐工作者协会上海分会工作。曾三度演出《黄河大合唱》。

汪毓和:男,1929年5月,江苏,艺音,学号37256,档案号1008。

朱乃德:男,1927年1月,浙江,艺音,学号36270,档案号1001。

夏锡生:男,1928年,江苏,艺音,学号36264,档案号1002。

宋承宪:男,1925年3月,江苏,艺音,没有学号,档案号1106。

陈　瑟:女,1929年9月,江苏,艺音,学号38124,档案号1107。

钟文芳:女,1929年8月,安徽,艺音,学号38097,档案号1108。

---

① 上海音乐学院音乐学系.钱仁康教授百年诞辰纪念文集[M].上海:上海音乐学院出版社,2015:133.

陈慰君：女，1928年12月，江苏，艺音，学号38022，档案号1109。
潘毓秀：女，1929年10月，江苏，艺音，学号38021，档案号1110。
王中甲：女，1928年10月，江苏，艺音，学号38023，档案号1111。
赵升书：男，1929年9月，浙江，艺音，学号38076，单号1112。
童永良：男，1926年9月，浙江，艺音，学号38075，档案号1113。
蒋学普：男，1925年9月，浙江，艺音，档案号1114。
徐诚旅：男，1919年12月，江苏，艺音，档案号1115。

### 三、中华人民共和国成立初期的音乐师范教育

#### （一）音乐师范教育的建立

从苏南文化教育学院到苏南师范学院和江苏师范学院都设有艺术教育系音乐组。苏南文化教育学院由1950年国立社会教育学院与几所老牌学校合并而成，在无锡社桥办学。1952年，全国院系调整回到苏州，又与几所学校合并成立了苏南师范学院，同年苏南和苏北两个行署合并，更名为"江苏师范学院"，即苏州大学的前身，成为江苏省培养中高等教育师资的重要基地。

中华人民共和国成立初期，国家百废待兴，音乐师范教育处于"发展阶段"的探索时期。1951年3月，教育部在第一次全国中等教育会议上提出，"普通中学的宗旨和培养目标，是使青年一代在智育、德育、体育、美育各方面获得全面发展，使之成为新民主主义社会自觉的积极的成员"[①]，即培养德、智、体、美、劳全面发展的新中国建设人才，音乐属于美育的范畴。1952年，教育部颁发重要文件《音乐系教学计划（草案）》，文件以苏联高等师范学校音乐专业的教学计划为参照，同时根据国情制定，对高等师范音乐教育的发展意义重大。文件明确高等师范学校本科音乐专业的培养目标是"培养中等学校音乐（兼指导文娱活动）教员"[②]。文件具体制定了"音乐系必修科目课程表"，高等师范包括20门必修科目，音乐必修课程有艺术概论、音乐理论（包括基本乐理）、视唱练耳、和声、作曲、音乐名著、声乐及合唱、独唱及重唱、合唱、器乐，出现了音乐教

---

[①] 马达.20世纪中国学校音乐教育发展概况（十二）——新中国建立初期的高等师范学校音乐教育（1949~1956）[J].中国音乐教育，2000（12）：29-31.

[②] 马达.20世纪中国学校音乐教育发展概况（十二）——新中国建立初期的高等师范学校音乐教育（1949~1956）[J].中国音乐教育，2000（12）：29-31.

学法、文娱活动指导、音乐与歌唱实习、教育见习等音乐实践类课程。

1952年,全国院系开始调整,全国各大行政区的主要城市相继建立了高等师范音乐系科,江苏师范学院在此背景下合并建成,艺术系音乐组有专科班和本科班,课程体系在继承的同时做出的突出改变是重视音乐的实践活动。政策的支持和条件的改善比1949年之前,在办学的规模、系统等方面有了较大发展,培养了一大批合格的学有所长的音乐教师,毕业后大部分留在江苏各地从事音乐教育工作,成为新中国成立初期第一批音乐教师,长期活跃在工作岗位上,为高等师范音乐教育事业的发展做出了贡献。

1953年,院系根据国家政策再次调整,为了响应国家号召,江苏师范学院艺术教育系、音乐组全体教师和大部分学生转到华东师范大学,成立了新的音乐系。1956年,华东师范大学音乐系撤销,随后成立了北京艺术师范学院,刘雪庵等部分教师和学生离开华东师范大学北上。

(二)师范音乐系教师与学生资料考证

1950年,苏南文化教育学院艺术系乐剧组教师名单:

艺术系主任:刘雪庵

音乐理论教师:刘雪庵、钱仁康

声音教师:杨树声、张清泉、卜瑜华

钢琴教师:章道尊、张雅、沈天真

二胡教师:黎松寿、陈恭则

政治理论教师:王朝盈

戏剧理论和表演教师:谷剑尘(毕业于国立社会教育学院戏剧组)和徐渠

1951年,苏南文化教育学院音乐组教师回到苏州,全部并入江苏师范学院艺术系音乐组,新增教员:

钢琴教员:俞鲁四

小提琴兼班主任:胡江非

文艺理论教师:李华瑛(毕业于国立社会教育学院国语系,声乐师从应尚能教授,苏州第一位女播音员,后担任中国音乐学院副院长)

美术兼音专班主任:刘稼祥(毕业于国立社会教育学院艺术教育系戏剧组)

刘雪庵教授音乐理论兼艺术教育系主任,"担任新艺术课和合唱课程,每周授课5小时";参加"苏南暑期教育研究会第一、二届";"现正编著'土改大翻'民众歌曲集或月中可以完成,准备继续编著合唱曲集一册";从事研究工作,"想抽出时间来研究评弹及文戏的演唱及编著"。①

钱仁康教授"现担任的课程——乐理、器乐","每周授课10小时",当时"从事译著工作——①《乐理与作曲》(Theory and Composition of Music,Orem原著,Theadole Pheasel Pneasel Co.出版),1936年上海中华书局出版;②《星》(独唱歌曲),1948年上海音乐教育协进会出版;③《骸骨舞曲》(独唱歌曲),1949年上海音乐教育协进会出版","现在从事研究工作——现正著述《论五声音阶体系的音乐》一书(约12万言),预计一个月后完成"。②

主要学生:奚曙瑶、孔兰生、谈胜初、戴树屏、陈元杰、徐诚旅、刘青(女)、周雪(女)、汪士淮、孙伯勋、丘佚、胡宝仪(女)、汪德福、姚秉华、赵岚(女)、蒋钰英(女)、宋吟荷(女)、张渠(女)、钱瑞炎、谢正功、华生功、沈凤鸣、邓先操、蒋学普、张以清、李学韩、邹蕴雯(女)、张继荣等。

学生们相继成长为各地的音乐教师骨干和优秀文化工作者,如奚曙瑶(中央音乐学院办公室主任)、孔兰生(盐城市文化局局长)、谈胜初(国家体操处)、戴树屏(山东艺术学院和杭州师范学院音乐系和声教授)、汪德福(苏州曲艺团团长)、丘佚(南通大学音乐系声乐副教授)、陈元杰(丹阳师范学院音乐教师)、张渠(扬州师范学院声乐教师)、王宁宁(武汉歌舞剧院演员)、姚秉华(上海某中学音乐教师、校长)、赵岚(南京某中学优秀音乐教师)、谢正恭(丹东师范学院音乐教师)、周雪(北京某中学音乐教师、校长)。③

1953年,江苏师范学院艺术系音乐专业、音乐专修科联合举办了"学年总结音乐会"和"音乐会",由师生共同演出,这也成为师生们的告别演出。节目包括混声合唱、钢琴独奏、男女声独唱、二胡独奏和国乐合奏等,曲目包括钢琴

---

① 摘自苏州大学档案馆资料原文。
② 摘自《国立社会教育学院概况》,由国立社会教育学院院长室编印,1945年5月出版。
③ 以上材料均由奚曙瑶老师提供。奚曙瑶老师先后在重庆国立社会教育学院附中、苏南文化教育学院、苏南师范学院、江苏师范学院、华东师范大学音乐系学习,工作在北京艺术学校、中央音乐学院,长期整理这段历史的资料。

作品刘雪庵《头场大闹》、丁善德《晚风之舞》和陆华柏《无锡景》；声乐作品《收葡萄之歌》《阿拉木汗》《农民小唱》和《大路歌》等。①

### 四、结语

20世纪的中国学校音乐教育发展过程可以分为六个时期。苏州大学的早期音乐教育发展经历了前三个时期：(1)萌芽时期：1901年到1919年；(2)初创时期：1919年到1949年；(3)建设时期：1949年到1956年。② 从教会学校音乐教育到20世纪40年代民国时期的高等音乐教育，再到中华人民共和国成立初期的高等音乐教育，时间跨度近百年，这段时期正是中国社会的转型时期和中国音乐教育启蒙、探索和初步发展的关键时期。

虽然西方基督教教会有不同的教派，在中国办学初期各有特点，但相同的是教会学校为了吸引中国学生，常常设置年轻人感兴趣的西方技术(如医学)和艺术(如音乐)课程。为了更好地传播宗教思想，举行宗教仪式，必须培养中国教徒具备基本的宗教音乐表演能力，基于此，教会学校一般都会设立音乐科目或举办音乐社团活动。教会学校的音乐教师最初往往是传教士，而作为传教士音乐修养往往是其必备的，有的虽不是音乐专业，但在音乐科目上却有很高的造诣，成为西方音乐传播的主体。因此，客观地说，教会学校促进了西方音乐的传入和中西音乐的融合，许多中国学生因此接受西方音乐的启蒙，走上了音乐专业道路。

抗战时期的民国音乐教育受到冲击，但是在重庆聚集了来自全国各地的最优秀的文化工作者，他们对师范教育的重要性达成共识。抗日歌咏运动风起云涌，之前音乐教育从未受到如此重视，音乐师资的培养成为当时之急，教育部曾经召开九次音乐研讨会议，陈礼江等力主建立专业音乐院校或音乐系科，由此相继成立了青木关国立音乐院、国立社会教育学院艺术教育系音乐组，这也为苏州时期的音乐教育埋下了伏笔。

中华人民共和国成立后，音乐教育百废待兴，音乐师资匮乏，后向苏联学习，探索新的音乐教育并出台了一系列有针对性的文件，尝试集中优秀音乐教

---

① 根据奚曙瑶老师复印材料和谈胜初《在孤独中成长》中所提供的节目单整理。
② 马达.20世纪中国学校音乐教育史的分期及其发展特点[J].艺术研究,2002(3):64-66.

育资源。经过多次院系调整,全国各地开办了不少师范学院。江苏师范学院艺术系音乐组成为苏南地区培养音乐师范教育人才的基地,培养了中华人民共和国时期江苏乃至全国第一批音乐师范人才。

  苏州大学见证了这些近代音乐家的成长和教学实践。苏州大学早期音乐教育是中国近代早期音乐教育的一部分,它经历了教会音乐教育、民国时期的音乐教育和中华人民共和国成立初期的音乐教育,是研究中国近代音乐教育发展的经典"案例"。

**参考文献:**

[1]马达.20世纪中国学校音乐教育[M].上海:上海教育出版社,2002.

[2]张援,章咸.中国近现代艺术教育法规汇编(1840—1949)[M].上海:上海教育出版社,2011.

[3]伍雍谊.中国近现代学校音乐教育(1840—1949)[M].上海:上海教育出版社,2011.

[4]俞玉兹.中国近现代学校音乐教育文选(1840—1949)[M].上海:上海教育出版社,2011.

[5]王国平.东吴大学——博习天赐庄[M].石家庄:河北教育出版社,2003:23.

[6]陈晶.上海基督教会学校女子音乐教育研究[M].上海:上海音乐学院出版社,2016.

[7]刘红庆.耀世孤火——赵宋光中华音乐思想立美之旅[M].济南:齐鲁书社,2011.

# 苏州评弹
## ——苏州城市音乐文化与音乐艺术的交融

王晨宇

（苏州大学　江苏　苏州　215400）

**摘　要：**

苏州评弹，是流行于江南一带，集吴方言、音乐表演、中国古典文学等元素于一体的传统曲艺表演形式，在如今互联网时代和快生活节奏下，依然得以蓬勃发展，其影响与成就并非偶然。循着历史的长河考察，苏州评弹受苏州城市音乐文化的影响极深，可以说，正是苏州这座城市孕育了苏州评弹。本文以苏州评弹为研究对象，力图从苏州评弹与苏州城市音乐文化交融的角度，论述苏州评弹是如何依托苏州城市音乐文化得以发扬的。

**关键词：**

苏州评弹　曲艺表演　城市音乐文化　交融　方言

## 一、苏州城市音乐文化的内涵

"所谓的城市音乐文化就是在城市这个特定的地域、社会和经济范围内，人们将精神、思想和感情物化为声音载体，并把这个载体体现为教化的、审美的、商业的功能作为手段，通过组织化、职业化、经营化的方式，来实现对人类文明

的继承和发展的一个文化现象。"①

　　苏州位于江苏省东南部、太湖东岸,地处长江三角洲水陆要津,自隋朝京杭大运河通航以来,苏州一直是南北交通重要枢纽,这对苏州的经济发展如虎添翼。吴县之县名始于秦朝,沿袭至今,已有2 000多年历史。明清时期,姑苏地区已经成为全国最大的工商业和经济文化中心。嘉庆年间《姑苏鼎建嘉应会馆引》记载:"姑苏为东南一大都会,五方商贾,辐辏云集,百货充盈,交易得所。"②

　　清代,苏州不仅是区域政治中心,还是当时"江南最重要的中心地"。在江南地区市场体系中,苏州具有"超地域中心城市"的地位,是江南乃至全国经济中心之一。而且在明清时期,苏州人口极为稠密。明朝中期,苏州城内及城区周边人口即达到数十万规模,至清代中期,苏州人口更是达到史无前例的百万水平。唐代时期,阊门至枫桥,沿河帆樯林立,万商云集,生于苏州府、被称为"江南四大才子"之一的唐伯虎用诗句"五更市贾何曾绝,四远方言总不同"来形容当时的兴旺景象。

　　苏州的音乐文化可谓群星璀璨,诞生并流传下来了如苏州弹词、苏剧、昆曲等艺术瑰宝。吴越音乐文化是反映吴越人民社会生活和吴越人的本质,并不断积累且加以深化的产物。苏州文化以吴越文化为源头并将其发扬,可谓历史悠久,素享"风土清嘉、人文彬蔚"之誉。苏州城市和市镇密集,人文荟萃,名胜古迹繁多,而以这种经济为基础的地域文化,很早就在民间产生并流传。从东汉末年起,因南北频繁战乱及朝代与都城的更迭,江南一带的大规模移民使得当地方言复杂纷繁,中原文化和江南地区其他音乐文化在这里得以相互吸收和融合,多种文化习俗在这里碰撞并扎根。其中包括了绮丽婉约,充满阴柔之美,独领风骚数百年之久的吴声歌曲,"若长江广流,绵延徐逝,有国士之风";达到中国古代音乐美学最高境界的吴越古琴艺术;小轻细雅韵质柔婉,堪称民族室内乐的江南丝竹音乐。③

---

　　① 洛秦.城市音乐文化与音乐产业化[J].音乐艺术,2003(2):40-46.
　　② (嘉庆十八年)姑苏鼎建嘉应会馆引[M]//江苏省博物馆.江苏省明清以来碑刻资料选集.北京:生活·读书·新知三联书店,1959:351.
　　③ 徐孟东.吴越音乐文化述略——兼论其在先秦音乐美学思想发展中的作用[J].中国音乐学,1991(3):82.

发达的交通和贸易、密集的城市人口以及大量人口的涌入,使多元音乐文化与本地原始音乐文化在这里融合、碰撞、扎根、结果,苏州也因此成为江南音乐文化瑰宝传承中最突出的城市之一。结合学者的观点与姑苏地区的城市特点,笔者认为:苏州北依长江、南抱太湖,是我国江浙地区吴文化较为集中的城市,在姑苏这片特定的政治、经济、社会和民俗地域内,苏州城市音乐文化把苏州人民的精神面貌和人文精神以音乐为载体展现出来,实现了音乐审美和音乐文化的统一,并促进了本土文化的继承和发展。

## 二、城市音乐文化孕育之下的苏州评弹

城市是社会文化和能量最集中的地方,许多原来分属不同领域的分散的生活元素被聚合在一起,城市文化和音乐艺术也以这种方式借城市这个载体得以发扬和演变,顺应历史潮流的文化和艺术形式被市民所接受和赞许,由此而得以生存。正如苏州评弹促进了苏州城市音乐文化的发展,苏州城市音乐文化也帮助并扩大了苏州评弹在江南地区的影响力,并往更远的地方传播开来,使其拥有了非比寻常的生命力。

苏州素好繁华,亭馆布列,其人好声色游乐,即所谓"丝竹讴歌,与市声相杂"①。从古至今,城市娱乐文化一直都是艺术传承的持续动力,而不同于文学作品的创作与流通,苏州评话和弹词这两种诞生于城市的不同类型的曲艺需要表演者与听众处于同一个相对空间内,不能跨越时间和地点进行交流,唯有如此听众才可以得到相当直观的听觉和视觉感受。即使是同一部唱本,不同的弹词艺术家通过艺术表演形式上的不同变化,也能形成多种流派和风格。既培养了听众的不同"口味",也让评弹艺人的表演手法迎合着听众的审美并因此变得更加多样化,从而丰富了城市音乐文化。

语言是文化的载体,而方言是语言的变体。苏州评弹所运用的方言语种——吴语,诞生并发展于吴地人长期的社会活动和生产方式中。受地域、环境、人口迁移等影响,吴语中苏州与常州、江阴与无锡的声调又有很大的差别。在江苏曲艺中所操吴语,实际上主要采用的是苏州城区方言。吴语与吴文化根

---

① 王锜.寓圃杂记[A]//袁景澜.吴郡岁华纪丽·吴俗箴言.南京:江苏古籍出版社,1998.

脉相连,密不可分,在其形成和发展的过程中,始终相互促进、相互影响。① 苏州评弹是以吴地方言为载体的方言文化,是在一定的条件下发展成的独立的地域性语言,有浓郁的地方文化特色。苏州方言的声调曲折多变,语调柔和婉转,吴人讲话轻清柔美,悦耳动听,被称为"吴侬软语"。

苏州评弹的演出形式十分灵活,由于扎根于江南城市,较少受到空间与时间上的限制,虽有固定形式,但也顺应了城市音乐文化的潮流,有着些许改变。传统的演出形式分为单档、双档,后来又发展为三档或多档的形式,这种以一人或双人配合表演的形式也较少受到道具的限制,即使评弹艺人数量不多,也可以进行长时间、多地点的演出。

苏州评弹的体裁也具有相当的灵活度,传统的长篇弹词可以连续、长期、长时间进行演出,之后演变出的中篇、短篇的体裁也可以根据不同的表演条件进行调整。

苏州地区民间音乐内涵丰富,历史悠久。民间擅长打击乐器和管弦乐器者众多。演奏的曲调大多以锡剧等地方剧种和京剧的曲谱为准,也有奏江南小调及江南丝竹等地方曲调的。② 而苏州评弹运用的乐器则以三弦和琵琶为主,可见城市音乐文化对苏州评弹的影响。

城市书场是苏州评弹的主要表演地点,书场的恢复和繁兴对于苏州评弹来说有着举足轻重的作用。城市书场和苏州评弹几乎成了生死与共的关系。20世纪70年代开始,商业部门采取措施,增添设施,恢复书场,至80年代娱乐形式日益多元化,与茶馆兼营的城市书场成了群众的文化娱乐场所。

清同治、光绪年间,评弹(当时又称为"苏州说书")演出已经不局限于苏州地区。1846年上海开埠以后,经济和文化都以很快的速度发展起来,人口也日益膨胀。虽说这里五方杂处,但以江苏人为多,其中苏州地区人氏所占比例尤高,当时的上海一度出现了"街头巷尾尽吴语"的情景。③ 而上海和苏州同属于吴语区城市,所以苏州评弹对于上海人来说没有语言障碍。之后大批评弹艺术

---

① 吴彬.评弹在苏州传承的考察与研究[D].南京:南京航空航天大学,2007:38.
② 吴县地方志编纂委员会.吴县志[M].上海:上海古籍出版社,1994.
③ 张力.苏州评弹的历史沿革与发展[J].大众文艺,2008(4):44.

家如评弹四大名家,在苏州和上海地区涌现,以至于到了20世纪初,上海俨然成了评弹活动的中心。吴语地区方便进行文化交流的优势就这样彰显了出来。

### 三、苏州评弹在当代的继承与发展

#### 1.面临的挑战

在这个日新月异的新科技时代,大众的生活质量相比较20世纪已经有了极大的提高。传媒手段的多样化使得艺术文化能更快、更好地传播给大众甚至流向世界,加上人们的娱乐方式逐渐多样化,娱乐文化和艺术形式也有了更多的选择,以至于新潮的音乐文化不停地冲击着市民大众的传统审美观,由此使得中国传统艺术的发展不容乐观。城市化进程的加快推进也使得城市中外来人口大量增多,挤压了苏州方言的生存空间。

苏州评弹理论家周良老先生说:"评弹的生命线在书场。"调查研究表明,目前的城市书场里,主要存在着收入较低、听众老龄化、演出水平参差不齐、书目老化等问题。由于苏州评弹听众中占较大比例的退休老人的消费能力有限,因此书场只得压低门票价格,进而导致书场的盈利和演员的收入都不高。书场也请不起水平高超的评弹名家来表演,这又导致其盈利下滑,形成了一个恶性循环,挤压着苏州评弹的生存空间。而非营利性书场由于经营压力较小,加上其硬件设备完善、服务周到,往往是座无虚席,既丰富了群众的文化生活,巩固了老听众群体,又为苏州城市音乐文化增添了色彩,有利于苏州评弹的健康传承。

苏州评弹在苏州本地拥有很好的群众基础,这是这里开设夜书场的决定性条件。20世纪末,评弹书场的主要演出方式是夜书场,到了现今又衍生出退休老人钟爱的下午场这种演出方式,而喜听夜书场的年轻听众的文化水平和审美能力比较高,相应地,对夜书场评弹艺人的要求也比较高。

评弹的历史见证着城市书场和长篇书目的历史。现代大众快节奏的消费心理导致长篇评弹较难存活下去。比起城市书场里演出传统长篇剧本,活跃于江南城市中的宾馆、酒店、茶楼、景点等地方的评弹演出以唱开篇、选段、小曲为主,对评弹演员的技术难度要求较低,报酬也比较丰厚,这直接导致了城市书场善说"一类书"的优秀评弹演员的流失。中国曲艺界曾有句俗语:"曲无情不感

人,艺无理不服人。"现代消费市场使"说长篇"和"唱开篇"这两者的关系变得十分棘手,在评弹青年演员中逐渐出现了重唱轻说的现象,说唱、表演技艺下降,演唱也缺乏感情。这种现象对于苏州评弹艺术的健全发展也是极为不利的。

苏州评弹表演所运用的语言为吴语,是南方方言,与相对应的北方方言区别甚大,这个特点对于苏州评弹艺术的发展是一把双刃剑。通晓吴语之人可尽情欣赏评弹之特色,领略苏州方言之美,而身处北方官话方言地域的群众,由于语言的隔阂,自然无法参透评弹表演的内容。但苏州评弹是一门语言表演艺术,无法与苏州方言相剥离,这真可谓喜忧参半。方言既成就了这种城市音乐文化,也使它在非吴语使用地的传播不那么乐观。好在评弹艺术是音乐与说词相结合的表演,不通吴语之人也可通过评弹艺人的音乐表现获得听觉的享受。总的来说,方言的特性既促进了苏州评弹的繁荣,也使它的传播有了一定的局限性。

2.创新与发展的尝试

音乐是一种国际语言符号,很多古老的音乐形式正随着经济的快速发展逐渐消亡。城市发展借助音乐文化历史彰显个性,不仅可以树立城市形象,还可以成为非物质文化遗产延续的手段。[1] 得益于经济全球化和文化的繁荣交流,苏州城市音乐与全国各地乃至全世界的交流不断扩大,不同发源地、不同特质的文化与艺术无法避免地实现着融合。这都是中国传统艺术文化生存与发展的契机。

众多热爱苏州评弹的艺术家们,正是在深刻体会其艺术特点的前提下不断创新,比如,从书目上创新,推出与时代贴近的新书目;在唱腔上创新,衍生出多种不同的流派;在表现形式上也尝试与不同音乐文化进行结合,如结合西洋乐器进行表演,结合摇滚乐风格进行创作。有些不仅取得了让人耳目一新的效果,征服了从来没领略过评弹表演艺术的观众,也极大地提高了苏州评弹的知名度,让许多有着现代审美的年轻人能够完全接受和欣赏苏州评弹艺术。

---

[1] 王博.城市发展的"软实力"——论城市音乐文化建设[J].民族艺术研究,2013(4):72-77.

社会与经济的进步和发展致使人们对中国传统文化艺术越来越关注,民间不断在自发地、有组织地对苏州评弹唱腔、唱本以及曲谱进行保护和传承。在民众自发传承与保护苏州评弹的同时,国家也十分重视苏州评弹的繁荣和传承。早在2005年,苏州评弹就被列入国务院首批《国家级非物质文化遗产名录》。

## 四、结语

苏州之美,得天独厚;江南文韵,连绵悠长。有着四百多年历史并蕴含了深厚吴文化内涵的苏州评弹,是苏州城市音乐文化的沉淀,是江南艺术的瑰宝。在漫长的文化传承与发展道路上,笔者相信苏州评弹一定能够同其他音乐艺术一样,克服挑战,永葆青春和活力。

**参考文献**:

[1]洛秦.城市音乐文化与音乐产业化[J].音乐艺术,2003(2):40-46.

[2](嘉庆十八年)姑苏鼎建嘉应会馆引[M]//江苏省博物馆.江苏省明清以来碑刻资料选集.北京:生活·读书·新知三联书店,1959.

[3]徐孟东.吴越音乐文化述略——兼论其在先秦音乐美学思想发展中的作用[J].中国音乐学,1991(3):75-83.

[4]王锜.寓圃杂记[A]//袁景澜.吴郡岁华纪丽·吴俗箴言.南京:江苏古籍出版社,1998.

[5]吴彬.评弹在苏州传承的考察与研究[D].南京:南京航空航天大学,2007.

[6]吴县地方志编纂委员会.吴县志[M].上海:上海古籍出版社,1994.

[7]张力.苏州评弹的历史沿革与发展[J].大众文艺,2008(4):44.

[8]王博.城市发展的"软实力"——论城市音乐文化建设[J].民族艺术研究,2013(4):72-77.